花草巡礼·世界花艺名师书系

花艺师的80个选花与设计提案

［日］冈本典子 著

袁蒙 译

机械工业出版社
CHINA MACHINE PRESS

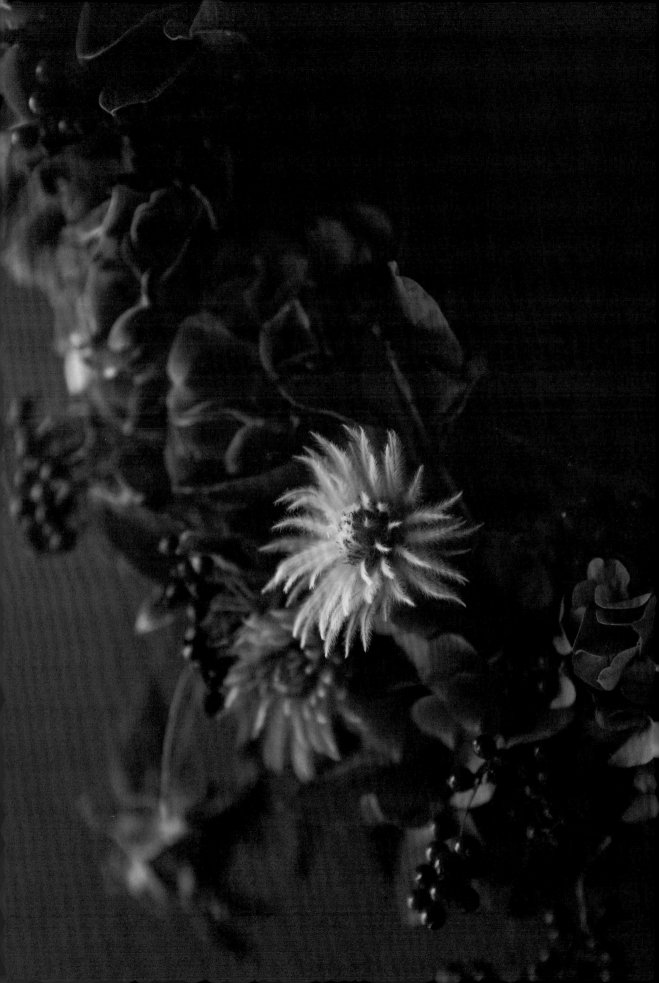

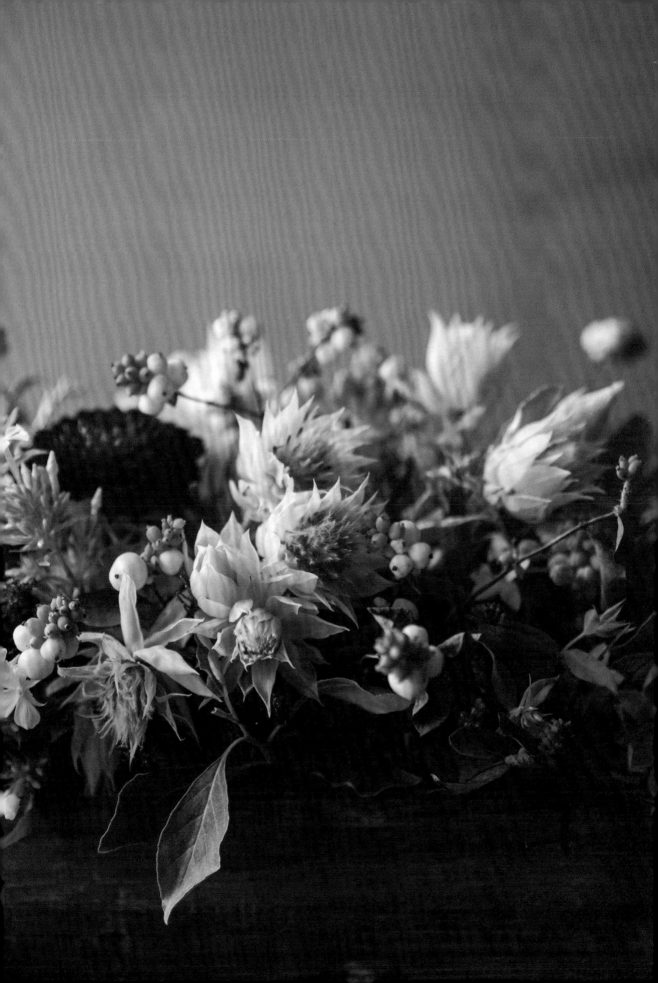

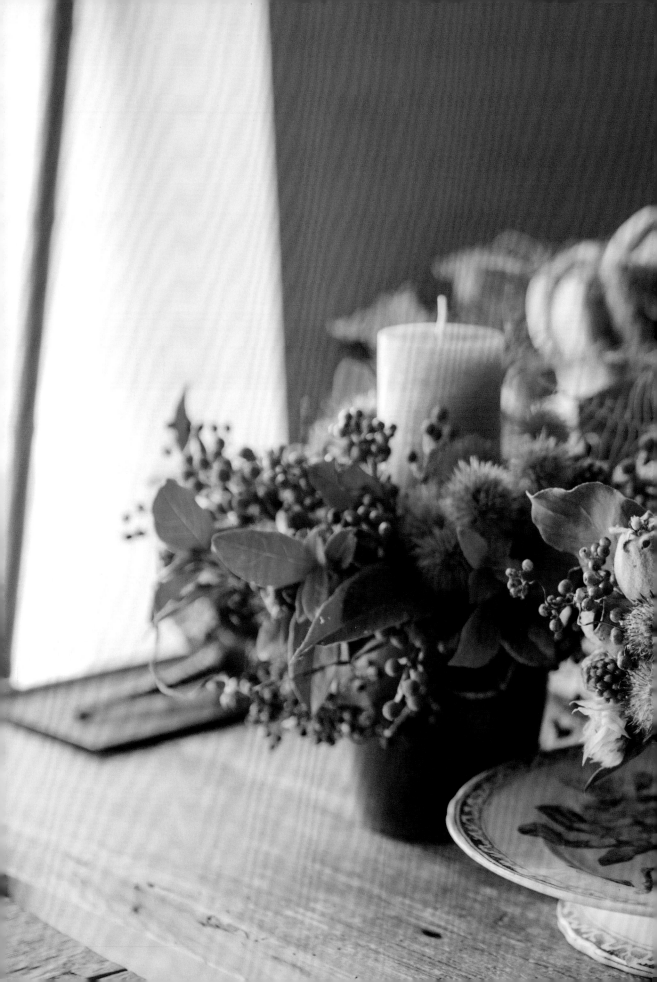

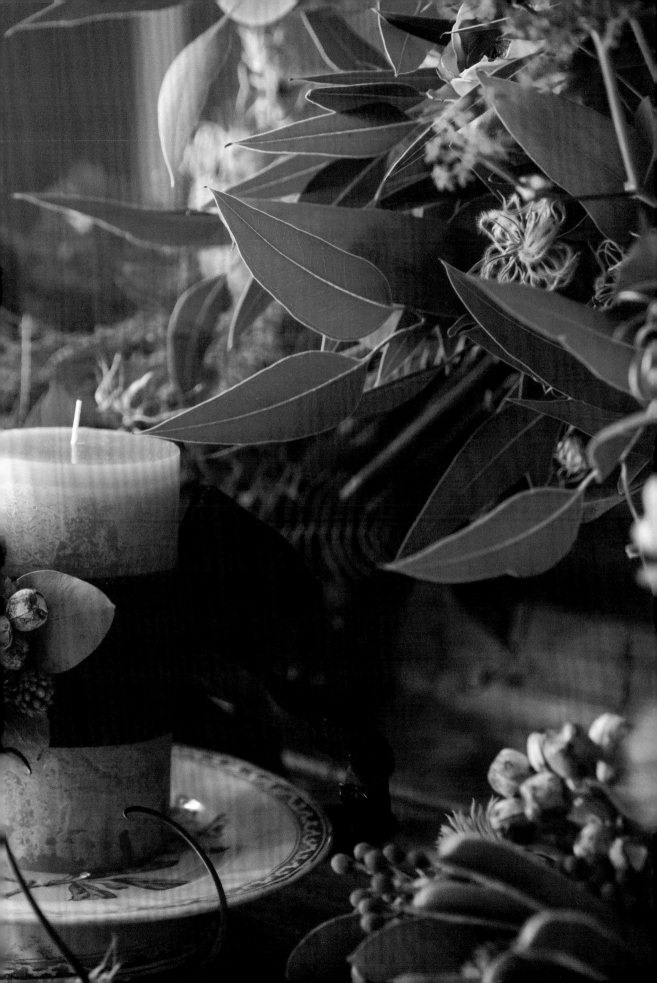

前言

我在花艺造型工作中的设计灵感大多源自于记忆里残存的美好片段：绘本里的茂密森林，走访英国遇见的庭院风光，时装店里五颜六色的服饰……这些记忆也并不局限于视觉：秋天在公园里踩踏落叶发出的声响，随风拂面的香草气味……所有对五官的刺激，都可以成为花艺创作的契机。虽然并非刻意而为，但如果用语言来概括，我认为我的花艺造型工作其实就是在将"体感"具象化。

本书介绍了配合四季的各式花艺作品，同时也对每个作品的创作意图进行了解说。希望大家在阅读时也能有个人的解读。

目 录

花艺作品的风格 80% 取决于对花材的选择

对我来说，选择花材是最有趣的工作了。

花艺作品的风格 80% 取决于对花材的选择。选择花材，并不仅仅是确定花的种类，还包括搭配比例，这一切都最大限度地决定着成品的样子。

每次去花卉市场，我都会非常兴奋。虽然我很想将这些激动的心情体现在作品中，但却常常被各种各样的花材冲昏头脑，选不出一个主要花材，甚至觉得每种花材都是"主角"。不过，这也是我个人非常珍视的独特风格。

选择花材，将各种花材组合在一起时，我会有下文所列出的几个关键词。但这些并不绝对，只是我的个人感觉。一种花材上，常常可以体现出多个关键词。

应当以什么样的视角来选择花材呢？想要把所有花材都当作主角，应当注意哪些地方呢？本章将为您一一解答。

复色

我非常喜欢一种花同时拥有多种颜色的渐变。还有那种乍一看是单色，仔细观察却能发现多种颜色的花，也非常吸引我。这类花让人无法用一种颜色对其进行概括，将这类花材搭配成束，也会给人一种难以一言以蔽之的神秘色彩。

花瓣凋零后的松果菊，隐隐透出底部的绿色。后面白饰球花的

美丽的大丽花，越靠近花心，花瓣颜色越深，形成渐变。

还未成熟的绿色蓝莓果，从果实顶端开始微红渐染。

白色郁金香，花瓣外侧带有断断续续的绿色花纹，非常美丽。

粉色、橘色、茶褐色、绿色……一朵百日草"红色青柠皇后（Queen Red Lime）"，同时汇聚了多种色彩。

着色浓郁的立金花有着复杂的色彩，既有鲜亮的蓝色，也有深深浅浅的紫色……

质感

将花材打包成束时，可以感受每种花材的质感。比起色彩的搭配，我似乎更加重视质感上的和谐。例如，如果想让华丽的花束散发柔和气息，与其选用浅色花，不如搭配一些蓬松质感的花材，效果更佳。巧妙利用花材的质感，可以进一步凸显作品与自然的关联。

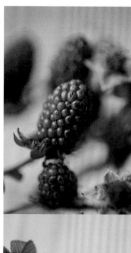

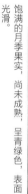

光滑质感多见于带果实的花材。图为黑莓果实，形状和质感都很特别。

饱满的月季果实，尚未成熟，呈青绿色，表面光滑。

光滑

样子独特的蓝盆花『星球（Stern Kugel）』，可以直接做成干花。

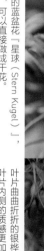

叶片曲曲折折的银桦『艾凡赫（Ivanhoe）』，叶片内侧的质感更加干燥。

干燥

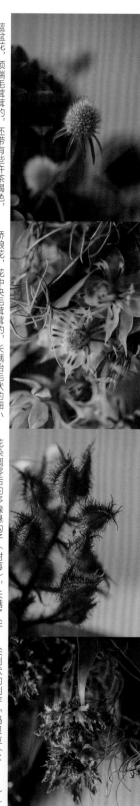

蓝盆花，顶端毛茸茸的，还带有些许茶褐色，色彩的变化充满韵味。

娇娘花，花中央毛茸茸的，长满胎毛状的细小纤维，有的品种则色彩艳丽。

蓬松

花朵凋零后的多腺悬钩子（树莓），长满了尖尖的细毛，形状也非常奇特。

尖刺状的刺芹『玛贝拉（Marvera）』，形状上不同于『磁星（Magnetar）』等品种。

尖刺

毒性

花是自然界的生物，充满生机，却也暗藏攻击性。越是美艳、可爱的花朵，越让人觉得它有一种深不可测的魅力。因此，我个人并不喜欢制作那种单纯可爱或是自然风格的花艺作品。就像是餐桌上的辣味调料一样，在作品中适当加入一点『毒性』，会使作品更有味道。

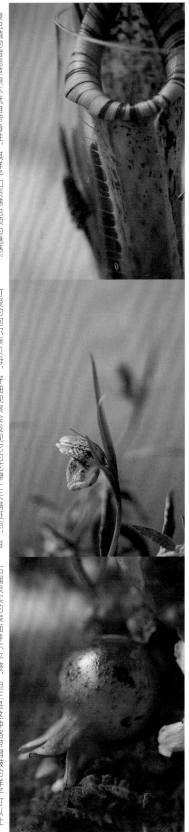

食虫植物猪笼草原本就自带毒性，其样子和质感也颇为魅惑。

可爱的阿尔泰贝母，仔细观察会发现它的花瓣上长满斑点，有一种内藏毒性的神秘感。

石榴果实的表面并不平整，但正是这种略带褶皱的样子可以让人感受到『毒性』。

饱满

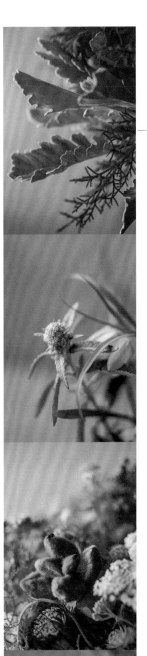

表面长满细毛的银叶菊『卷云（Cirrus）』，叶片面积很大，显得更加饱满了。

大叶醉鱼草『银色纪念日（Silver Anniversary）』，从叶片到花蕾都长满茸毛，看起来饱满而充实。

芍药果与芍药花娇艳的样子大相径庭，上面覆盖着绒毯一般的细毛。

长满银色茸毛的澳地肤，在花束中加入一点，很有冬天的感觉。

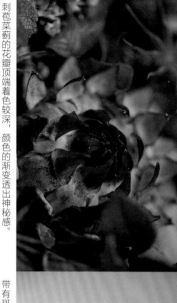

刺苞菜蓟的花瓣顶端着色较深，颜色的渐变透出神秘感。

带有斑点的深色系兰花『巧克力蛋糕（Gâteau Chocolat）』，是众多兰花中最为妖艳的品种。

大丽花『暗夜（Dark Night）』也给我一种神秘、危险的印象，花瓣的阴影更加凸显这种感觉。

性感

低垂的花茎，并不整齐规律的花瓣，自由绽放的侧影……这样的花更显性感。搭配一些花材或是绿植作为『配角』，既能凸显主花材的性感魅力，同时也不会破坏其自然、不造作的姿态。

月季『白石（White La Rock）』，花瓣凌乱绽放，中央略带红色，颇具韵味。

巧克力波斯菊的花茎纤细美丽，令人着迷，弯弯曲曲的样子显得非常妖娆。

花毛茛『拉克斯阿里亚斯（Rax Ariadne）』，花瓣恣意绽放，底部略带红色，性感可爱。

形状

每种花的形状都不尽相同，特别是那些形状独特的花，更能让人感受生命的神奇。

越是独具个性的花材，在搭配的时候越要避免「用力过猛」。对于那些长势自由奔放的花材，不妨保留其个性，让其自然生长。

巧用花材形状

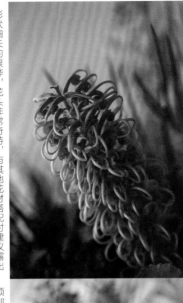

形状细长的银桦，花头非常奇特，与其他花材搭配时建议露出它的整个花头。

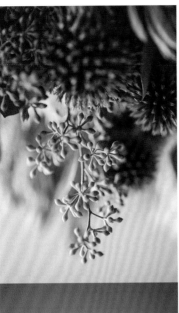

形状像线香烟花一样绽放的尤加利花。

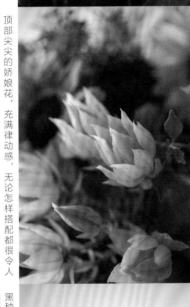

顶部尖尖的娇娘花，充满律动感，无论怎样搭配都很令人瞩目。

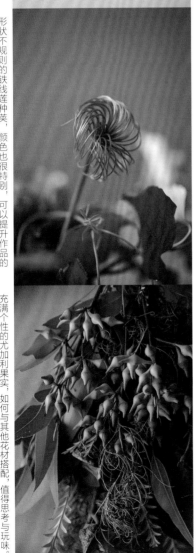

形状不规则的铁线莲种荚，颜色也很特别，可以提升作品的个性。

充满个性的尤加利果实，如何与其他花材搭配，值得思考与玩味。

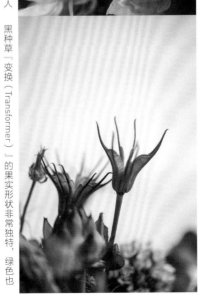

黑种草「变换（Transformer）」的果实形状非常独特，绿色也很好与其他花材搭配。

有机

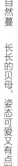

一朵花绽放的背后，其实蕴含着生命的起始，即种子生根发芽，开花后又凋零枯萎。从园艺到花艺，对我而言，这些过程都很重要。虽然现在我接触鲜切花较多，但我依旧觉得，绽放的花朵只是生命的一个阶段。无论是可爱的花蕾，抑或是落花之美，还有结出果实时对生命的延续……我希望在自己的作品中，能够体现出这种生命强大的力量。

在作品中加入铁兰，让花艺作品更显专业。可以让铁兰自然蔓延，也可以加入些许作为点缀。

长长的贝母，姿态可爱又有点野性。

巧用花材长势

蔓生植物可以令花艺作品的整体风格更加清新。马瓟儿的藤蔓弯弯曲曲，可以增添一分灵动。

幻想

有时，我会一边幻想精灵世界，一边做花艺造型。我个人恰好很喜欢暗黑系幻想风，要将这种风格体现在花艺上，这更是激发了我无限的想象。在英国学习花艺时，老师曾告诉我一句话：『花艺要有意识地制造高低差，这样才会吸引蝴蝶驻足。』这些创意，让花艺造型变得充满趣味。

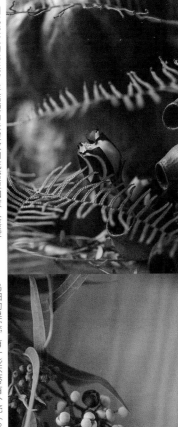

相比盛放的姿态，洋桔梗尚未绽放的花蕾更加惹人喜爱（61 插花）。

乌桕的果实，有一些还带有外壳（39 倒挂花束）。

保留水仙褐色的苞片（78 日式花艺）。

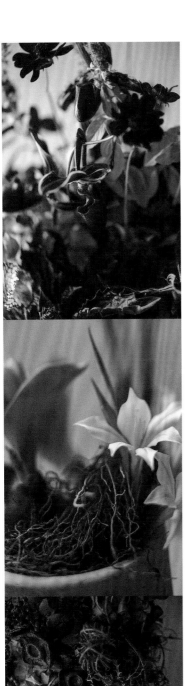

将一些黑色花朵不规则地扎成一束，制造高低差，仿佛爱搞恶作剧的小精灵会降临（43 花束）。

随意插制的花卉，甚至可以看到根部，仿佛是森林深处的潮湿地带（05 插花）。

也许魔女真的存在……这样幻想着，用干花组成了黑暗世界（52 倒挂花束）。

无须主角

按照以上原则挑选花材后，需对花材进行捆绑或插制。就我个人而言，我并不希望其中任何一种花材太吸引人们的目光，我比较崇尚在任何一件花艺作品中，都没有特定的主角或配角。

为了不让华丽的花材太过夺目，同时让人们也注意到可爱的小花，感受绿色清新气息，在进行花艺创作时，请用心感知每一种花材，然后对其进行组合。

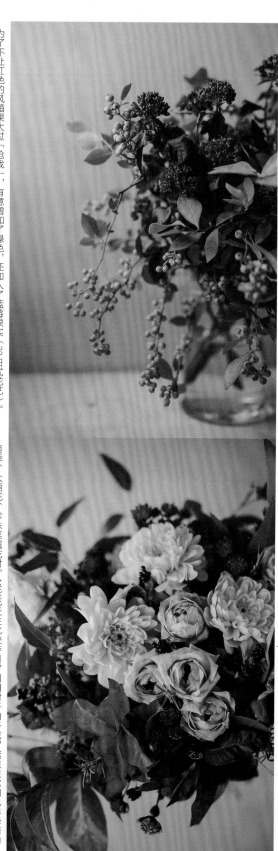

为了不让红色的风箱果太过『抢戏』，有意增加了绿色，还加入了蓝莓果实（32 日式花艺）。

选择花材时注意平衡

月季、大丽花、珍珠菜属花材，这些花天生比较夺目，利用射干的干花，遮盖住它们色彩华丽的部分，射干黑色的果实还带来了一丝朴素感（56 花束）。

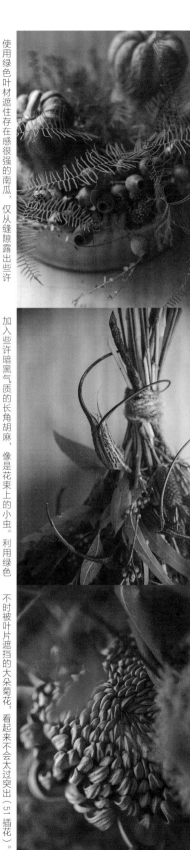

使用绿色叶材遮住存在感很强的南瓜，仅从缝隙露出些许（61 插花）。

加入些许暗黑气质的长角胡麻，像是花束上的小虫。利用绿色叶材进行遮挡，使花材若隐若现（57 倒挂花束）。

若隐若现的低调感

不时被叶片遮挡的大朵菊花，看起来不会太过突出（51 插花）。

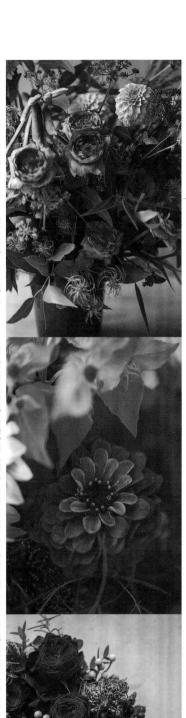

为了不让月季和大丽花太过突出，适度压低了个别花枝（36 插花）。

在色调清爽的花束底部插入橘色系的百日草，在色彩上起到中和作用（49 花束）。

适量选择大众花卉

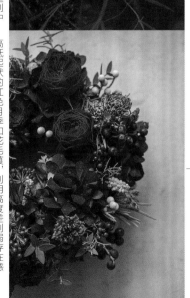

高低起伏的红色月季和花毛茛，利用高度差削弱存在感（72 插花）。

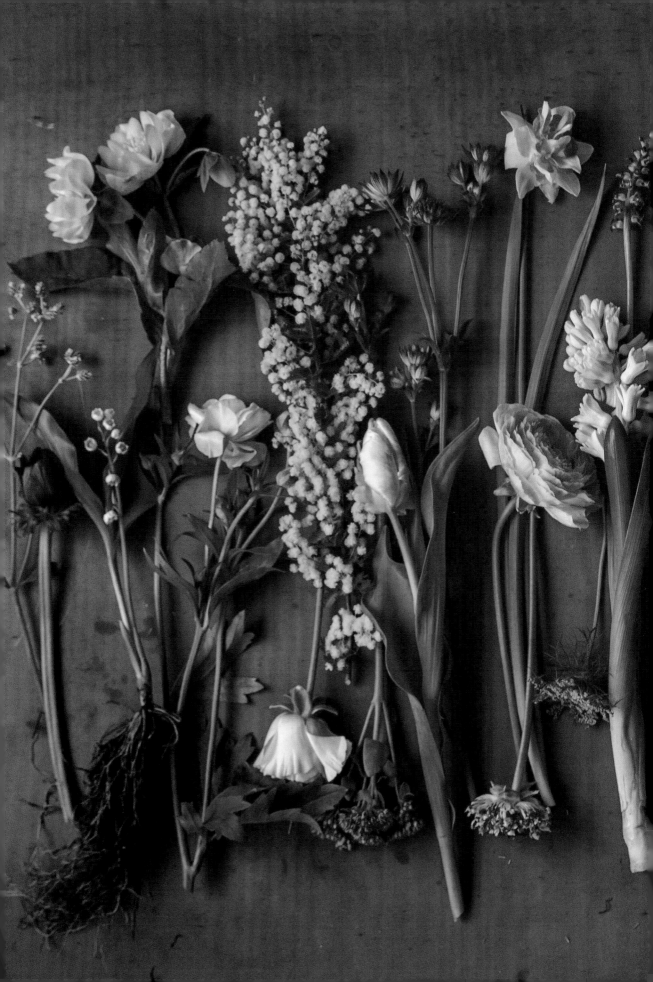

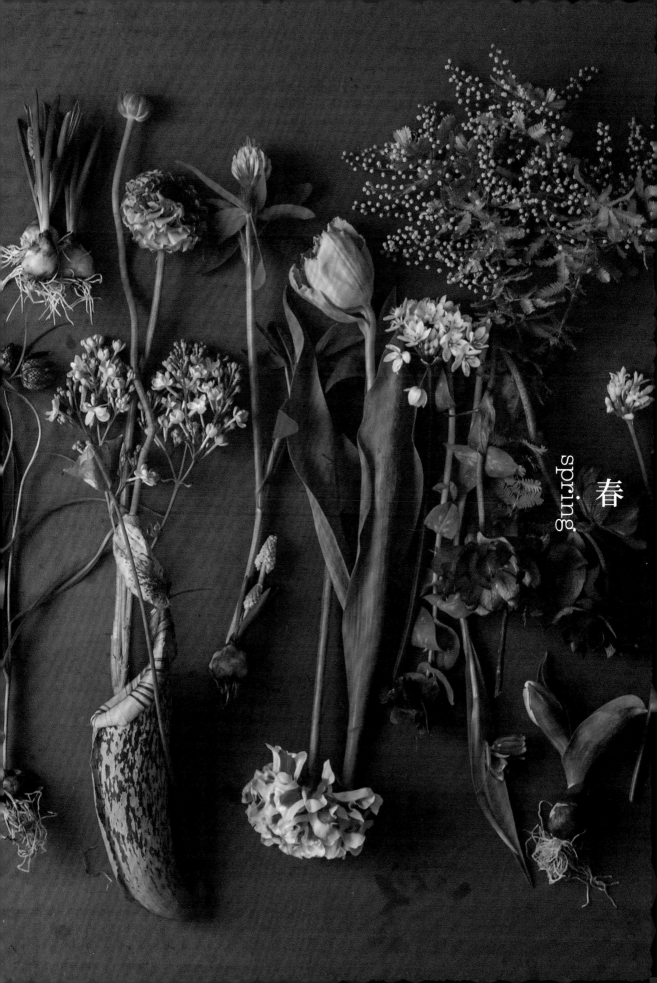

spring 春

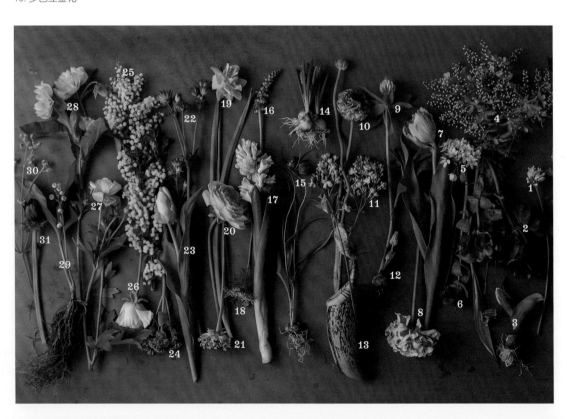



每每提起春季的花卉，我的脑海中都会浮现出草原的景色：被白雪薄薄覆盖的草地上，一棵大树下，球根花卉萌发新芽……这些翘首期盼春季降临的可爱小花，令人忍不住想要对它们说："天气马上就要暖和起来啦。"

对我而言，提到春季，联想到各种球根植物纷纷绽放，就会欣喜不已。阿尔泰贝母、郁金香、葡萄风信子、风信子……这些柔软又水灵的花朵们在春季竞相开放，令人颇为兴奋。例如铃兰，虽然小小的花朵像一个个小铃铛，但其根部却异常饱满。美丽的花朵下竟然藏着这样的小秘密——发现植物自然真实的一面，更让人觉得非常有趣。

在欧洲，人们常常把这类植物的花朵连同根部一起进行展示。受此影响，我在从事花艺设计工作不久后，也开始尝试着在创作时将球根暴露在外。那种用心思考搭配的快乐，至今仍记忆犹新。球根很难被插在海绵上固定，于是我突发奇想，将其与苔藓组合在一起，置于玻璃器皿内。

春季的花材花茎柔软，我常常将其比作"蛋黄酱一般的质感"。捆扎花束时，用手触碰感受新鲜水灵的花茎，也是对春季花卉进行搭配造型的一大乐趣。当然，这并不局限于春季，选择花材时，我们可以直观地感知其生命力。这种感觉无法量化，与在超市里挑选蔬菜的感觉类似。另外，春季的花材水分较多，一般不用来制作干花，但我却经常将其干燥后使用。这类花材变成干花后，原本饱满的花头会变小，球根也会变得干瘪，呈现出的是另一番风情。

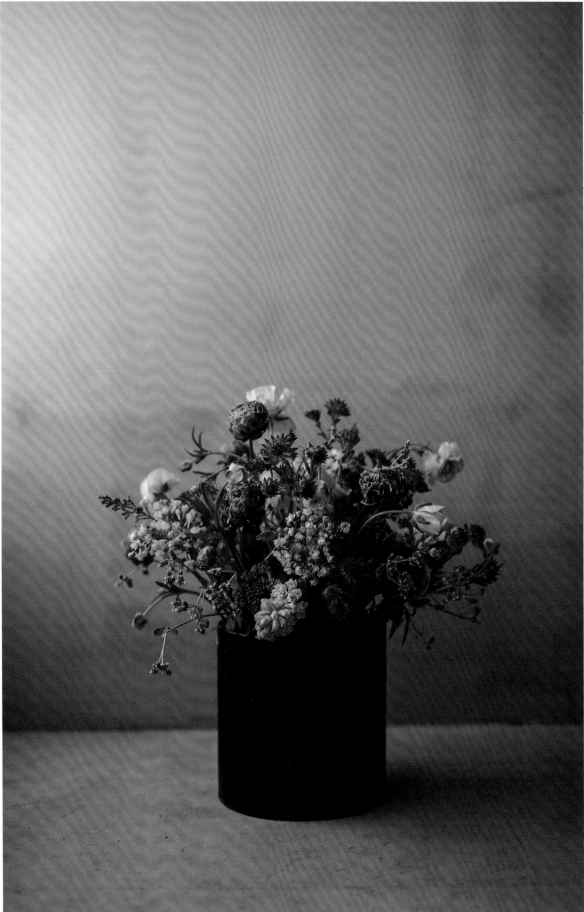

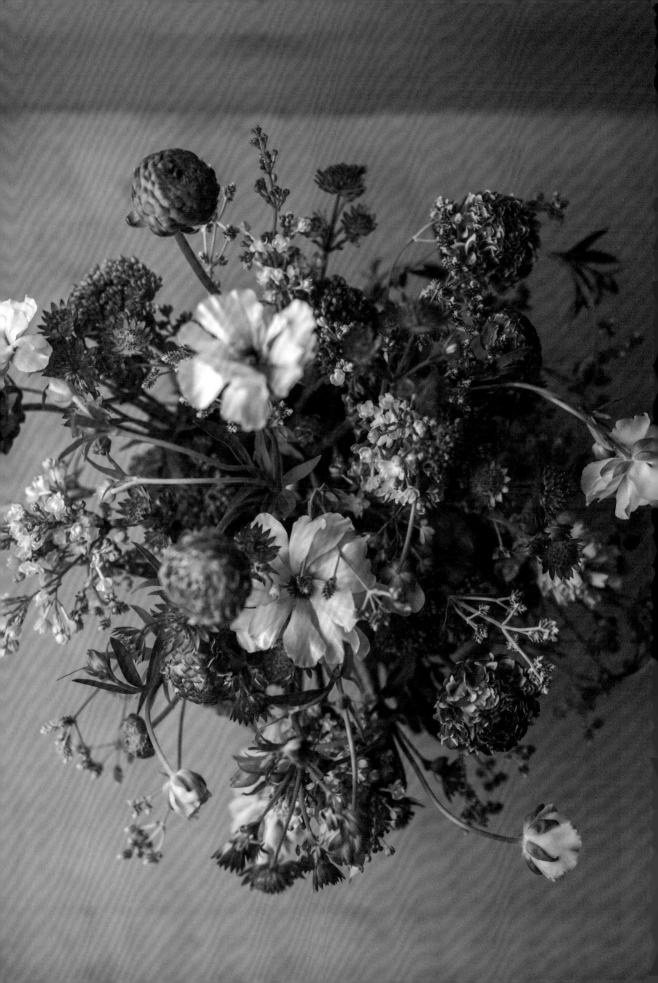

花　束

贝利氏相思 + 大星芹 + 花毛茛

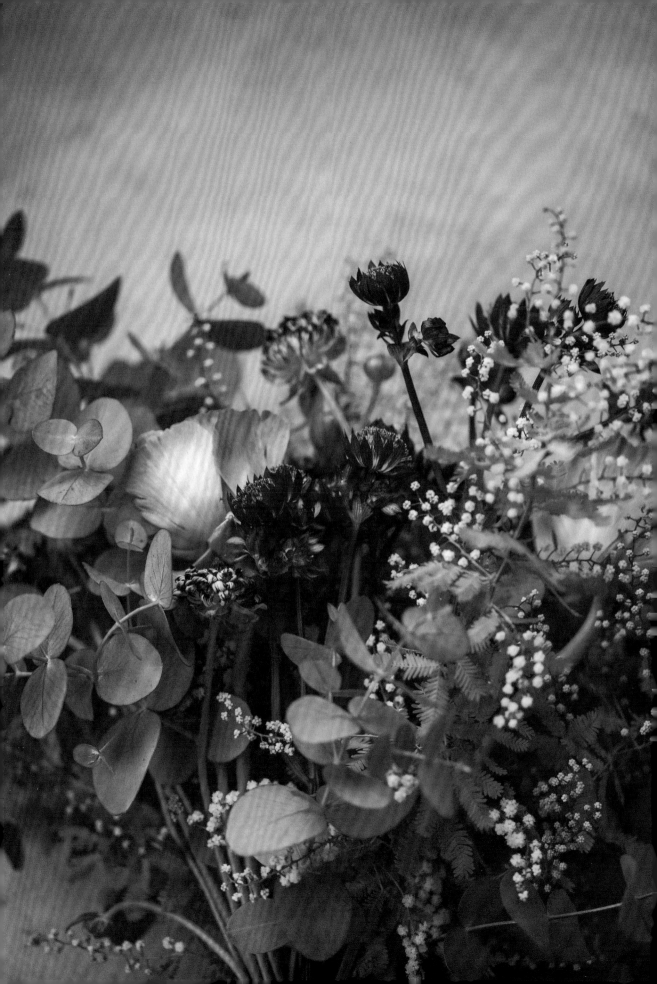

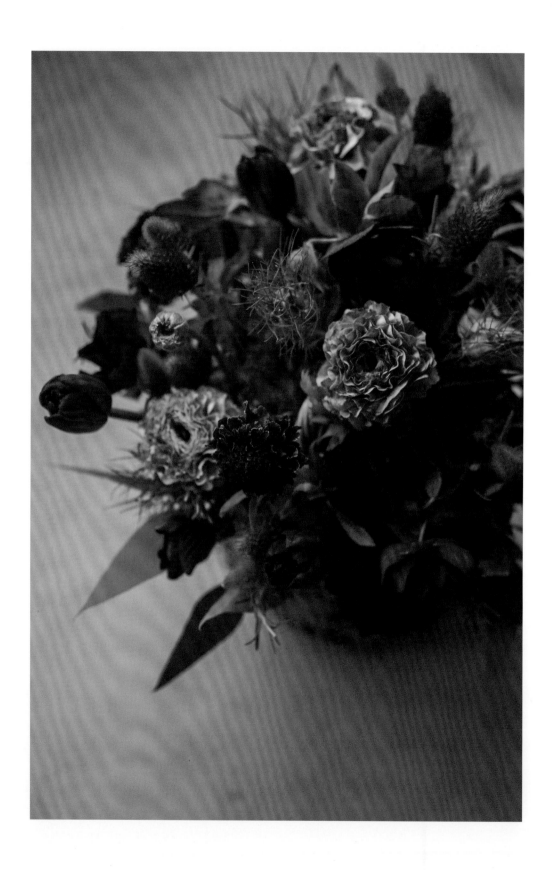

绿花纳金花 + 吉莉草属 + 阿尔泰贝母

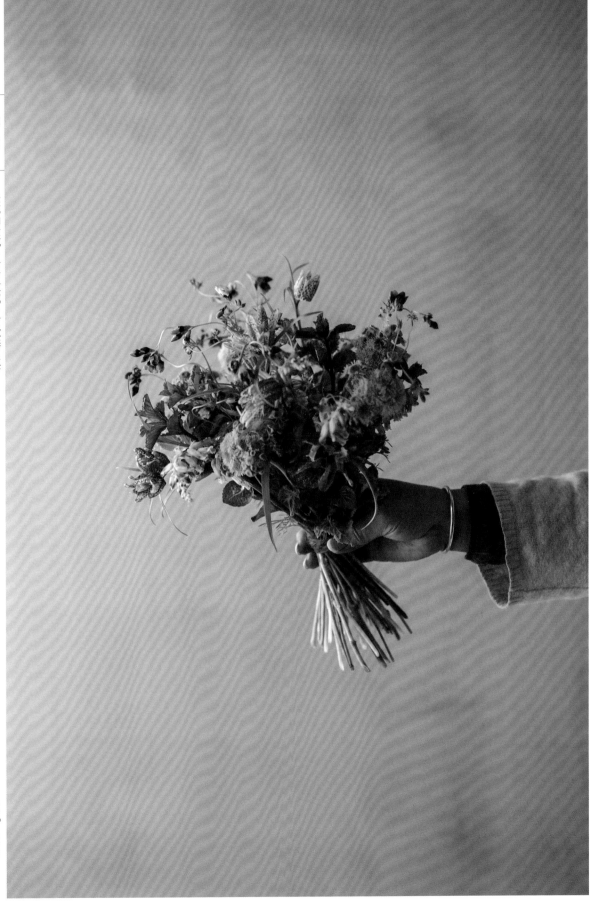

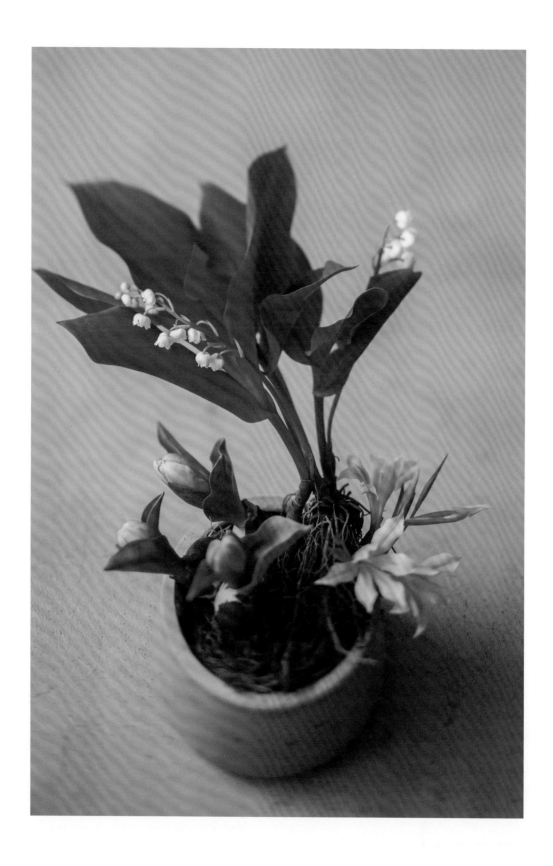

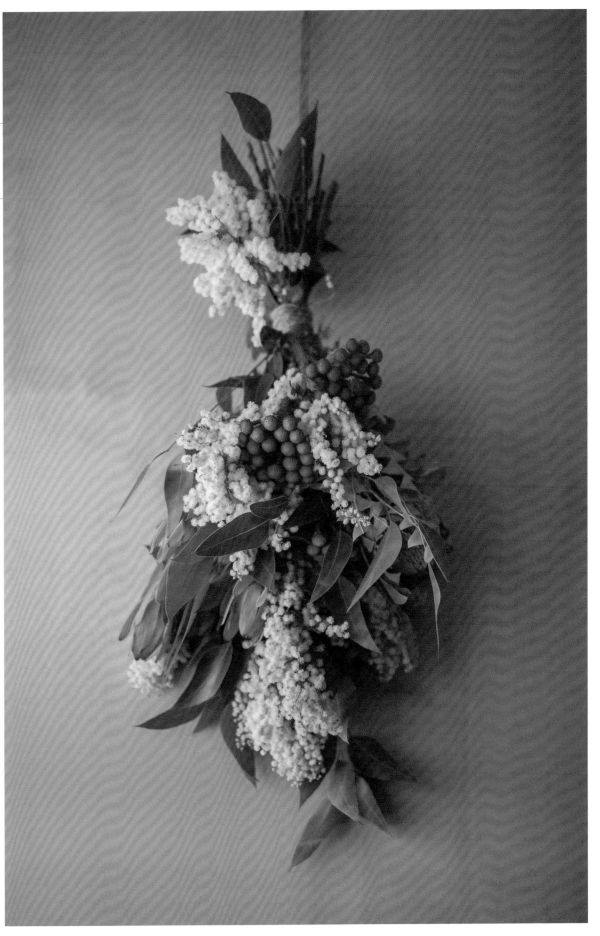

08 花束 欧丁香 + 铁线莲

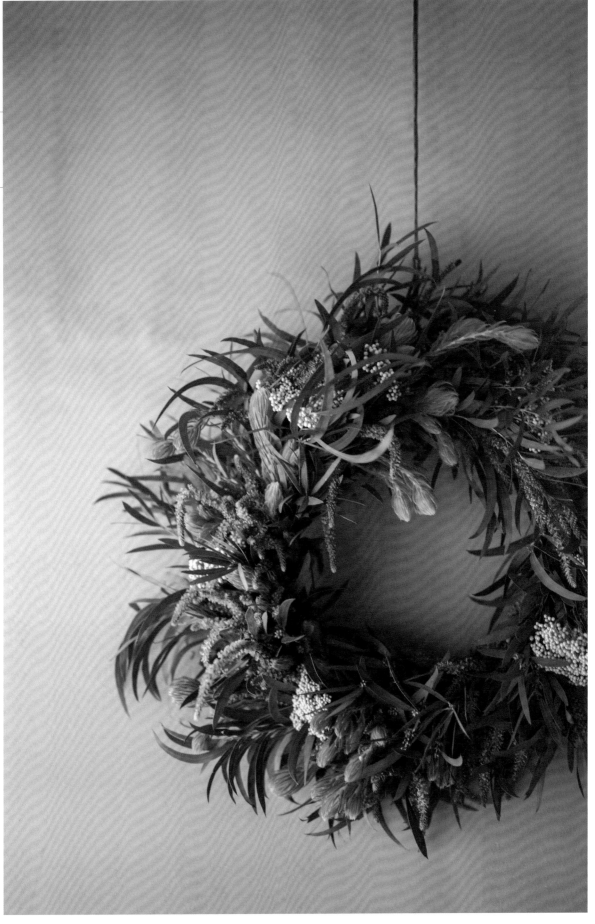

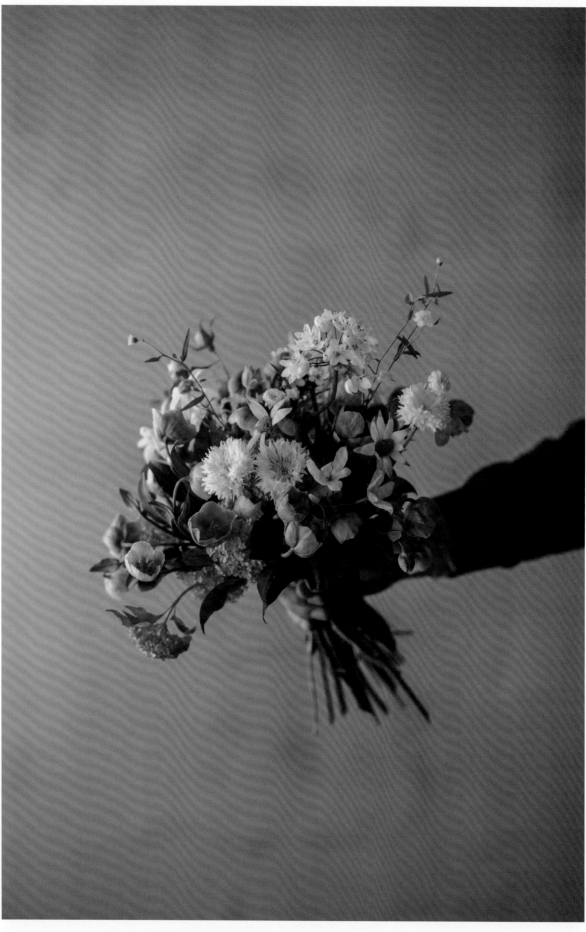

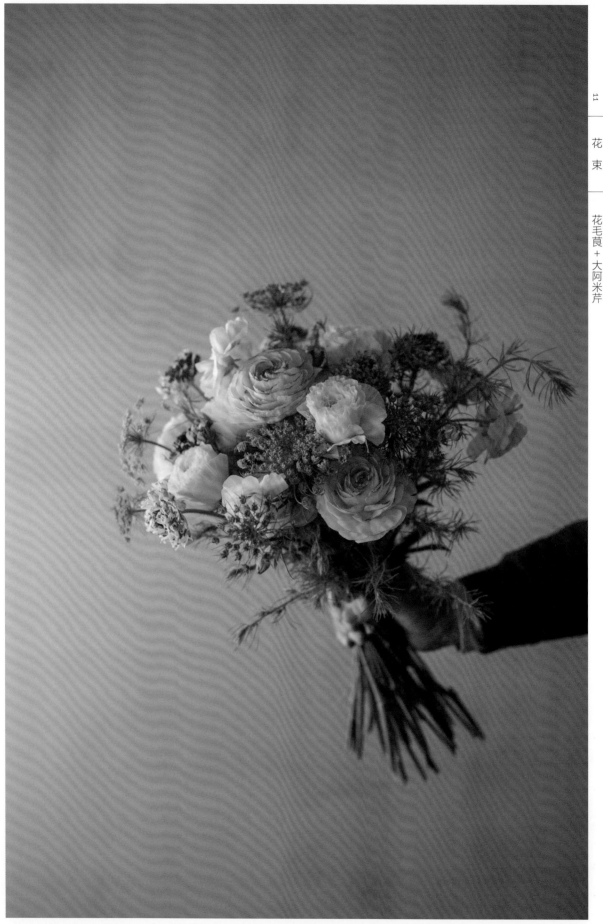

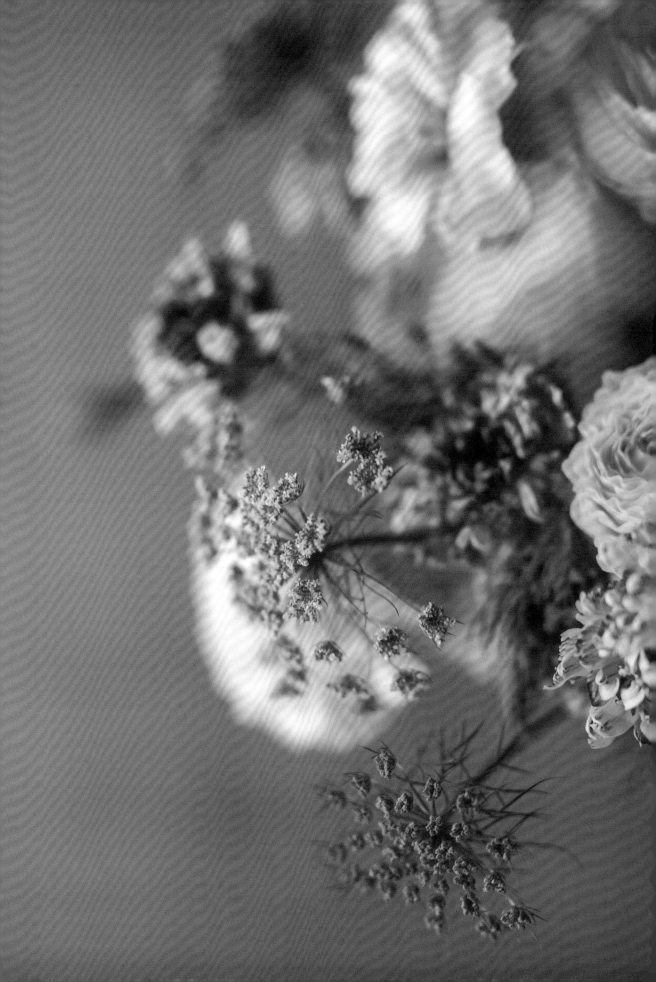

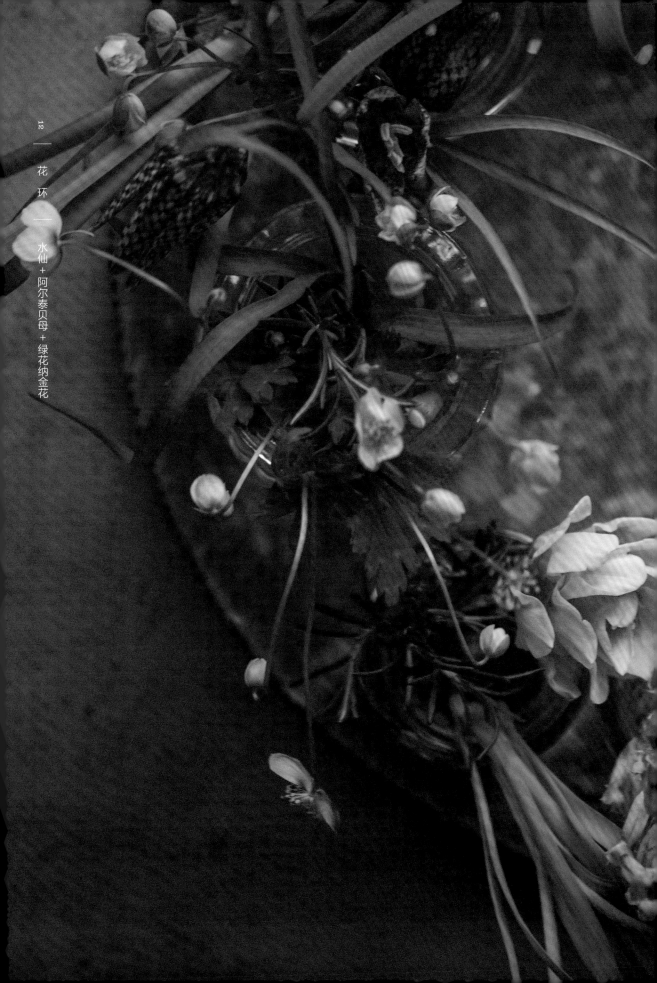

花 环 —— 水仙 + 阿尔泰贝母 + 绿花纳金花

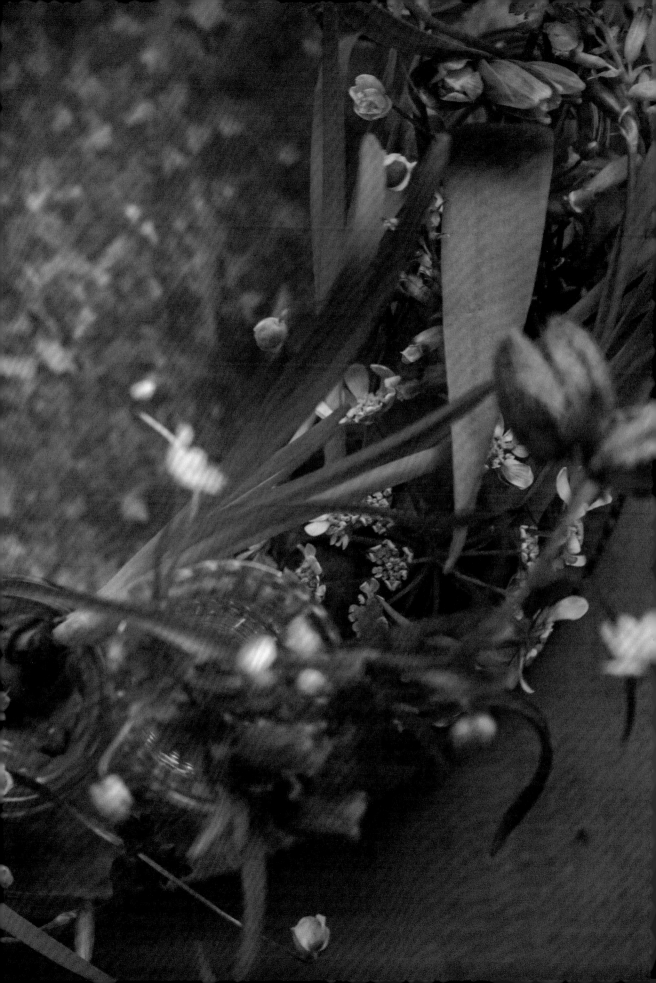

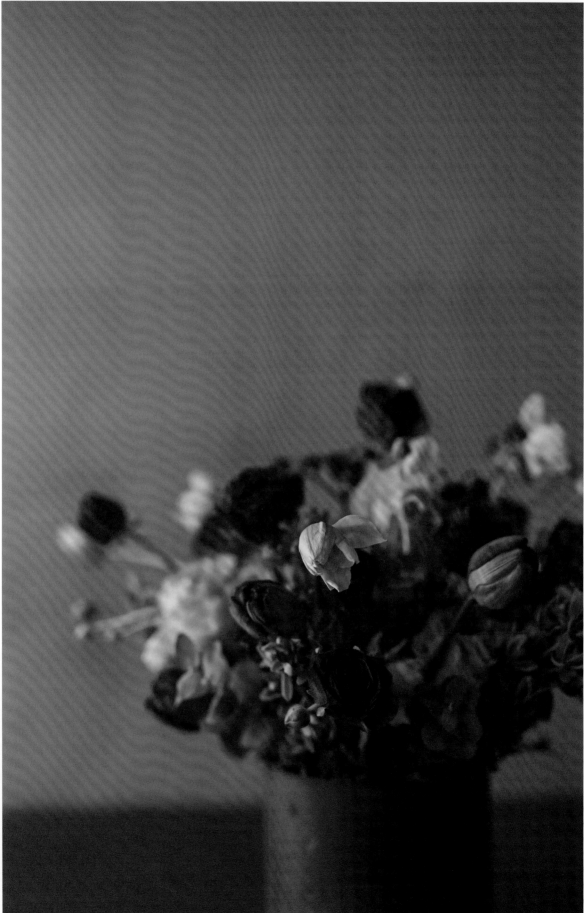

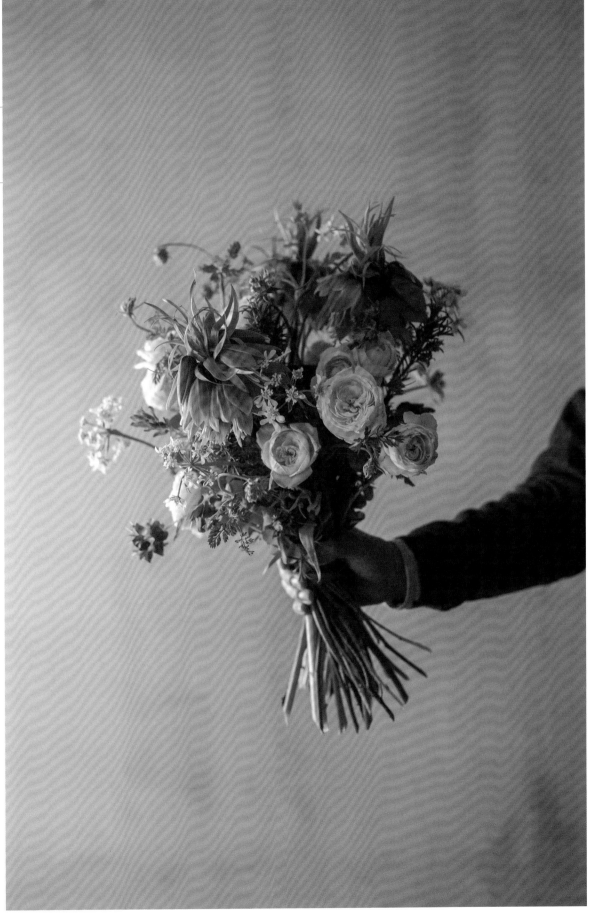

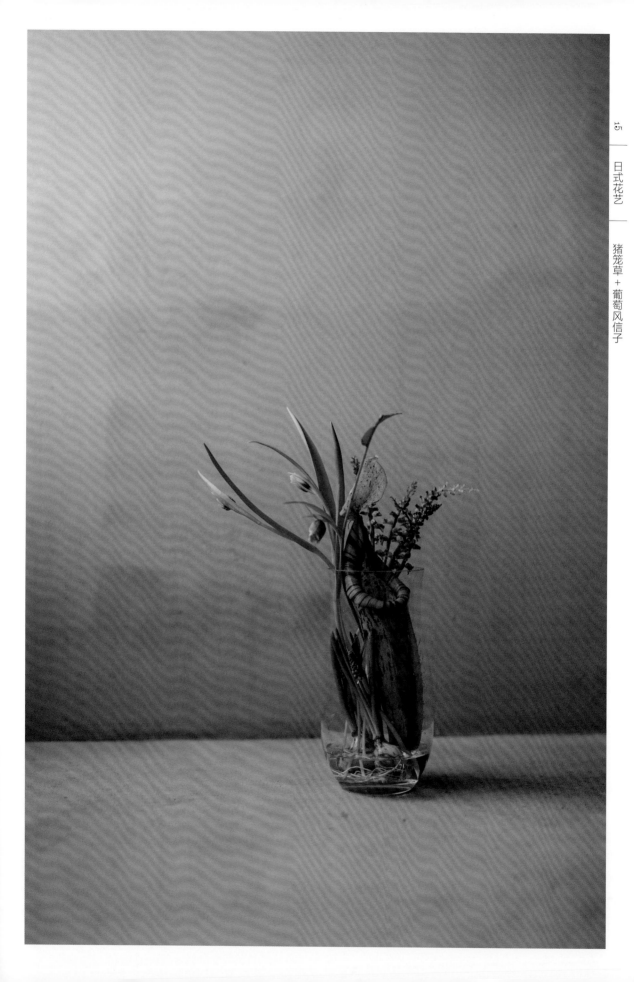

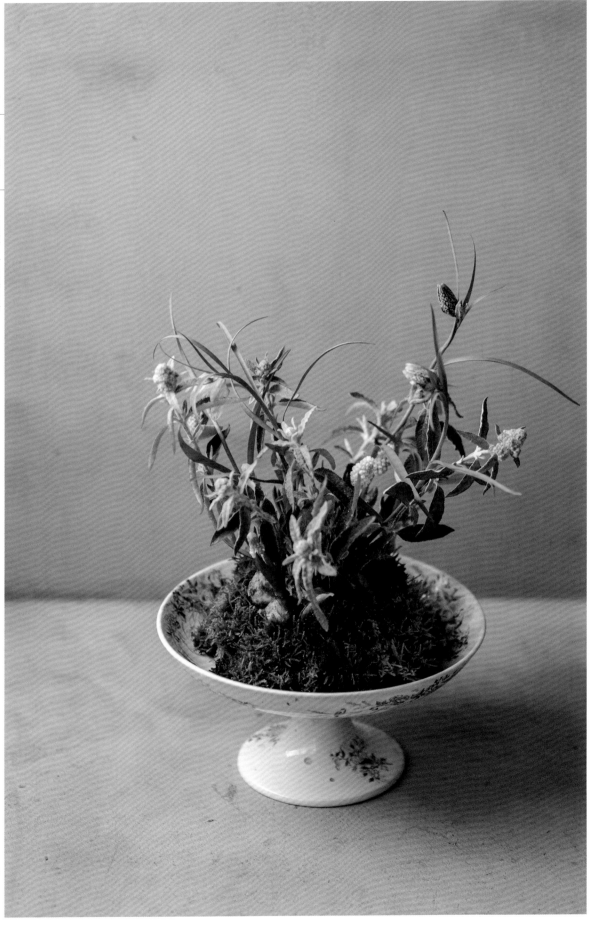

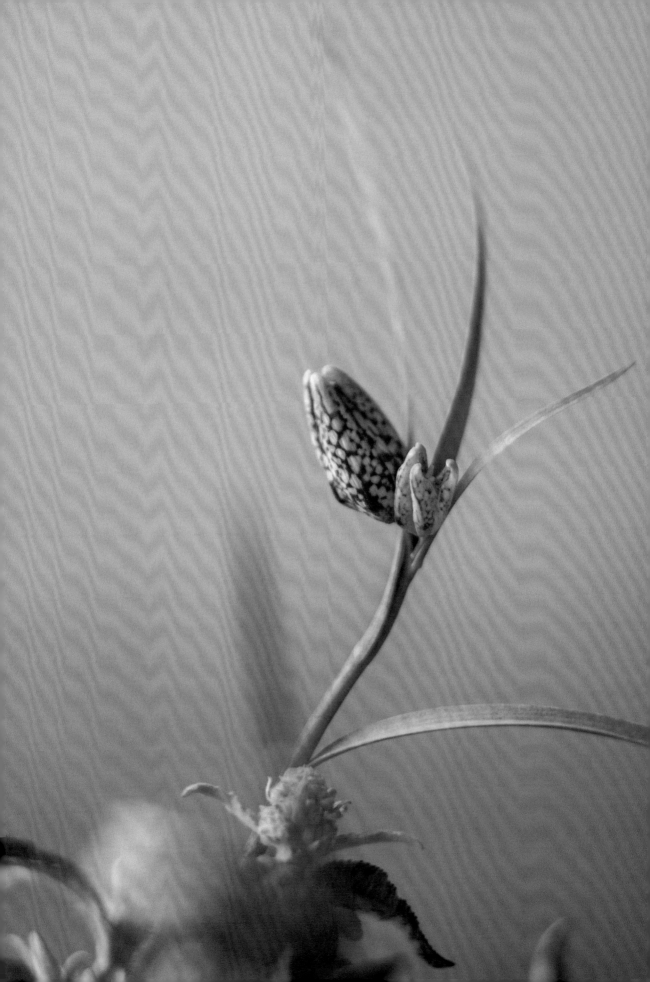

倒挂花束 ┃ 大叶醉鱼草 + 大阿米芹

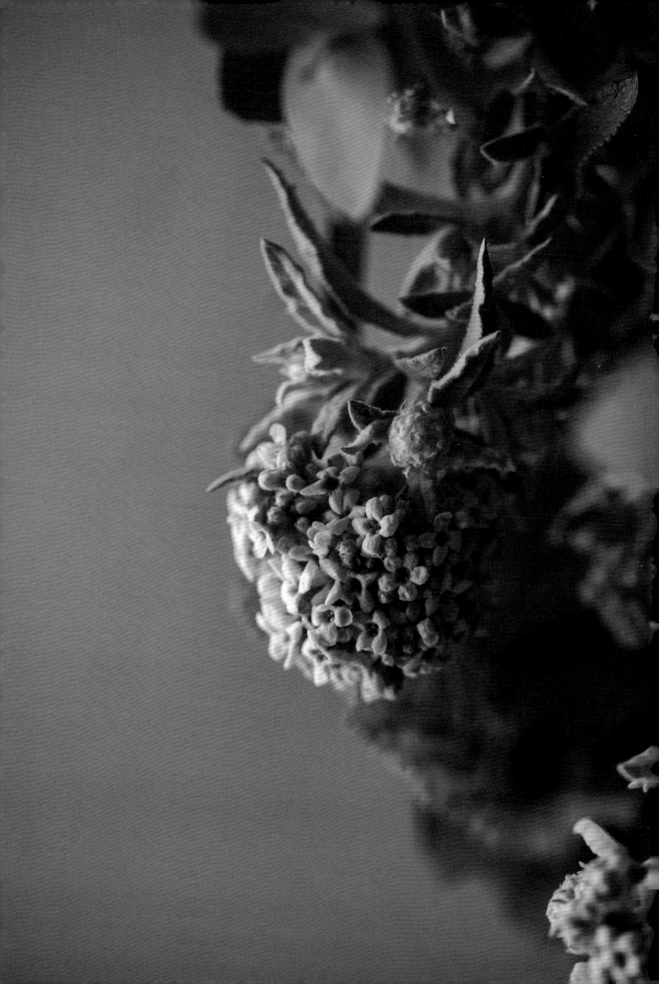

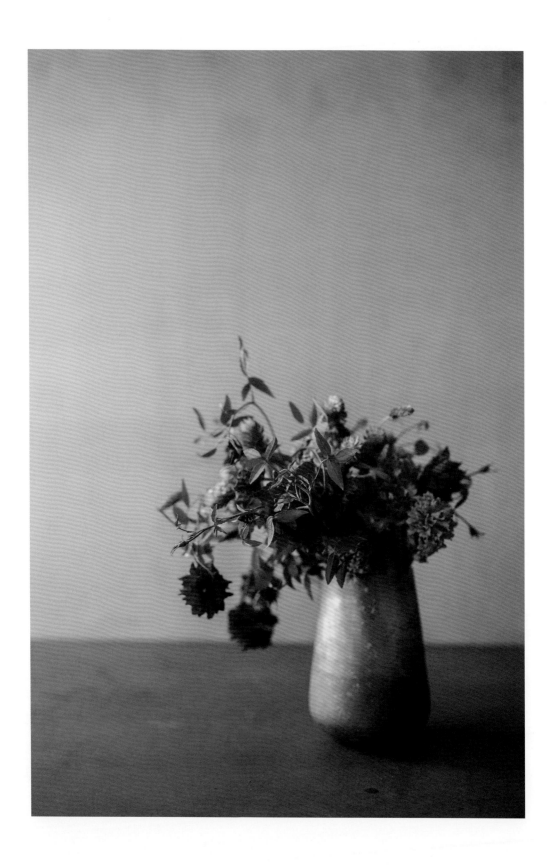

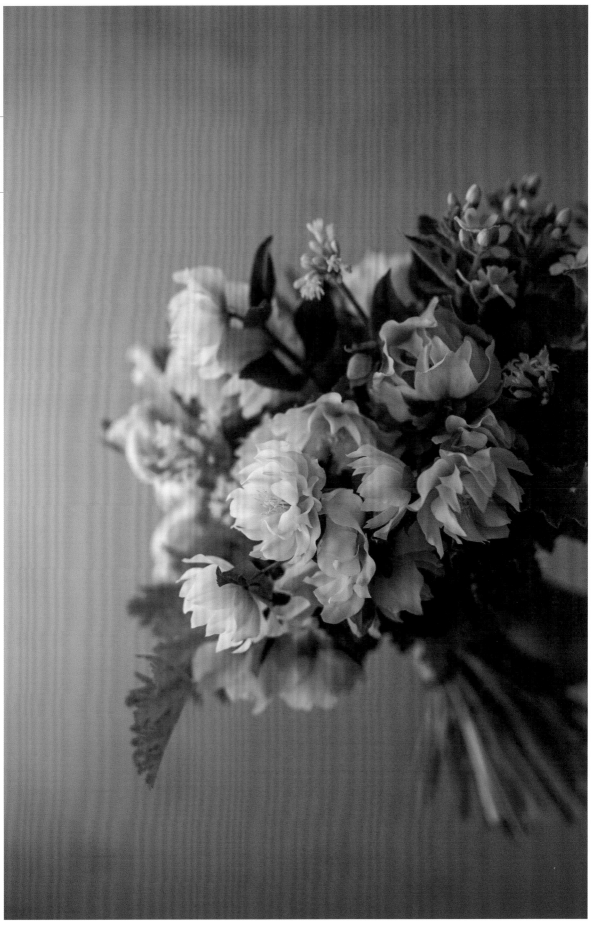

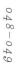

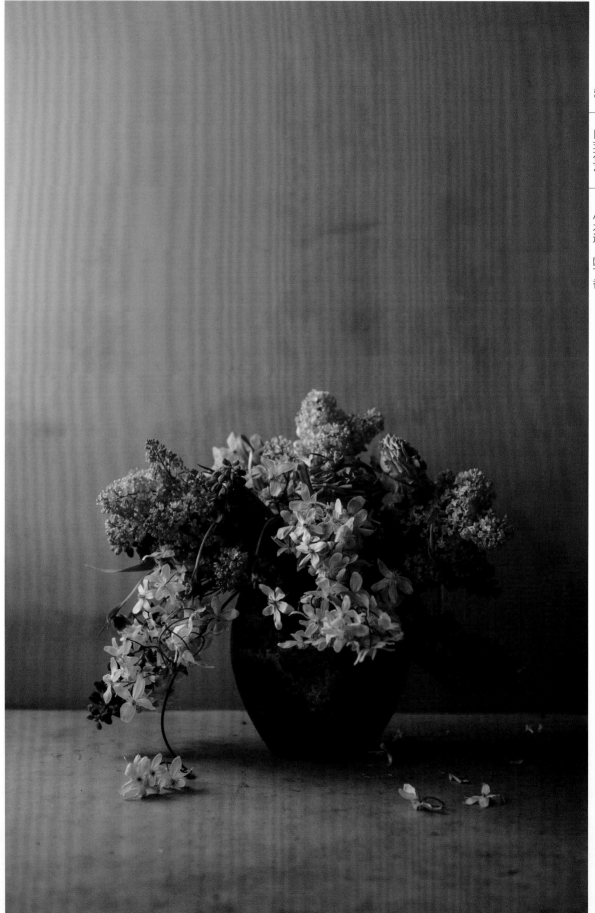

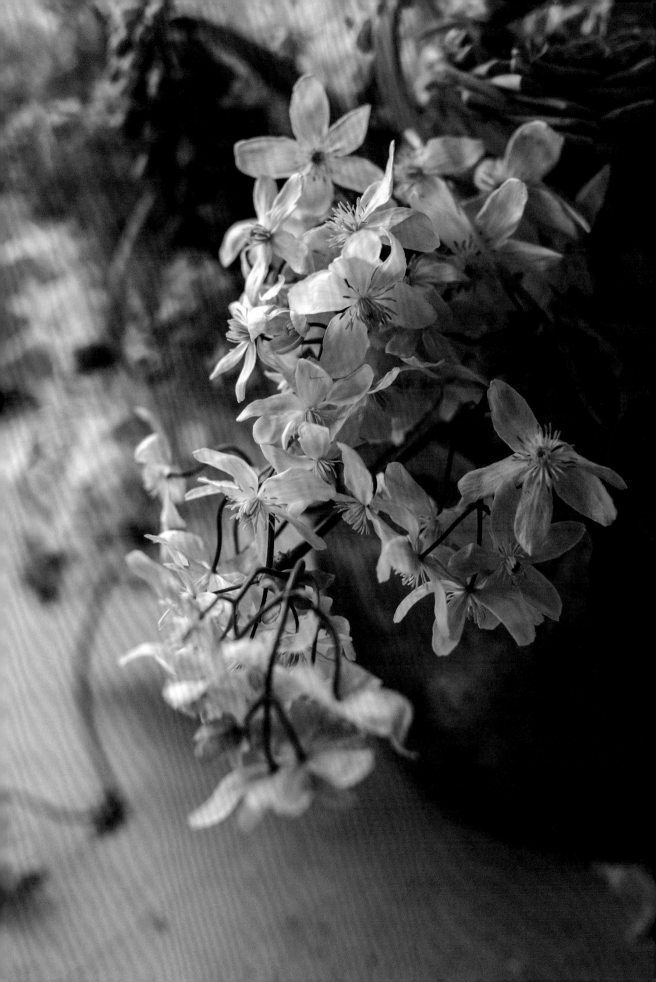

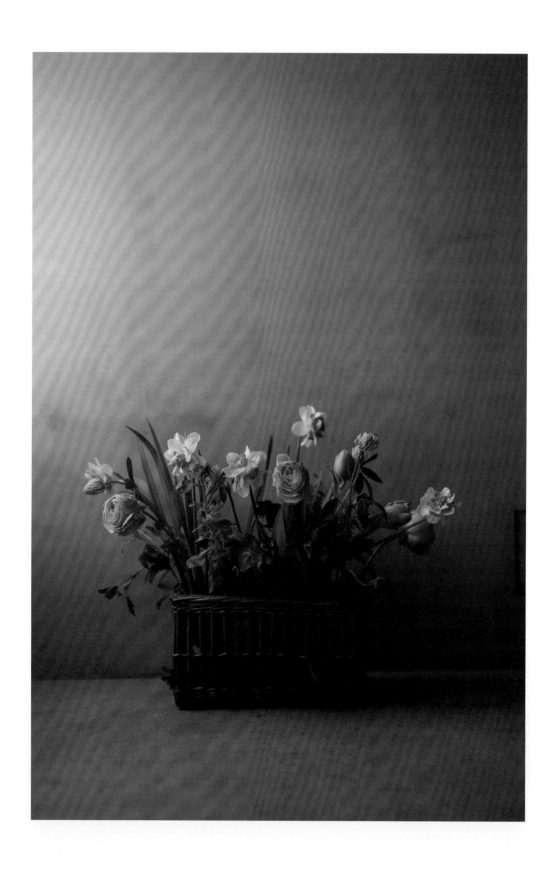

插　花　——　水仙＋郁金香

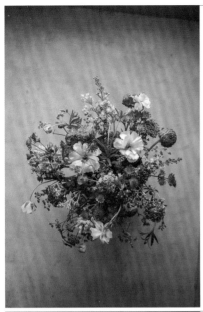

01

看到欧丁香和风信子，让人不禁想要创作一款春日风情的花艺作品。铁制花器给人沉重质感，于是我特意搭配具有反差的绚丽花材，例如淡粉色的大星芹，略带红色的景天，同时营造出了些许成熟氛围。从花蕾到盛开的花朵，这组花材充分体现出了花卉的生命循环。

欧丁香"奇妙仙子"/风信子"中国粉"/花毛茛"冰屋"/花毛茛"卢克斯·阿里阿德涅"/大星芹"罗马"/莲子草"千日小坊"/景天

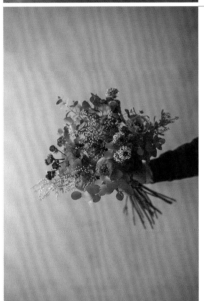

02

这里选择的都是颜色饱和度不高的花材，例如浅紫色大星芹，其色彩的古旧感也贯穿于整个花束。我个人尤其喜欢贝利氏相思略带紫红的茎叶和花朵独特的开放状态，每年春天都会选用这款花材。尤加利的叶子深浅交织，更能给人春天的感觉。加上橘色的花毛茛，春日气息满分！

贝利氏相思/大星芹/花毛茛"摩洛哥伊尔富德"/花毛茛"夏洛特（Charlotte）"/尤加利

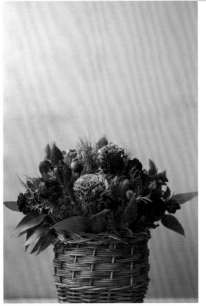

03

花头微垂的铁筷子惹人怜爱，以此为基础，挑选花材。插花时，为蓓蕾初绽的欧洲银莲花，纤细的郁金香留出空间，有意营造高低差，引导观赏者的视线延伸至花束深处。最后使用花毛茛和郁金香围出圆形外廓。

铁筷子/郁金香"帕尔米拉（Palmyra）"/欧洲银莲花/车轴草"水晶蜡烛"/花毛茛"魔法"/蓝盆花/黑种草/尤加利/迷迭香

04

这款花束在整体上以绿花纳金花美丽的蓝色为基准进行搭配。虽然也可以选择同色系花材，但会略显普通。这里特意选择了紫色、红色交织的颜色，可以凸显蓝色。深紫色的藿香蓟花朵很小，不会盖住蓝色，是保持色彩平衡的重要花材。为了避免花束整体太过小巧可爱，又加入了布满斑纹的阿尔泰贝母。

绿花纳金花 / 吉莉草属 / 阿尔泰贝母 / 藿香蓟"天鹅绒薰衣草（Velvet lavender）" / 薄荷

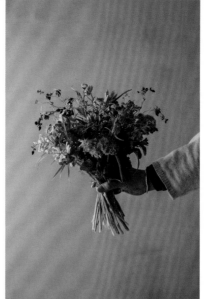

o5

这是一款以植物根部为主角的设计，充分体现了球根植物的趣味性。这里使用了三种花材，分组搭配在一起。花朵纵向分布的铃兰从任何一个角度看都很美，因此在这里也尽量充分对其进行展示，打造有高低差的侧影。将铃兰连根插在花泥上，周围再点缀上郁金香和唐菖蒲。

铃兰 / 唐菖蒲 / 郁金香"卡利默罗"

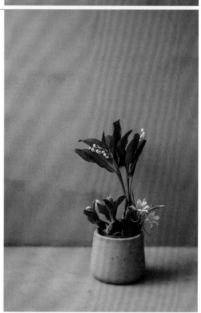

o6

选择形状独特的几种花材组合成束，凸显活力。加入贝利氏相思，使整个花束显得自然活泼，再根据个人喜好加入一些饰球花，则增添了几分变化。黄色与绿色形成鲜明反差，在最上面也加入一些贝利氏相思，形成自然过渡。

贝利氏相思 / 尤加利（长叶）/ 饰球花 / 胭脂佛塔树 / 木百合属

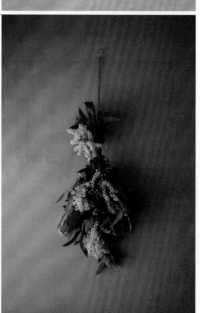

07

这个作品以清爽绿色为主，点缀以其他色彩。虽然是一款较大的花艺作品，但却没有使用常见的花毛茛等大花头的花材，而是选择了一些轻柔小巧的品种。欧洲荚蒾和虎眼万年青在这里也很符合绿色调的清爽感觉。此外，这款花艺作品的花泥略高于花器，插入花材后，可以让花材从高处自然垂下，营造出了轻盈感。

欧洲荚蒾 / 芒萁 / 白玉草 / 铁线莲 / 虎眼万年青 / 巧克力波斯菊 / 吉莉草属 / 常春藤果实 / 薄荷 / 绿花纳金花

o8

为了搭配美丽的欧丁香，这里选择了色彩浓郁的铁线莲，但并非让它们互相争艳，而是让欧丁香微圆的花形与铁线莲尖尖的花瓣形成反差，通过花朵的颜色和形状彼此凸显，达到视觉上的平衡。此外，还选择了黑种草和白玉草等纤细的植物与铁线莲搭配在一起，带来流动感。制作方法请参考 P182。

欧丁香"少女的微笑（Maiden's Blush）"/ 铁线莲"白色珠宝（White Jewel）"/ 铁线莲"戴安娜（Diana）"/ 大花葱 / 尤加利（柳叶）/ 白玉草 / 黑种草 / 迷迭香

o9

要制作一款春日风情花环，这里先选择了一种补血草属的花材，再配以其他花材。这种花材易折，可以将其分枝插入，用来围出纤细修长的外廓，与尤加利一同制造轻盈感。嫩绿的羽状菲利卡则给人以清新的感觉。

补血草属 / 尤加利（长叶）/ 澳洲米花 / 菲利卡

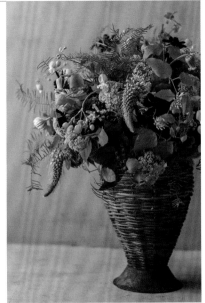

10

这是一款集合了所有白色和绿色元素的花艺作品。白色的花束太像婚礼花束，所以这里特意折弯大花葱的花茎，让其向上凸显，既营造了动感，又使得花束比较休闲随意。其他小花都各随己意，像是在春风中摇曳一般。

大花葱 / 铁筷子 / 法兰绒花 / 矢车菊 / 西洋蓍草 / 欧洲荚蒾 / 月季"塞拉芬（Seraphin）" / 白棒莲

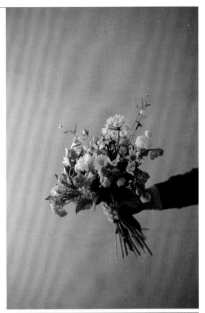

11

春天是花毛茛的季节，选择各种形状的花毛茛，有圆形花瓣的，有像蕾丝一般的，还有花心突出的摩洛哥品种，也有单瓣的品种……空隙处加入鹦鹉嘴百脉根的枝叶和大阿米芹。这些花材质感柔软，色彩独特，充满个性，也使整体作品风格变得轻柔。

花毛茛"莫尔万" / 花毛茛"摩洛哥伊尔富德" / 花毛茛"奥尔良（Orléans）" / 花毛茛"卢克斯·阿里阿德涅" / 大阿米芹 / 鹦鹉嘴百脉根"棉花糖（Cotton Candy）"

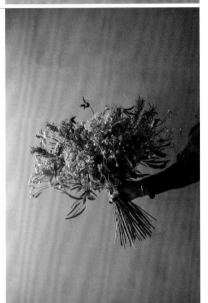

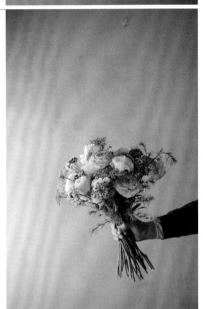

12

这是一款桌面装饰花环，在几个并不配套的小花瓶里插入小花，拼凑在一起，整体上形成环形，既充满律动，又显得自然不造作。这里并没有使用任何藤蔓植物，但是却完美地组成了一个环形。此外，还特意选择了球根花材，显露出叶子根部的颜色；加入具有神秘气息的阿尔泰贝母，使得可爱中又多了一分野性。

水仙 / 阿尔泰贝母 / 葡萄贝母 / 绿花纳金花 / 鹅掌草 / 迷迭香 / 蕾丝花 / 郁金香"卡利默罗"

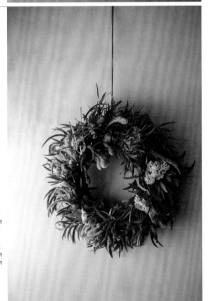

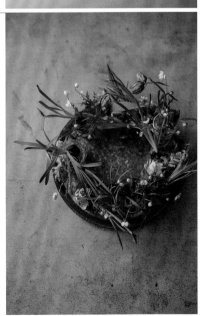

13

为了配合花器略带锈迹的质感，这里特意选择了茶褐色系的花材。虽然色彩上很像秋天，但其实使用的都是春天的花材，这种反差非常有趣。多种颜色重叠的水仙，像是涂了红唇的兰花，渐变色的郁金香，组合在一起显得成熟而沉稳，盛开的花毛茛更是为其增添了一抹艳丽色彩。制作方法请参考 P184。

郁金香 / 花毛茛"夏洛特" / 花毛茛 / 兰花 /
水仙 / 伽蓝菜属 / 尤加利（圆叶）

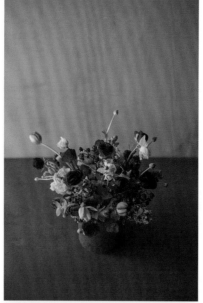

14

将花头朝下的皇冠贝母置于较高位置，特意展露其侧面姿态。但为了不让皇冠贝母太过"夺目"，同时压住其独特的香味，这里选择了香味较重的月季品种——美女比安卡（Fair Bianca），并加入了一点迷迭香。因为大多是大花头花材，所以在最后点缀一点蕾丝花，视觉上起到中和作用，给人一种若隐若现的神秘感。

皇冠贝母 / 月季"美女比安卡" / 蕾丝花 / 蜜
蜡花 / 迷迭香

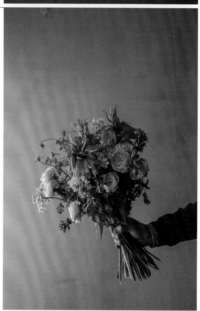

15

将猪笼草这种食虫植物插入较深的花器，透过玻璃可以感受到其妖艳气质和茸毛质感。配以充满生命力的球根植物，两种花材的性格更加得以凸显。因为想保留球根植物的长度，不做太多修剪，同时食虫植物也不太好固定，所以这里采用了容器栽培⊖的插花方式。低处的葡萄风信子起到了提亮的作用，保证整体色彩不会太过单调。

猪笼草 / 葡萄风信子 / 多色立金花 / 贝母

⊖ 容器栽培，园艺中指在密闭的玻璃容器
内或小口玻璃瓶等中栽培小型植物的方
法。——译者注

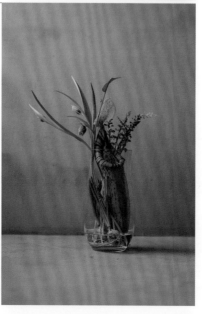

16

这款花艺作品以天气上的"三寒四温"为主题。虽然空气仍有些清冷，但春天已经临近……在这里，苔藓和其他鲜艳花材体现出了春天万物复苏的样子。阿尔泰贝母很难单独直立，所以选择大叶醉鱼草将其支撑起来。仔细观察，会发现其根部附近暗藏着葡萄风信子，也透露出春的气息。

大灰藓 / 阿尔泰贝母 / 大叶醉鱼草"银色
纪念日" / 葡萄风信子"白色魔法（White
Magic）"

17

这款花艺作品在设计上比较简约：开花的大叶醉鱼草非常有春天的感觉，造型时也有意露出叶片内侧的美丽质感。这里特意使用了两种颜色相近的尤加利，更加凸显了大叶醉鱼草的银色花朵。两种尤加利叶片形状不同，圆叶和柳叶的混搭显得更加富有动感，同时也要考虑干燥后其叶片会缩水变小。大阿米芹的颜色和质感低调却非常夺目。

大叶醉鱼草"银色纪念日" / 大阿米芹 / 尤加
利（柳叶） / 尤加利（圆叶）

18

性感的月季和妖艳的花毛茛组合在一起，氛围活泼奔放。加入车轴草，使作品整体更充满野趣。这里选择的花材不仅仅是同色系的红色调，还有意加入一些蓝紫色，彼此衬托，更显深邃。右下插入夺目的风信子，花形很有律动感，像是要延伸到下方似的。制作方法请见P186。

月季"花园纪念日（Jardin Anniversaire）" /
花毛茛 / 风信子"紫星星（Purple Star）" /
车轴草"粉红豹（Pink Panther）" / 车轴草"草
莓蜡烛（Strawberry Candle）"

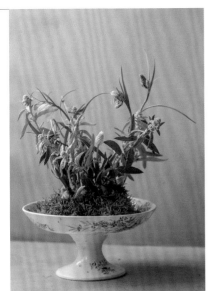

19

铁筷子虽然花头朝下，但依旧能让人感受到强烈的生命力；郁金香则长有美丽的绿色花纹……这款花艺作品以白色和绿色为主，但并未过分突出任何一种花材，而是将其组合在一起（这些花材如果不混搭组合，会让人觉得像是一束野花）。在此基础上，点缀一些紫娇花和香叶天竺葵，形成过渡，让花材彼此衬托形成整体。

铁筷子 / 郁金香 "超级佩洛特（Super Perlot）" / 香叶天竺葵 / 尖瓣藤 "大理石白（Marble White）" / 花毛茛 "冰屋" / 紫娇花

20

这款花艺作品的灵感来自于英国街头，在石质建筑物上，小木通肆意生长蔓延……这里选择了具有厚重感的石质花器，插入铁线莲和花贝母，让其自然下垂，充满活力。这些艳丽的花材在石质花器的衬托下，显得低调沉稳了一些，深色的贝母更是增添了一份神秘感。

小木通 / 欧丁香 "少女的微笑（Maiden's Blush）" / 月季 "阿韦尼尔（Avenir+）" / 月季 "魅力时刻（L'Heure Magique）" / 波斯贝母 / 葡萄贝母

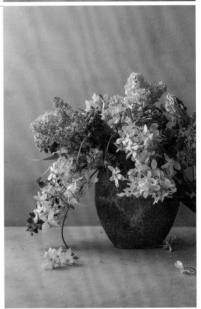

21

娇艳欲滴的重瓣水仙，花朵中间的颜色透出春天的柔和气息。保留水仙的苞片，也未对其长度进行过多修剪，采用自然风格的插花手法，好像花卉从土壤中生长出来一般。花器选择了镂空篮子，隐约透出些许绿色，使得整体充满生机。

水仙 / 郁金香 "粉色魔法" / 车轴草 "水晶蜡烛" / 花毛茛 "阿韦龙" / 木犀草属 / 东北石松 / 蓝盆花 / 蜜蜡花

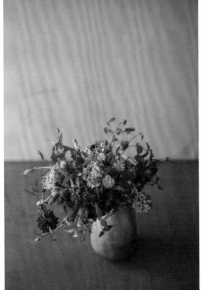

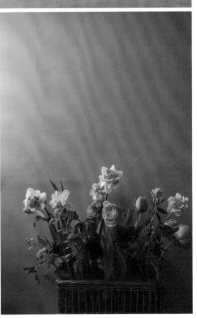

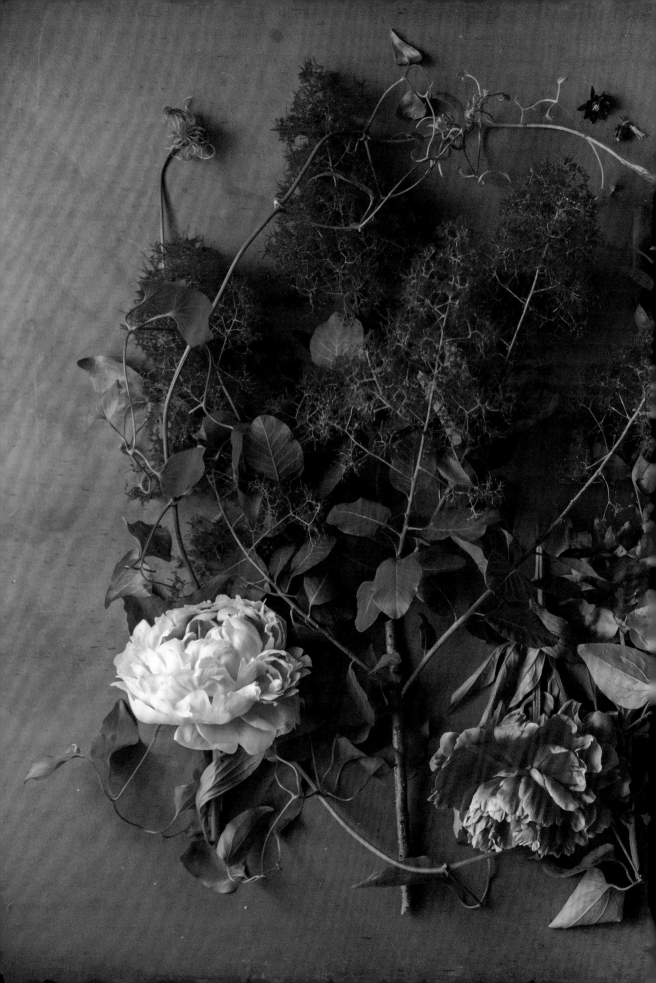

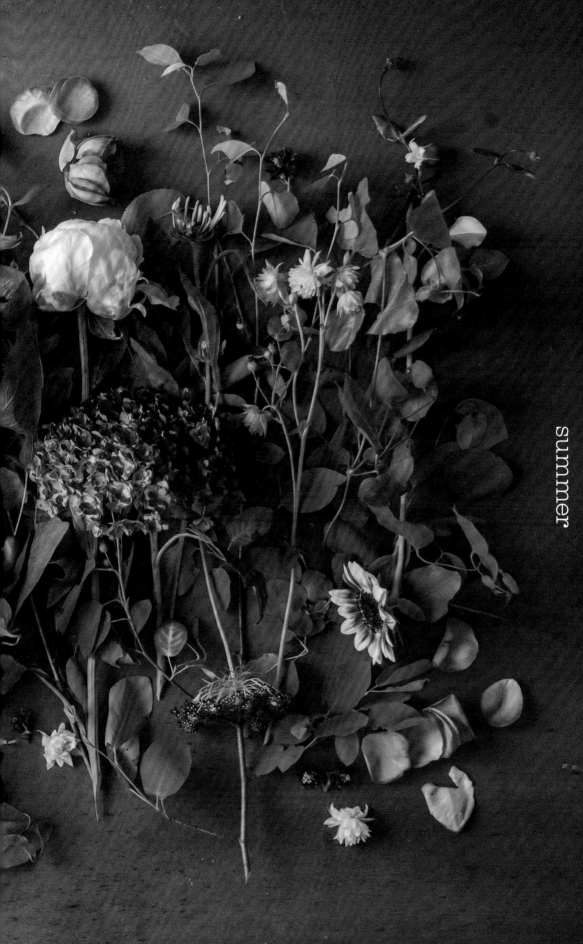

summer 夏

1. 铁线莲 "鸢尾之君"

2. 向日葵 "阳光荔枝（Sunrich Lychee）"

3. 耧斗菜

4. 金光菊 "电击（Electra Shock）"

5. 大阿米芹

6. 芍药

7. 绣球 "我和你在一起（You and Me Together）"

8. 铁线莲

9. 月季 "伊芙伯爵（Yves Piaget）"

10. 黄栌

11. 芍药 "华烛之典"

12. 千日草

13. 铁线莲种荚

14. 芍药 "罗斯福（Roosevelt）"

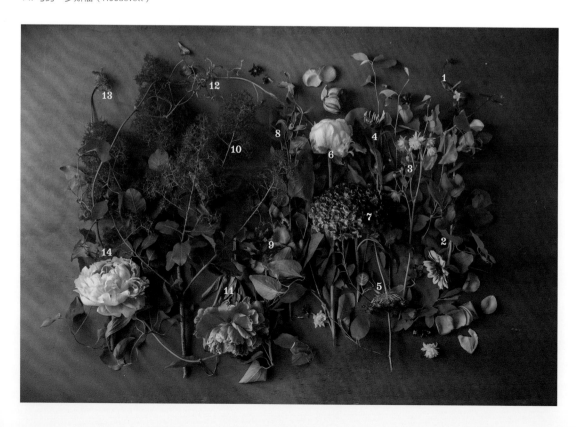

刚开始自己采购花材的时候，我觉得夏天是个有些无聊的季节。虽说夏天也有很多像阳光一样明艳的花卉，例如鲜切花向日葵，花盆里的万寿菊等，但我却总觉得这些不足以代表夏天。慢慢地我开始意识到，夏天的花卉，不应该只是提供活力，更应该给人以视觉上的治愈和休憩。就像是我们在夏天会有很想吃的食物，也有很不想吃的食物一样，挑选夏天的花材时，也应当注意体现身体的感受。

炎炎夏日，一个充满植物的清凉舒爽的空间令人向往，于是我也会在创作时偏向于选择绿叶植物。初夏，市面上的香草植物和多肉植物越来越多，很适合与其他花材组合在一起。天竺葵等香草植物带来的清香和清凉感令人心旷神怡，蓝刺头、黄栌、黑种草等花材形状和颜色都颇具个性，更增添了一分新鲜感。同时借助芍药、绣球、铁线莲等美艳的花卉，可以打造出一个符合个人想象的夏日风情花艺作品。

我在进行花艺创作时一般都会体现出花的一生，即从种子到花朵，再到果实。夏天，植物果实尚为青色，但令人兴奋不已。茂密而生的蓝莓叶子中，其实暗藏了小小的绿色果实，仔细观察，会发现果实已经透露些许红色，充满了成长与转变的生命力，这也是我最为喜爱的。有一段时间，我负责为一家水果挞专卖店制作现场插花，当时总是麻烦花卉市场帮我寻找带有果实的花枝，"我想要一款带有像桃子一样的果实，最好还有叶子的花枝""希望枝条能细一点"……花卉市场的人甚至给我起了一个外号，叫"桃子公主"。这些有趣的对话总是让我更加享受采购花材的过程。

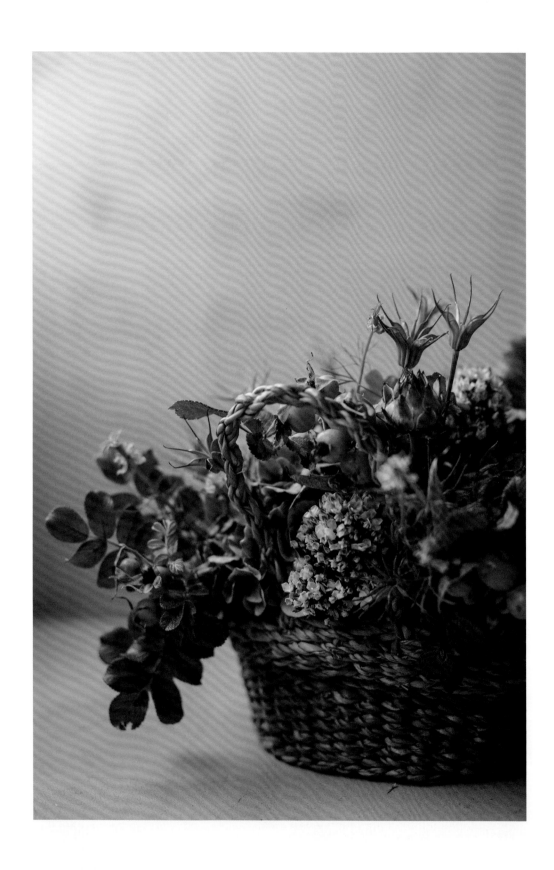

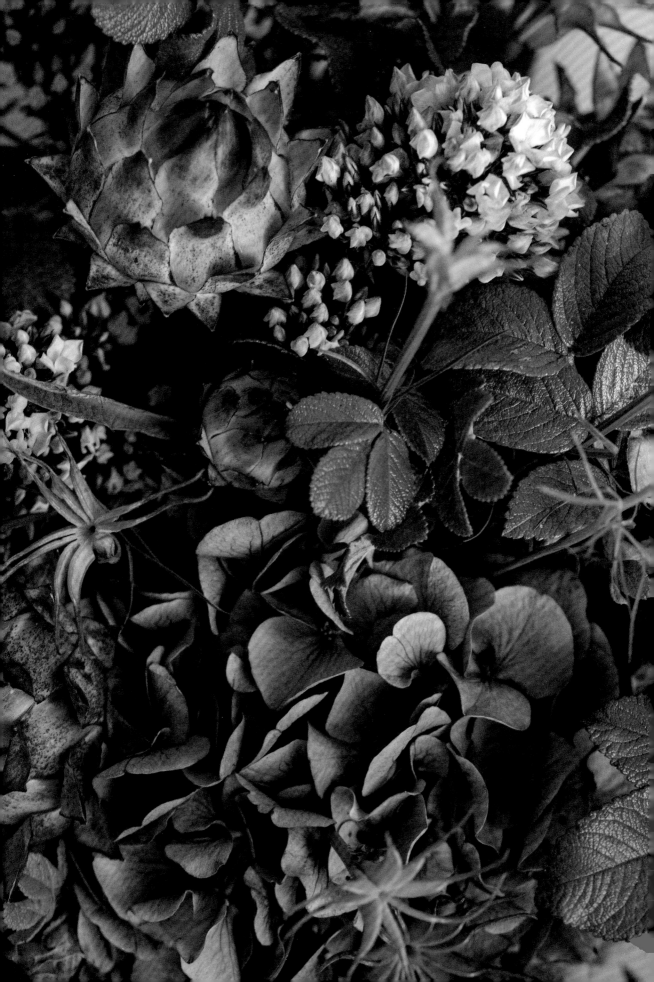

倒挂花束 ┃ 娇娘花 + 铁兰 + 蓝刺头

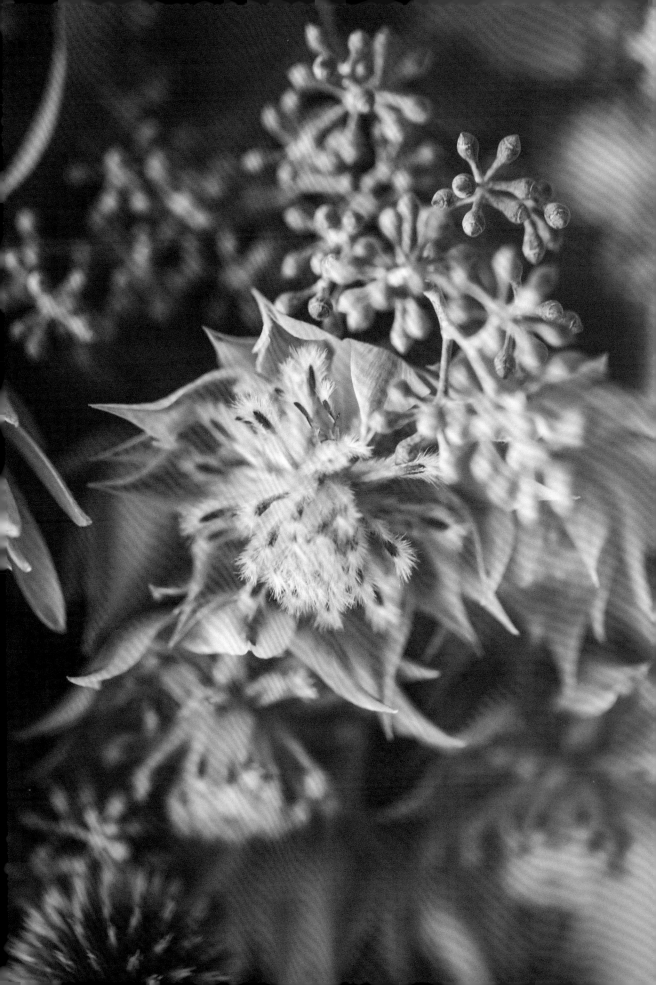

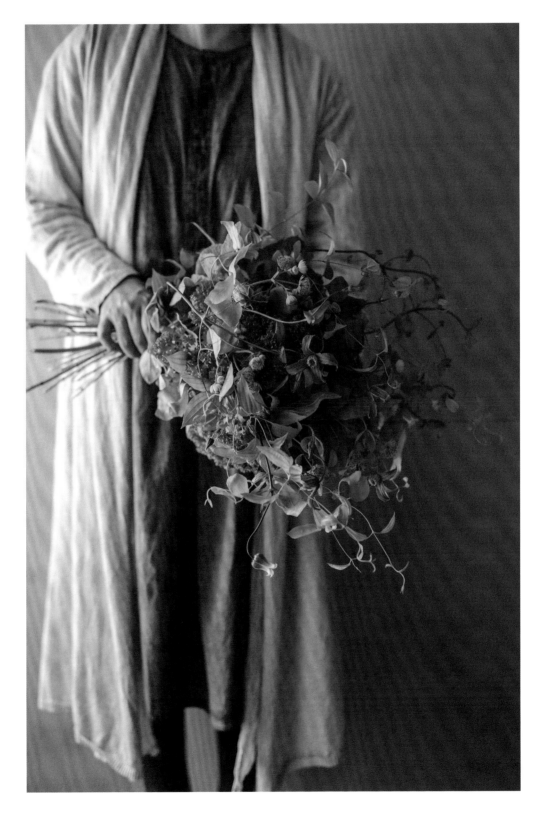

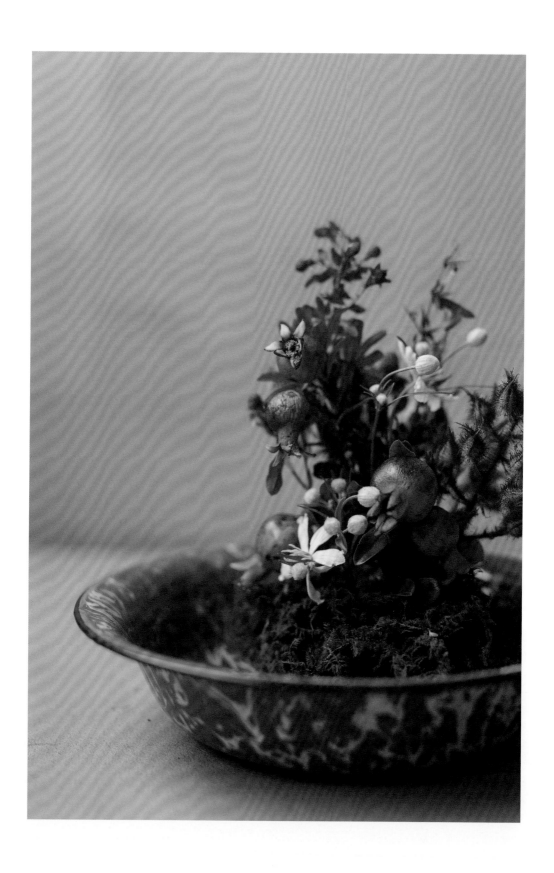

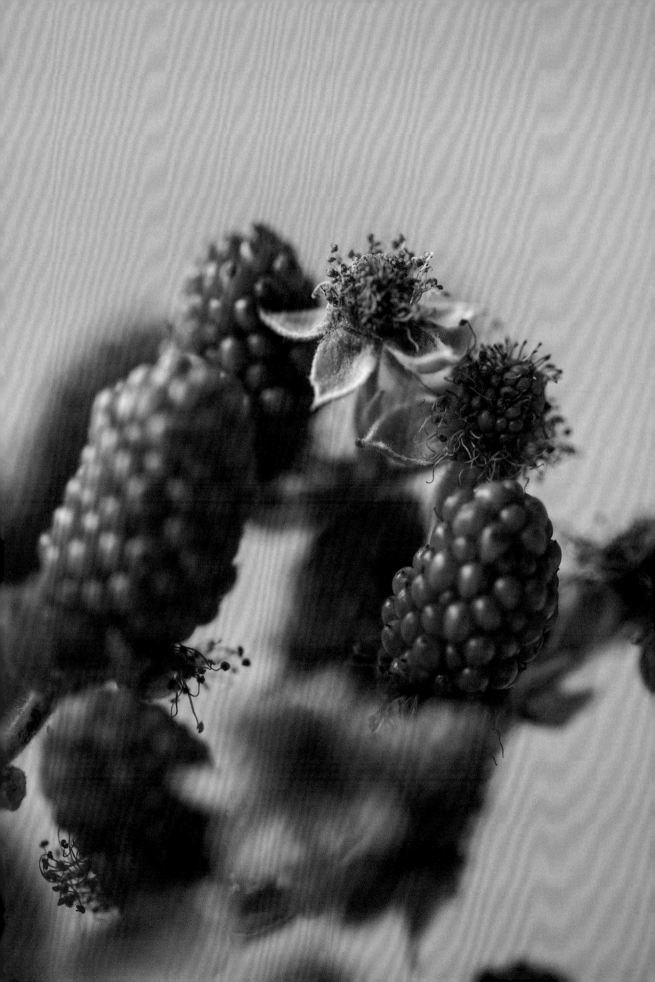

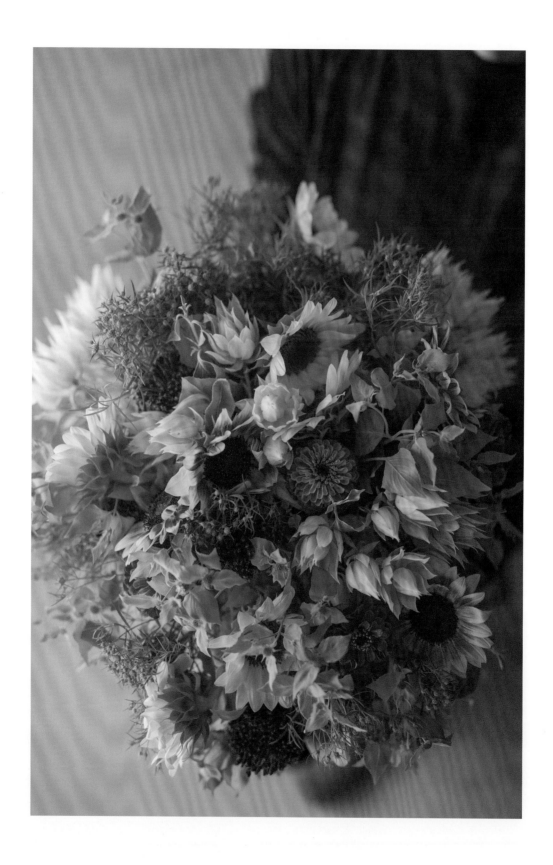

花 束 ——

向日葵 + 娇娘花 + 密花薄荷

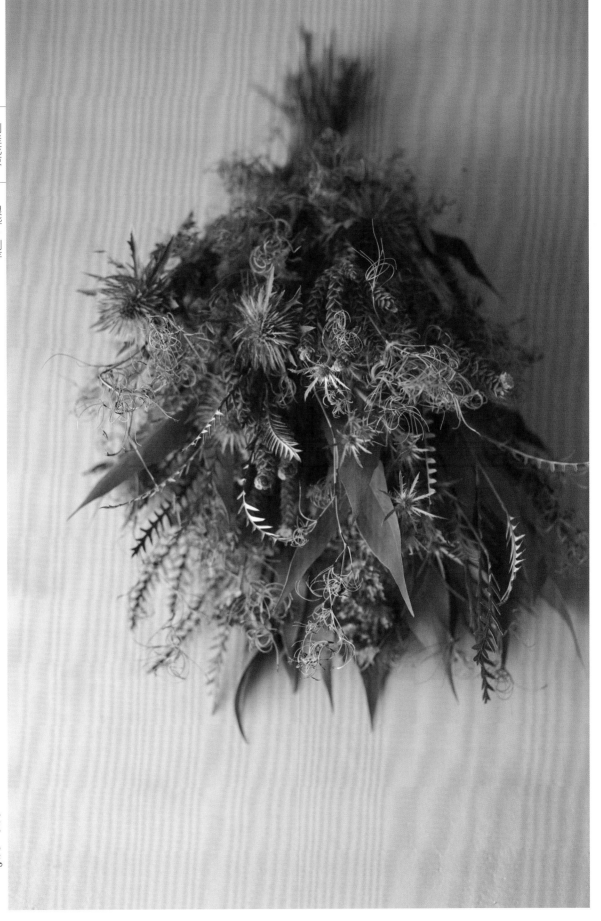

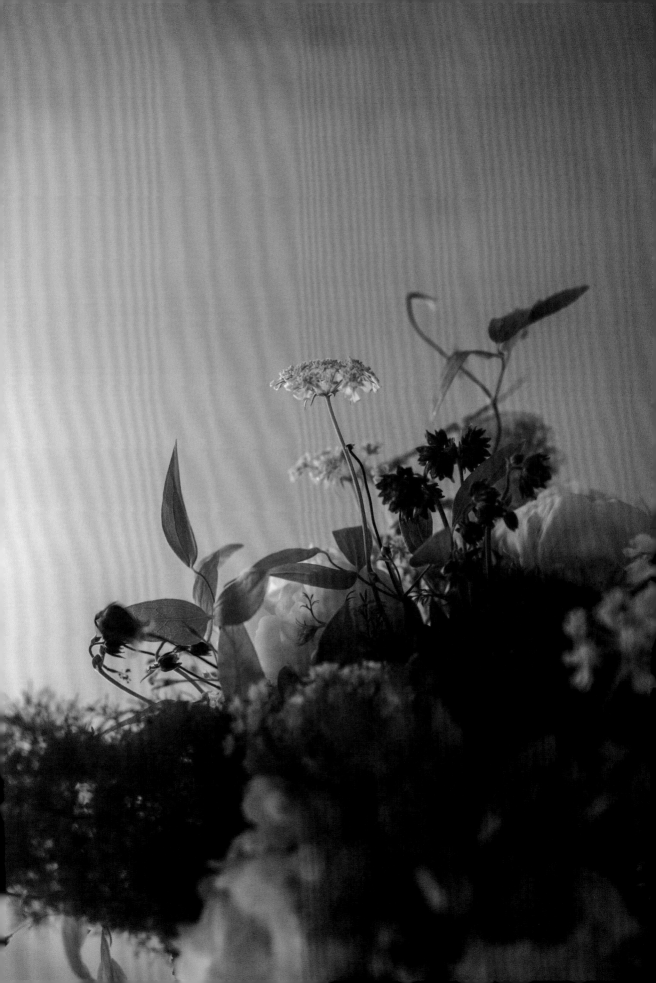

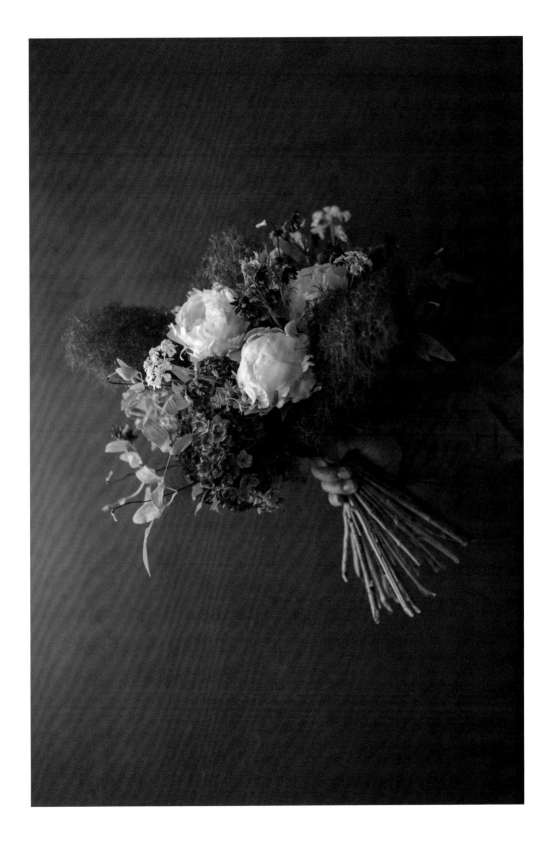

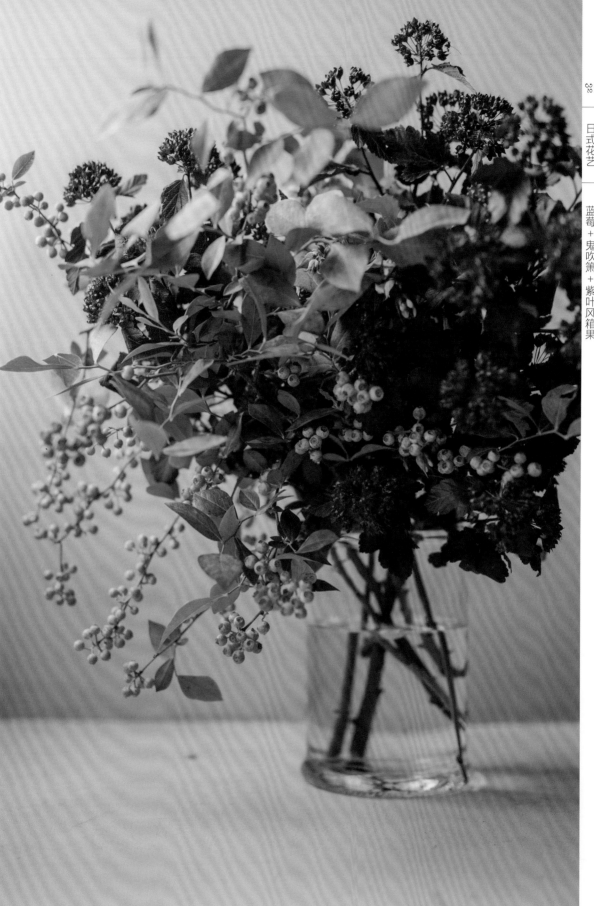

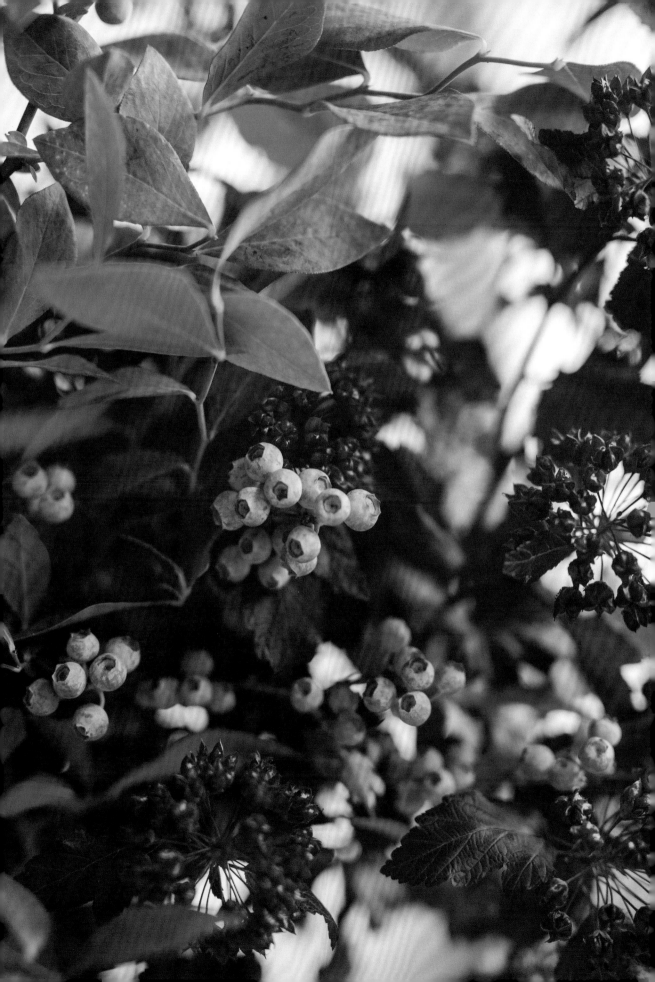

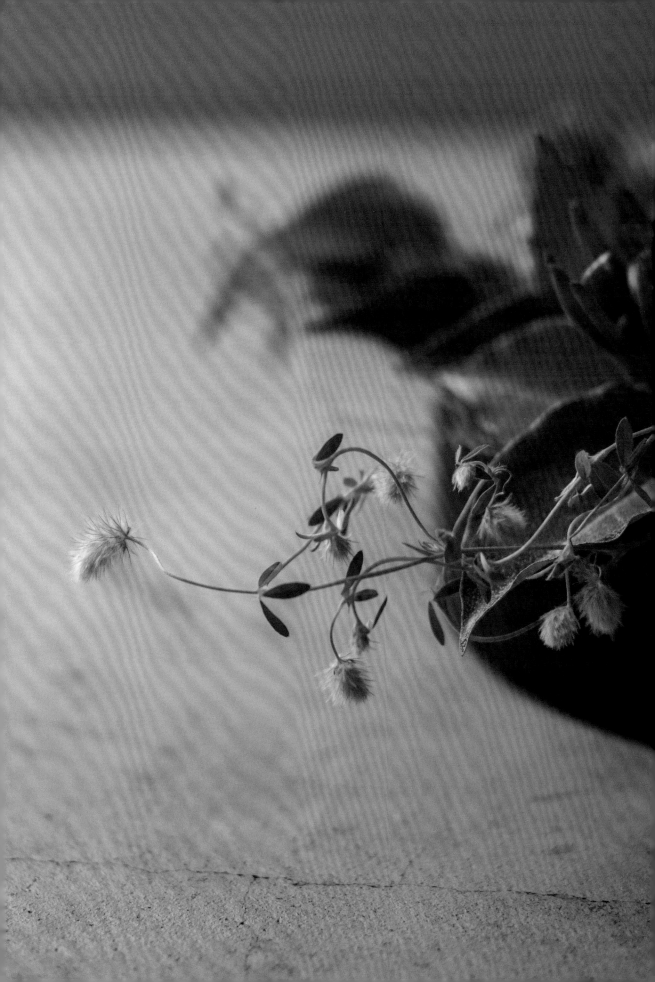

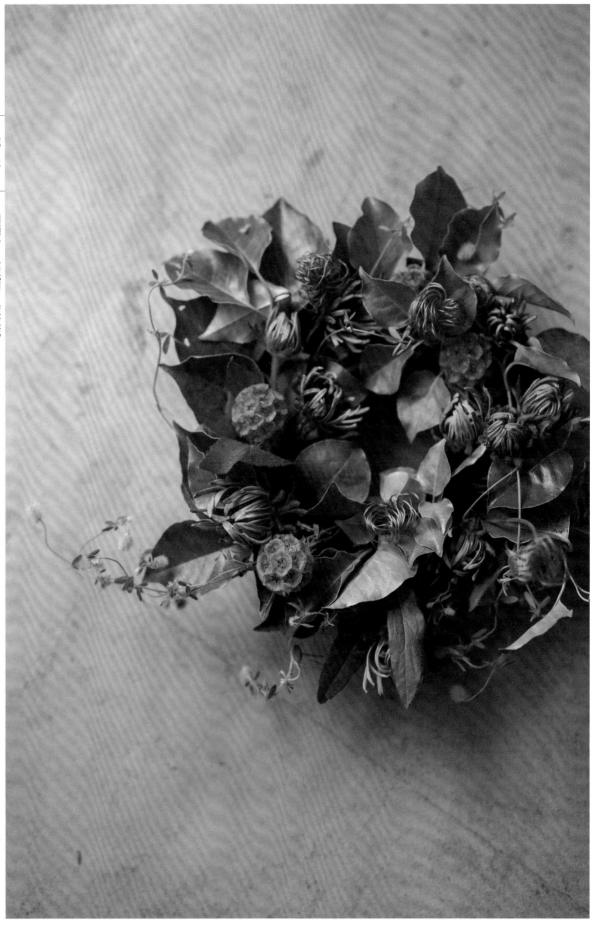

花 环

胡颓子＋金光菊＋蓝盆花

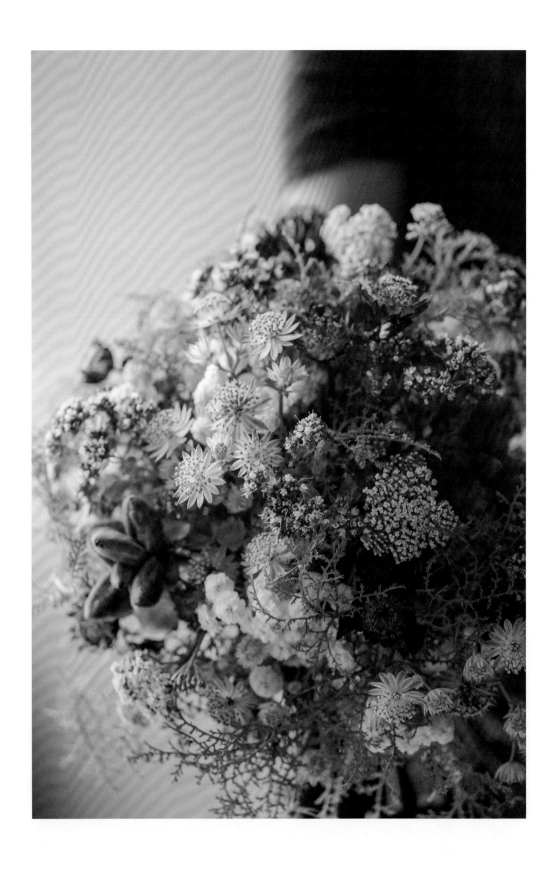

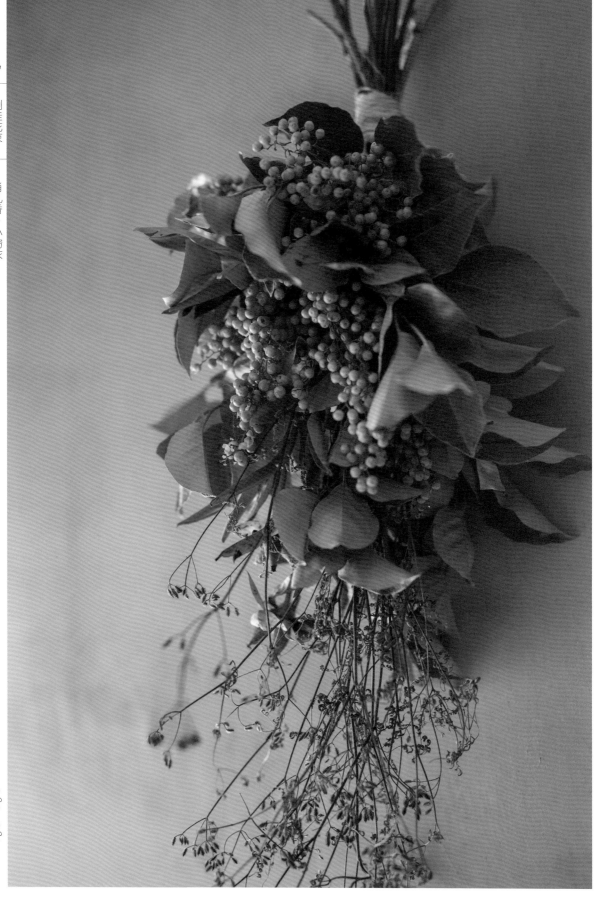

夏季选花与配色提案

22

看到菜蓟和月季果实，我立刻来了灵感。这两种花材都充满了夏季风情，混合在一起，一种果实开始成熟，一种果实已经成熟。月季枝叶上的刺令人兴奋不已，于是我未做任何处理，直接使用。一般来说，借助花篮作为容器的花艺作品总给人一种田园或是自然风的印象，这里则特意扭转风格，选择了较为野性的花材。

菜蓟 / 月季果实 / 绣球 / 黑种草"变形金刚（Transformer）" / 福禄考"神秘绿（Mystique Green）"

23

这是一款吊挂在天花板上的花束，从各个角度均可观赏。首先选定花朵茂盛的娇娘花，然后选择其他花材进行搭配。将较短的花材集结成束，会更加凸显花材的色彩，所以也可以特意将花束尺寸修剪得比较短。银叶的尤加利，令人瞩目的蓝刺头，充满律动感的铁兰，交织在一起，营造出侧影之美。

娇娘花 / 铁兰 / 蓝刺头 / 尤加利（多花桉）/ 木百合"银雾（Sliver Mist）"

24

芍药给人以初夏的感觉，但往往是饱满的花蕾刚刚绽放，没过多久就凋落了。为了更好地观赏这种短暂的美，这里将花束放入花瓶中。加入月季，进一步凸显芍药的美感；同时为了不让整体风格太过优雅，混入一些有野生感的植物，如耧斗菜和加拿大唐棣，再加入大阿米芹和芍药干果，增添一分神秘色彩。

芍药"华烛之典" / 芍药"罗斯福" / 月季"伊芙伯爵" / 月季"蒙雪丽（Moncheri）" / 加拿大唐棣 / 大阿米芹 / 耧斗菜 / 芍药干果 / 粉姬木

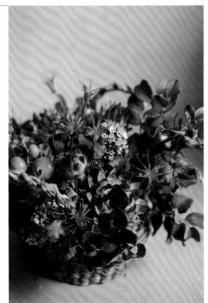

25

以欧芹为主花挑选其他花材。欧芹比较蓬，占据面积比较大，于是相应地选择了一些富有律动感的纤细花材，如铁线莲。这里使用了"瀑布花束（Cascade bouquet）"手法，充分发挥花材枝条细长的特点，像瀑布一样垂下。

欧芹 / 铁线莲"水粉色（Pastel Pink）" / 铁线莲"鸢尾之君" / 大星芹 / 黑种草

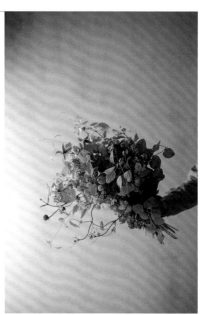

26

选择较大的花器，大胆地使用了绣球，并且交织插入了一些圆锥铁线莲，构成基本造型。绣球比较"静"，于是又选了一些更加富有"动感"的花材，动静结合。盛开的铁线莲随性而性感，因此特意在插花时保证花朵向上，以凸显其直立生长的姿态。

绣球"我和你在一起" / 圆锥铁线莲 / 铁线莲"戴安娜（Diana）" / 铁线莲"苏菲（Sophie）" / 金光菊"电击" / 加拿大唐棣

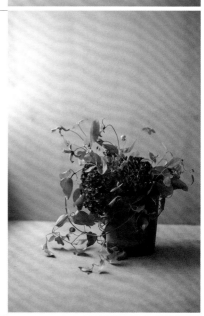

27

这是一款风格暗黑神秘的花艺作品，使用了黑色珐琅花器。大丽花自带阴影，因此这里选择了同色系但深浅不同的花材，让"浓郁"与"淡雅"相互交映。所使用的大丽花与向日葵都是表里分明的花材，为了凸显这一特点，插花时特意没有保持均匀对称，而是让花材露出不同角度，展示其不同的姿态。

大丽花"暗夜（Dark Night）" / 大丽花"由美（Yumi）" / 蓝盆花 / 美国薄荷 / 向日葵

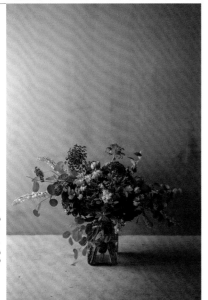

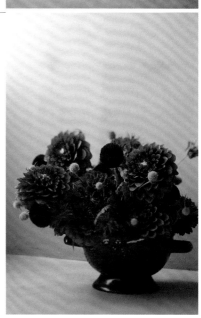

28

这款花艺作品尺寸较小，为的是凸显花器的纹样。尚挂着花朵的石榴、花瓣开始凋零的黑莓，都能让人脑海中浮现结出果实的过程。将这些花材置于盘子形状的花器中，像是盘中小食一般，再加入苞片长满细软茸毛的多腺悬钩子，更显可爱。为了让每一枝花材都展露无遗，在插花时，有意制造出了高低差。

石榴 / 苔藓 / 多腺悬钩子 / 黑莓 / 铁线莲"白色珠宝（White jewel）"

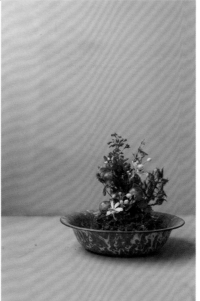

29

这里挑选了两种不同颜色的向日葵，制作了一束能够驱散夏日暑气的清爽花束。花束里的薄荷叶还带有香气，更显清凉。向日葵和娇娘花的花瓣颜色像是晕染的一般，花朵侧面妖娆而美丽，因此在制作整个花束时，不同于一般的正面视角，而是尽量让花朵从侧面视角来呈现。

向日葵"阳光荔枝（Sunrich Lychee）"/ 向日葵"白马骑士（White knight）"/ 娇娘花"红粉新娘（Blushing bride）"/ 密花薄荷 / 紫晶葱 / 胡颓子 / 百日草"青柠红皇后（Queen red lime）"

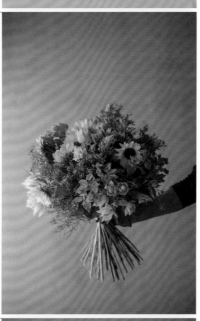

30

这个季节的银桦令人瞩目。这个作品没有使用太多夺目的花朵，而是主要由叶子组成。巧用叶片的正反面，或是叠放一些形状动感的叶子，使整体花束充满律动感。一般制作花束时，先将花材摆开，然后从距离我们较远的位置开始搭整个花束的基本架构。但这里我是将花材一层层叠放，营造出了一种若隐若现的感觉。

银桦"黄金（Gold）"/ 银桦"艾凡赫（Ivanhoe）"/ 刺芹"绝妙（Marvellous）"/ 刺芹"磁星（Magnetar）"/ 刺芹"蓝风铃（Blue bell）"/ 针垫花 / 曲秆莎

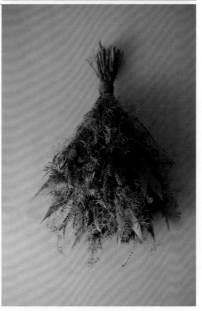

31

黄栌浓郁的颜色充满复古质感，可以用来映衬其他花材。相应地，选择纯白色的芍药，同时再加入两种紫色花材，在色系上既不重复，也不冲突。有的花材看起来活力满满，但容易风格太过现代，插花时可以有意识地将其分散开。楼斗菜、蕾丝花这种纤细的小花颇具个性，也非常夺目。

黄栌 / 芍药 / 楼斗菜 / 铁线莲 / 蕾丝花 / 绣球"我和你在一起"

32

在花材市场看到这些枝条的时候，我突然灵感大发：不如就这样把它们插在瓶子里。尤其是还未成熟的蓝莓，绿色的小果子娇嫩可爱，还有一些已经蓝色渐染，让人有一种收获前的兴奋。因为这些花材都带有花朵和果实，所以选择软分组（Soft grouping）的方法，突出每一种花材。首先将分枝较多的花材插入花器，然后在空隙插入其他没有分枝的花材，起到固定作用。透过玻璃花器，还可以欣赏花茎的色彩。

蓝莓 / 鬼吹箫 / 紫叶风箱果

33

这个花艺作品以成熟的夏日黄色为主题，选择了一些略带褐色的花材。在花环专用容器里加水，在花器的边缘缠绕绿植（使用分枝较多的绿植比较好），同时可以固定其他花材。胡颓子的叶子略带银色，颇具韵味。露出部分叶片的背面，在光照下也会有不同效果。此外，选择其他花材时尽量保持花头大小一致，不同的质感和形状可以带来不同的感觉。

胡颓子 / 金光菊"电击" / 蓝盆花"星球" / 铁线莲种荚 / 田车轴草

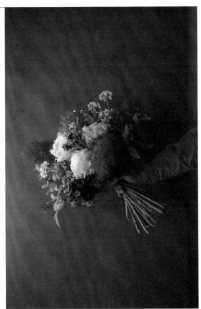

34

绽放在山间路旁的小花柔嫩纤细，惹人怜爱，但我个人觉得只是这样扎成花束还不够，于是又加入了一些芳香植物，以保持视觉上的平衡。此外，还加入了芍药干果，虽然形状非常独特，但酒红色比较柔和。对花材进行细微调整，改变花材的组合，也可以体验到花材搭配的乐趣。

西洋蓍草 / 大星芹 / 芍药干果 / 牛至 / 天竺葵

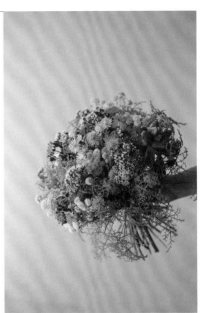

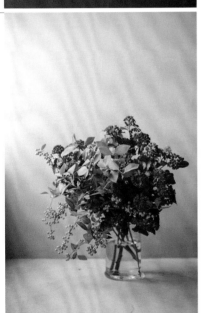

35

夏季花材寿命不长，如果想装饰房间，推荐制成干花花束。这里使用了具有通透感的小窃衣，通过控制其色泽和数量，在视觉上更显清凉。此外还有其他姿态优美的花材，例如越干燥越显现银色的胡颓子。

肖乳香 / 小窃衣 / 胡颓子 / 芍药干果

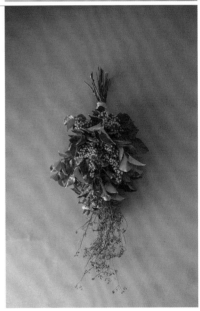

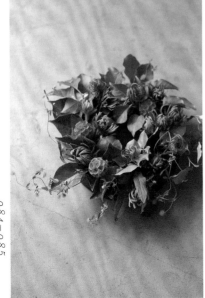

把花穿在身上

花可以把空间装饰得焕然一新，同样也可以令人『改头换面』，打开一个有趣的新世界。这不仅仅是一种时尚，更是一种心情上的享受。

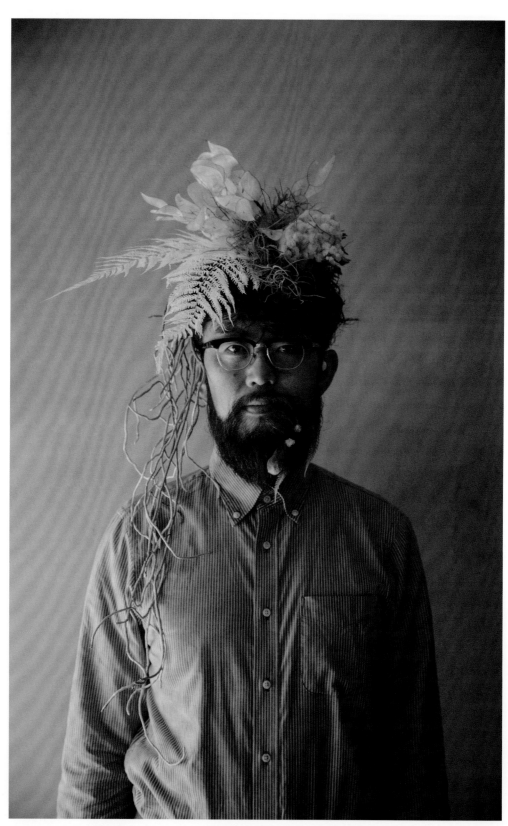

万代兰（根部）／银扇草／蕨类植物叶子／铁兰／永生花

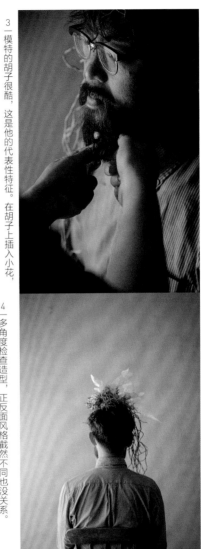

3 —模特的胡子很酷，这是他的代表性特征。在胡子上插入小花，形成风格上的反差。

4 —多角度检查造型，正反面风格截然不同也没关系。

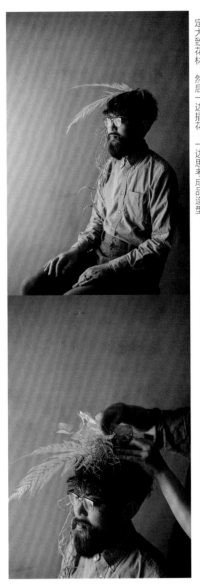

1 —在头上插花时，可以使用发卡进行固定。先根据模特气质选定大致花材，然后一边插花，一边思考成品造型。

2 —按照脑海中描绘的不对称造型，在模特侧面打造出流线形状。

在头上插花

把花材穿在身上的时候，每个人都会露出明朗的笑容，像是内心得到了解放。每每看到这样的瞬间，我都非常开心，这也是我坚持"把花穿在身上"的动力。

在一次平面拍摄的时候，我的工作是要用花材装饰模特的头部，这便是我"在头上插花"的伊始。后来，为了让更多人体验，我在很多活动上都推出了这个项目。把头部当作花器，在头上插花，就像是即兴表演一般，需要现场观察模特的气质和穿衣风格，然后获取灵感，快速插花。这时候，我的注意力会十二分集中，连我自己都觉得不可思议。

此外，还可以把花材制作成搭配礼服的小胸花，或是"花带"。利用喷胶枪，将花材、果实粘贴在布条等材料上，可以制成发带、腕带，还可以挂在包包、帽子上，也可以做成小饰品，随意进行装饰。

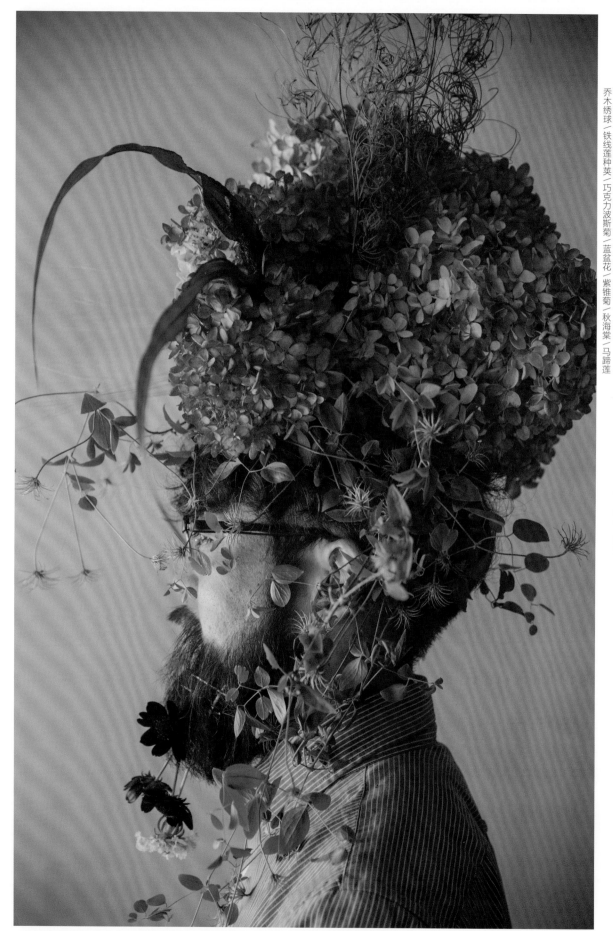

这是一位很有特点的模特，根据他的气质，我们发挥想象，首先插了一枝较大的绣球，然后向下点缀了一些曲秆莎。

乔木绣球／铁线莲种荚／巧克力波斯菊／蓝盆花／紫锥菊／秋海棠／马蹄莲

和一般的花艺作品一样，『在头上插花』也要先从主花材开始着手。花毛茛和水仙直接搭配在一起效果不佳，所以特意在它们之间加入一些小花，点缀主花材。

铁线莲／紫娇花／大阿米芹／铁兰／大花葱／蓝盆花／花毛茛／白棒莲／澳洲米花

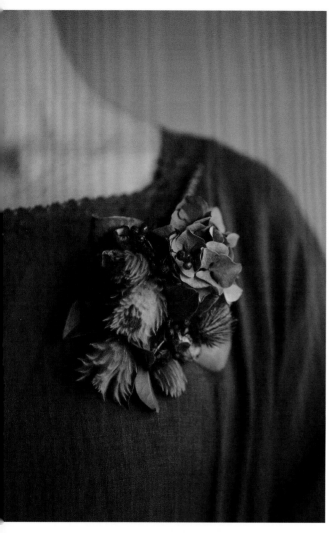

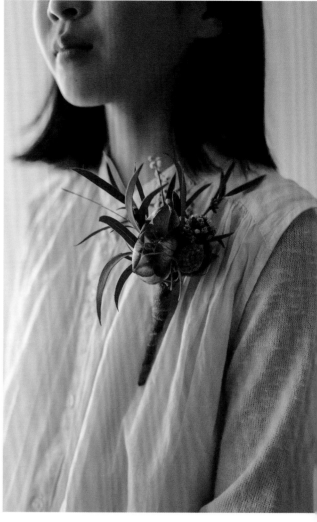

干花制作的胸花，颜色百搭，适合各种衣服。虽然尺寸很小，但却很有层次，有的地方毛茸茸，有的地方凸起，同时还具有干燥的质感。这个胸花巧妙利用了绣球的渐变色彩，最后点缀以黑色的果实。

木百合 / 鸡矢藤 / 菲利卡 / 绣球 / 山牛蒡 /
地中海荚蒾

使用鲜切铁筷子制作的胸花，非常适合春日装扮，增添了些许律动感。制作时，既要考虑胸花整体效果，同时也要留意侧面视角，制造一些凹凸的立体感。

铁筷子 / 珍珠相思树 / 蓝盆花"绿苹果
（Green apple）" / 尤加利（叶子、果实）

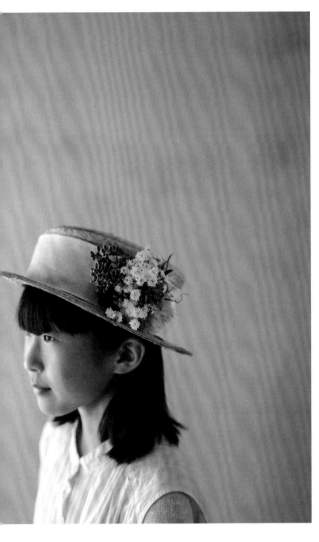

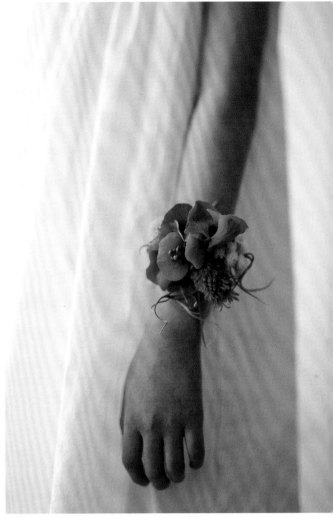

绑在帽子上的"花带",白色的布带配合白色的花朵,给人以春日焕然一新的感觉。如果全是纯白色,则太过纯净,不好搭配,所以这里特意加入了一些绿色,让其风格更加随意。独具特色的尤加利花则充满复古韵味。

西洋蓍草 / 尤加利(多花桉)/ 木百合 / 小麦秆菊"永恒(Everlasting)"/ 铁兰

配色鲜亮的"花手带"。虽然花材新鲜的时候颜色鲜艳,但干燥后会慢慢褪色,因此可以欣赏两种姿态。这款花手带的引人之处是红色的果实,另外还有少量但颇具动感美的铁兰。

麦秆菊 / 绣球 / 肖乳香 / 金槌花 / 蓝盆花"绿苹果(Green apple)"/ 铁兰

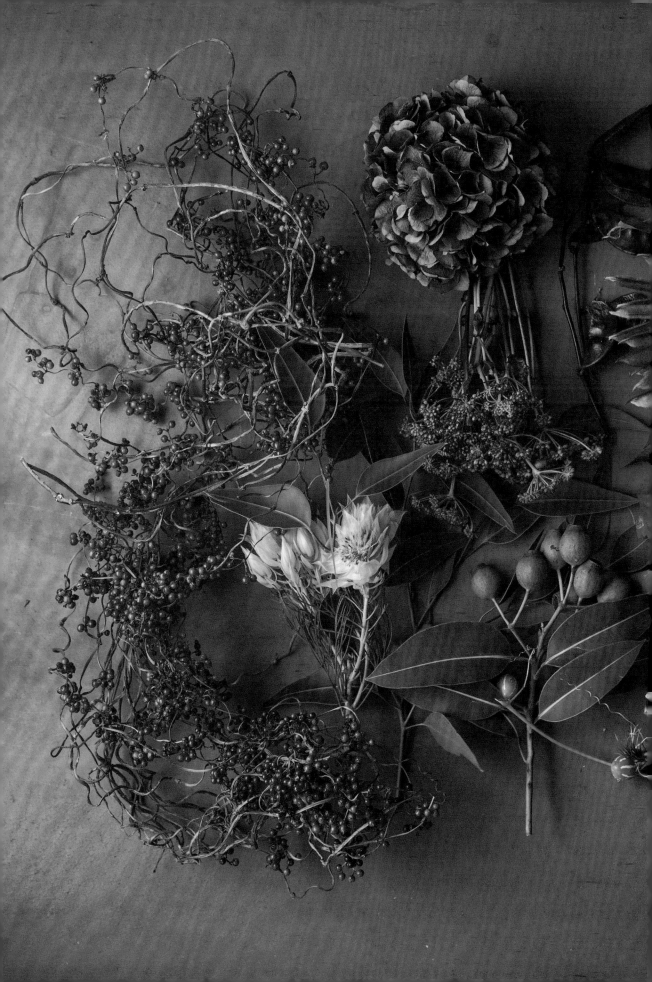

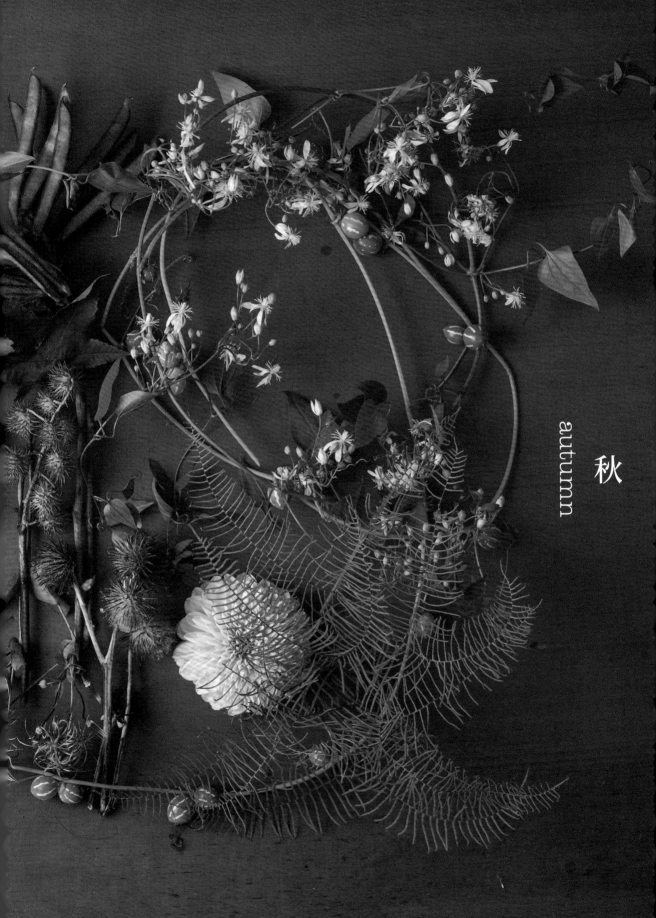

autumn　秋

1. 圆锥铁线莲
2. 马瓟儿
3. 芒萁
4. 大丽花
5. 山牛蒡
6. 醉鱼豆
7. 蓖麻
8. 铁线莲种荚
9. 扁豆"红宝石（Ruby）"
10. 尤加利（果实）
11. 绣球
12. 朝鲜当归
13. 娇娘花
14. 鸡矢藤

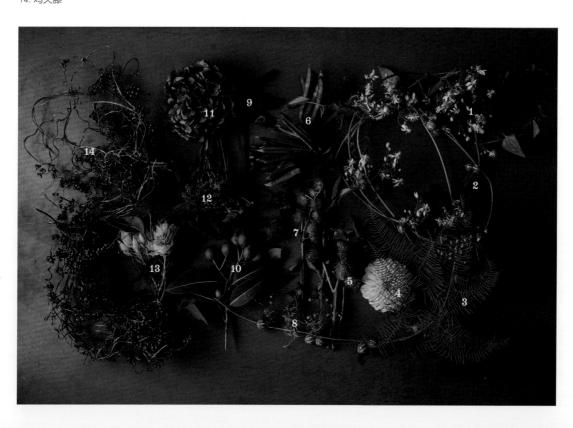

秋天是收获的季节，也是一年四季中最舒适的季节。我本人在穿搭或是装饰方面都不喜欢太过华丽，所以在挑选花材的时候也会尽量朴素简洁。秋季花材风格比较质朴稳重，没有那么亮丽，非常符合我的喜好。同时，这个季节的花材也很能体现出植物的生长感。很多植物在秋季结果，有的果实还带着枯花，有的则是成熟与未成熟的果实夹杂着，插花的时候会非常有趣。在花束和花艺造型中加入果实，既有不同于一般花朵和绿叶的独特质感与风格反差，此外秋季的藤蔓植物，例如鸡矢藤，还可以营造出一种复古风和律动的生机。利用秋季的花材，简单搭配即可实现专业、高级的效果。

夏季没能举办的展出活动，秋季可以继续。在进行新挑战的同时，也别忘了为冬季的到来做准备。圣诞节常使用带有红色果实的花材，但在冬季大多数花材不结红色果实，所以一般会在秋季将野蔷薇的果实干燥备用。

秋季的绣球品种丰富，有的是红色系夹杂些许绿色，颜色奇妙而美丽，还有的开重瓣花，非常惹人喜爱。与梅雨季节相比，秋季的绣球比较坚挺，更容易制成干花。从鲜花脱水到成为干花的过程中，绣球的颜色还会发生变化。正是由于这些原因，我非常喜欢秋季的绣球。

而像巧克力波斯菊这种花瓣易凋零的花材，可以告诉客人，其实没有花瓣的花心也很美。当花瓣开始凋落一两片时，可以考虑将花瓣整个剥开，欣赏其不同的姿态。

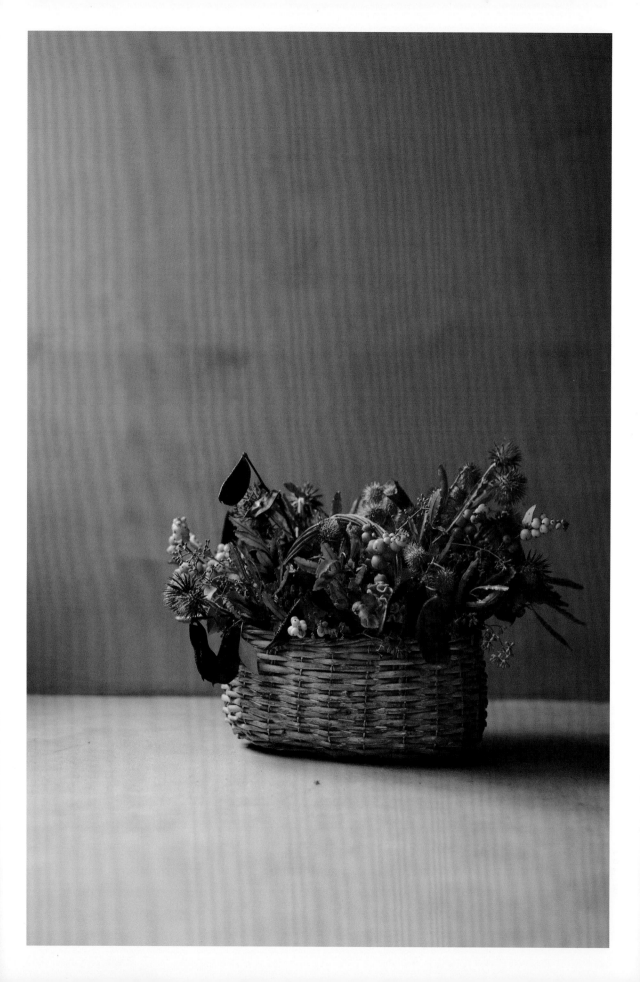

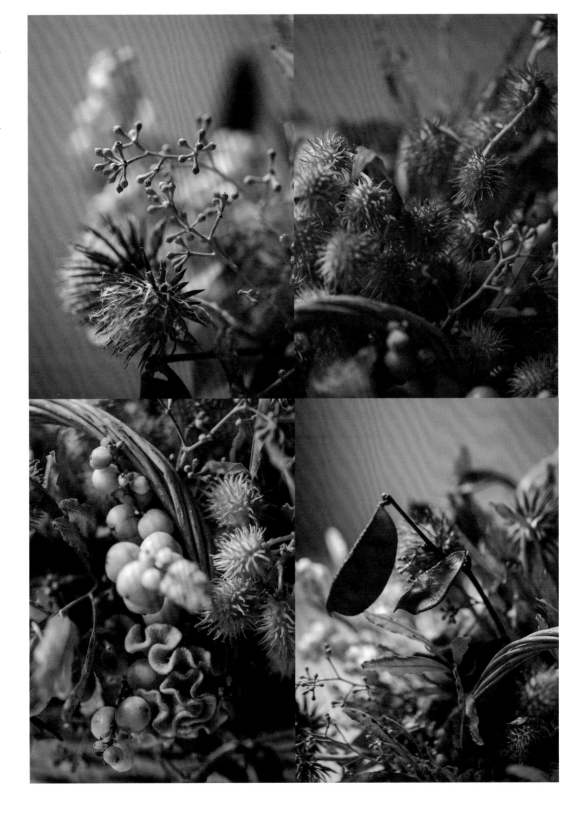

蓖麻＋毛核木＋扁豆「红宝石」

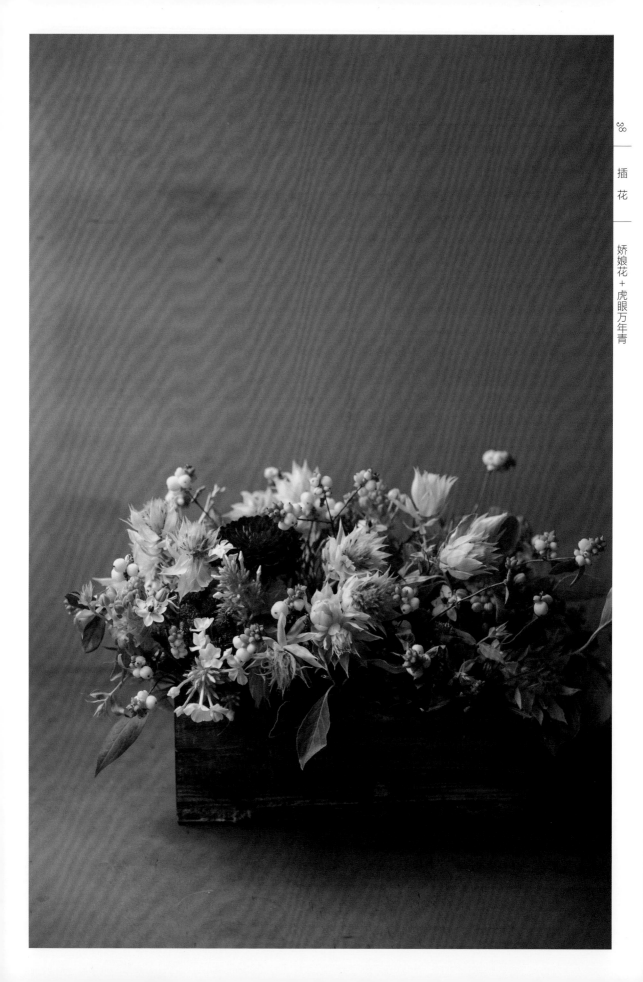

倒挂花束 ┃ 乌桕 + 尤加利 + 澳洲米花

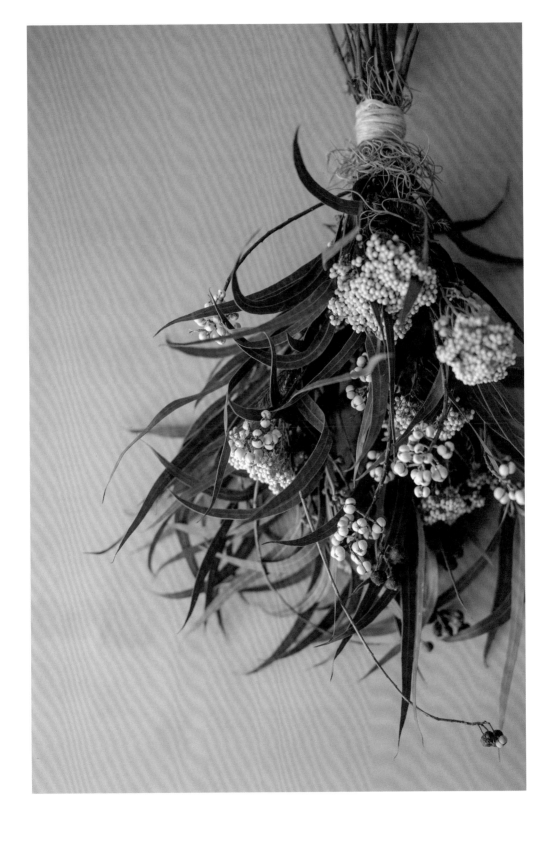

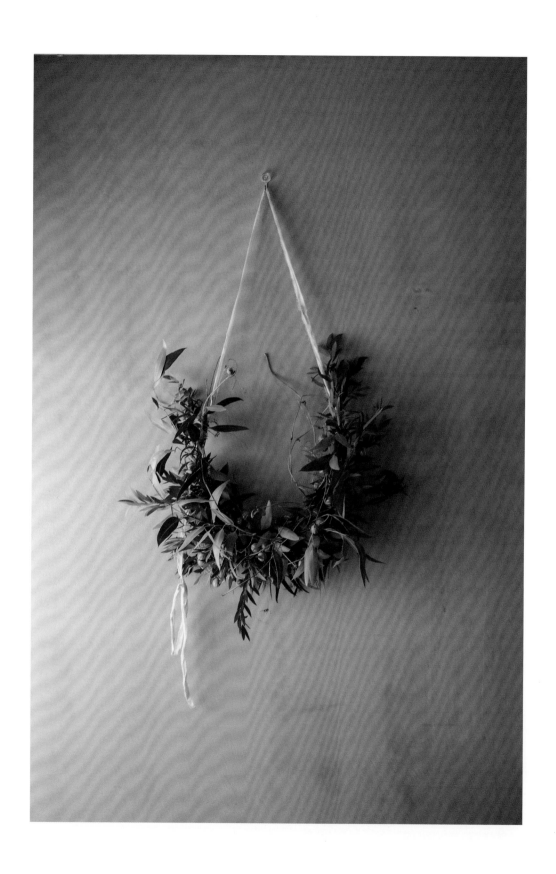

花束 —— 翠菊＋大丽花＋一串红

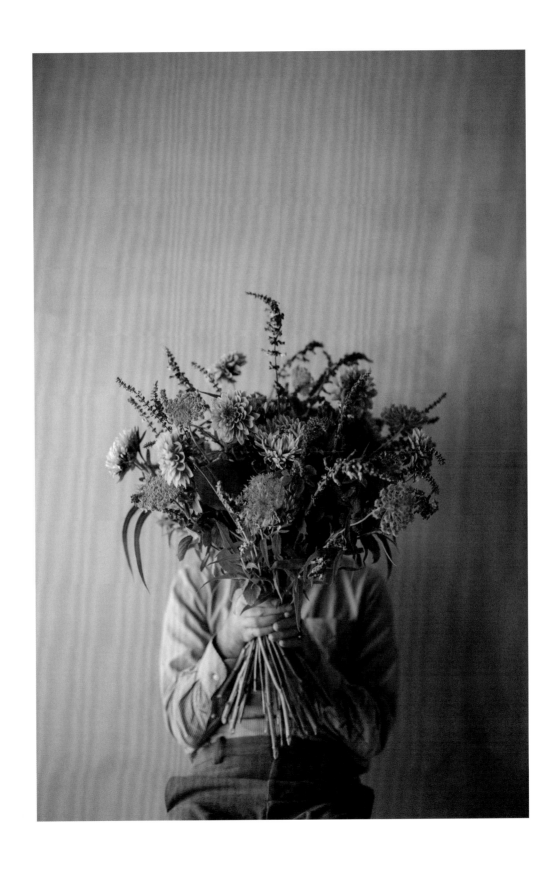

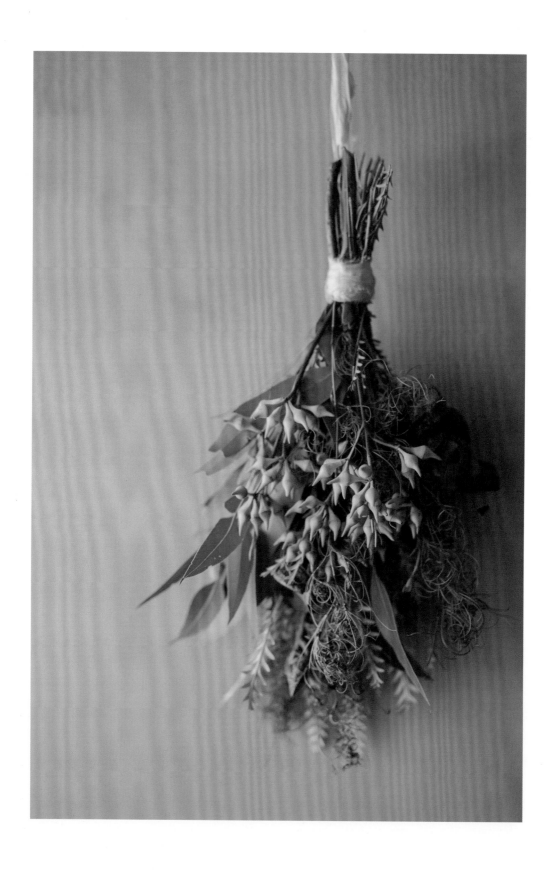

倒挂花束 —— 荣桦 + 尤加利 + 银桦

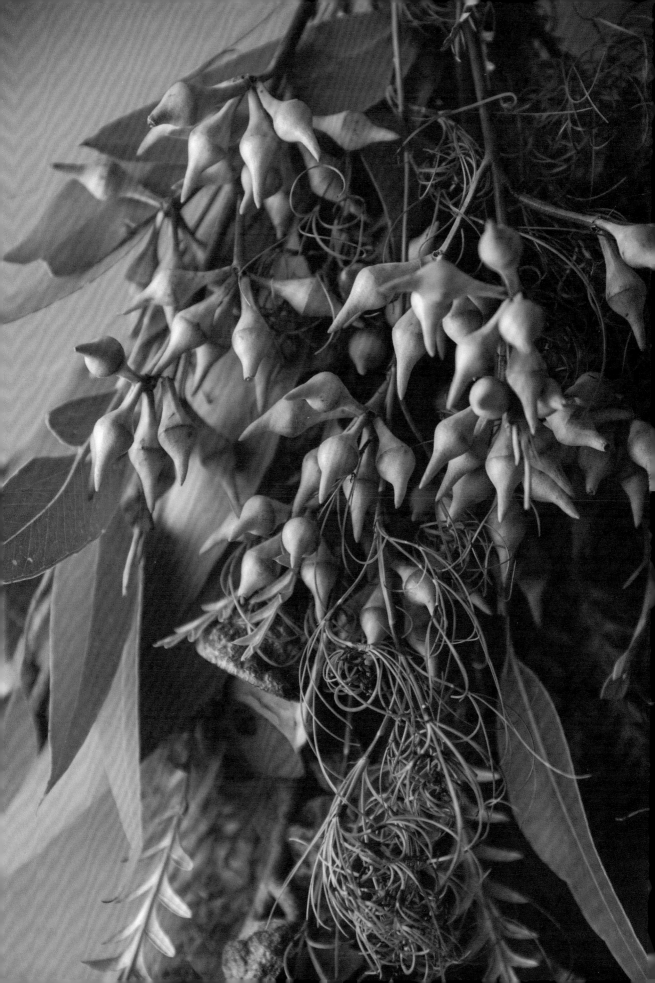

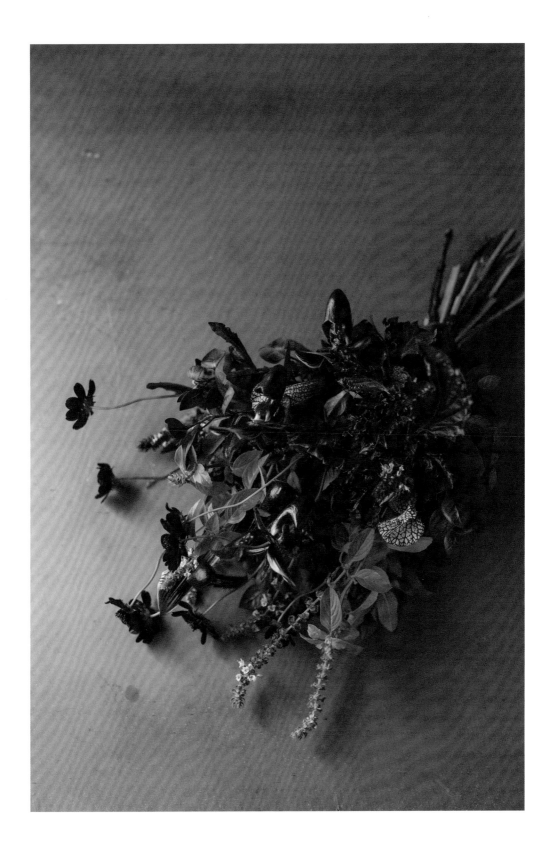

花　环　｜　尤加利（果实）＋山牛蒡

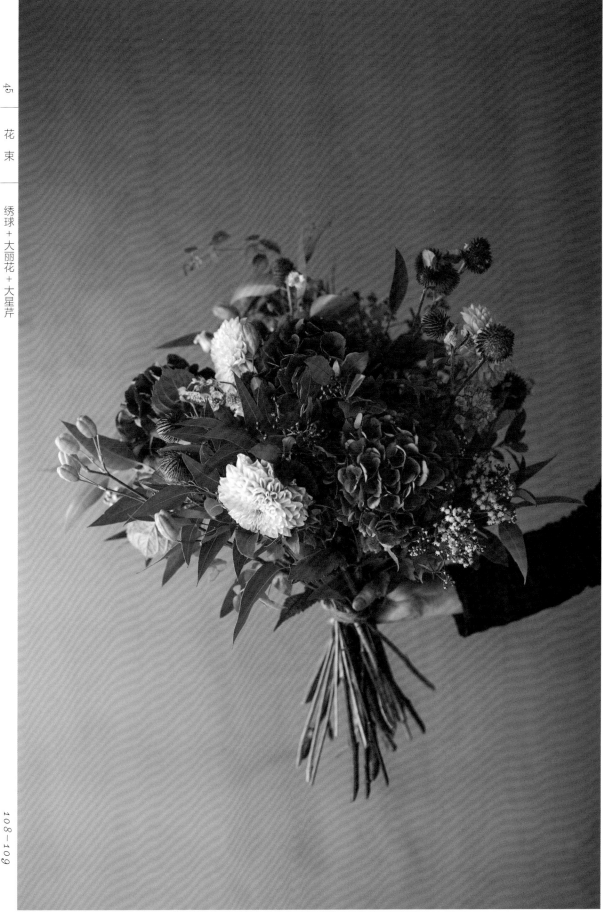

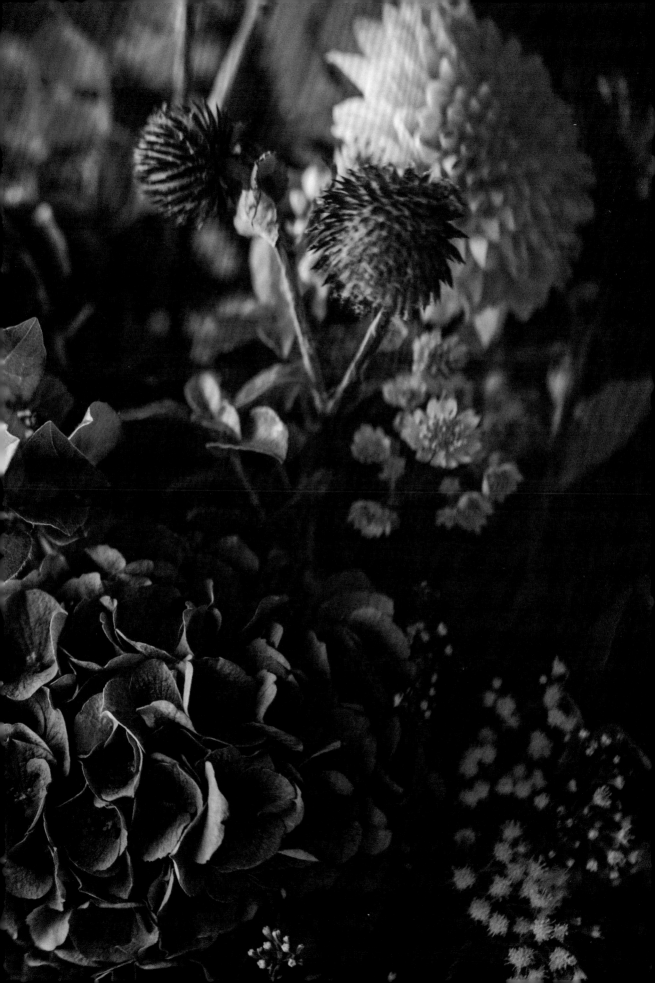

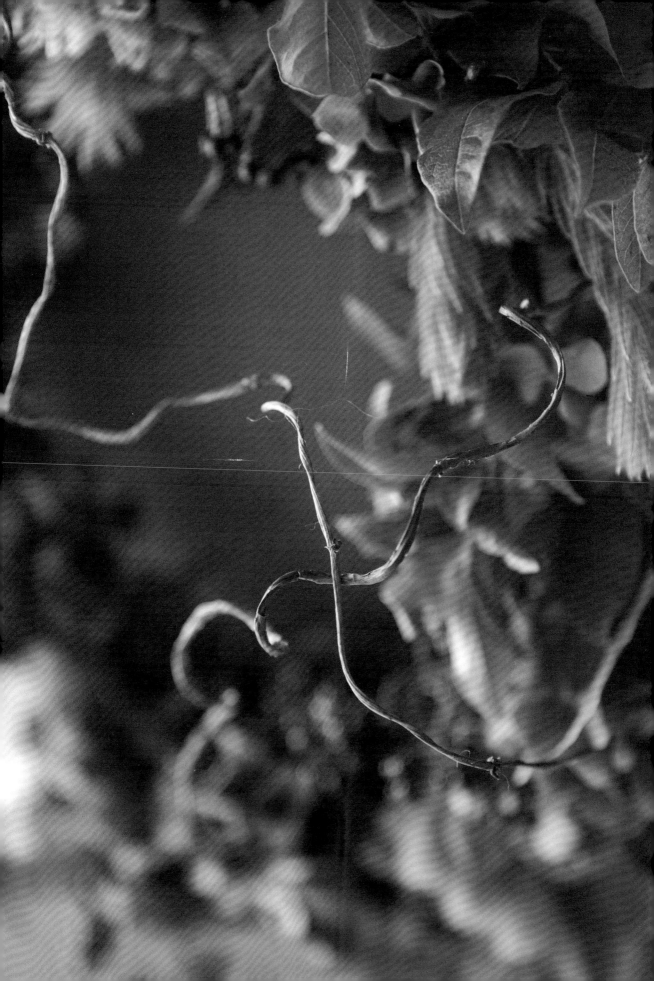

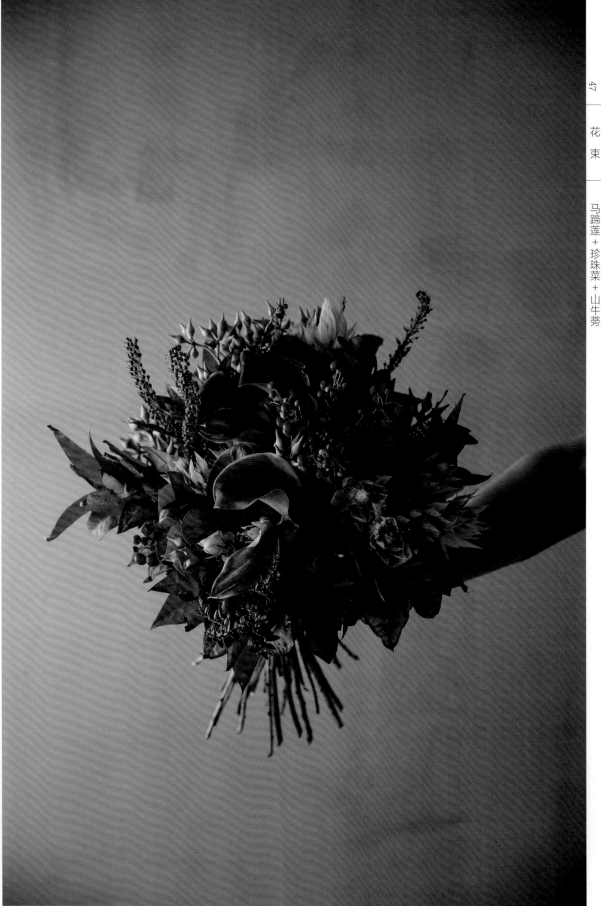

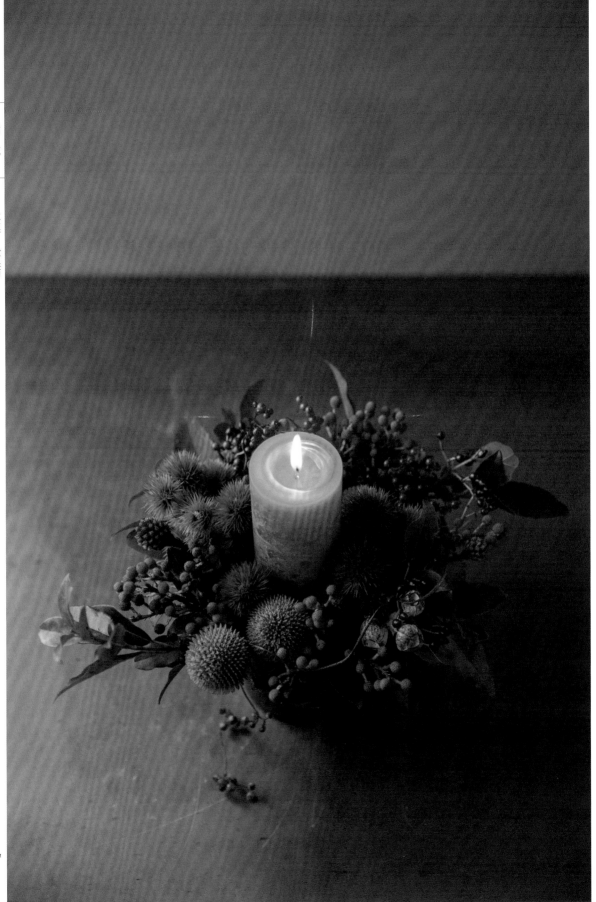

百日草 + 蓝盆花 + 巴西莲子草

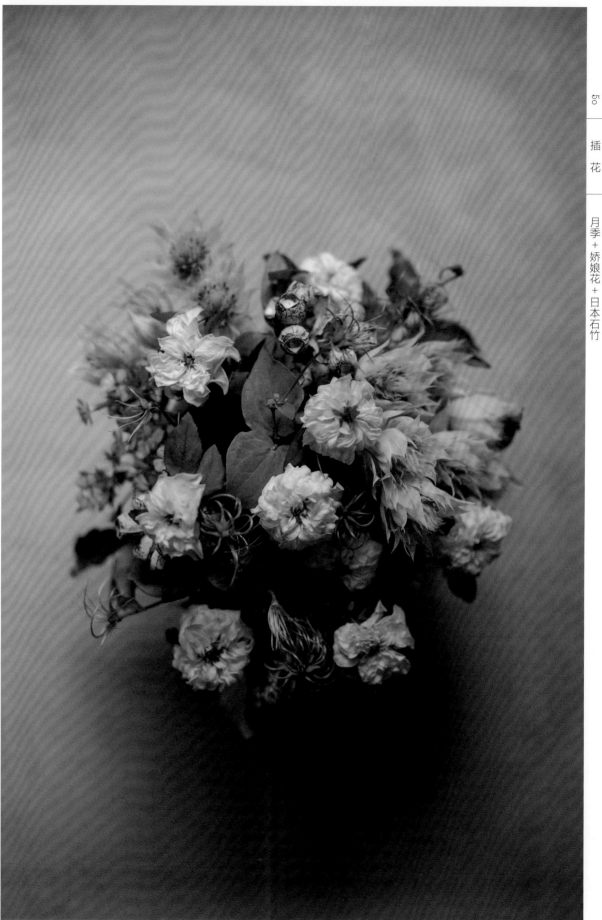

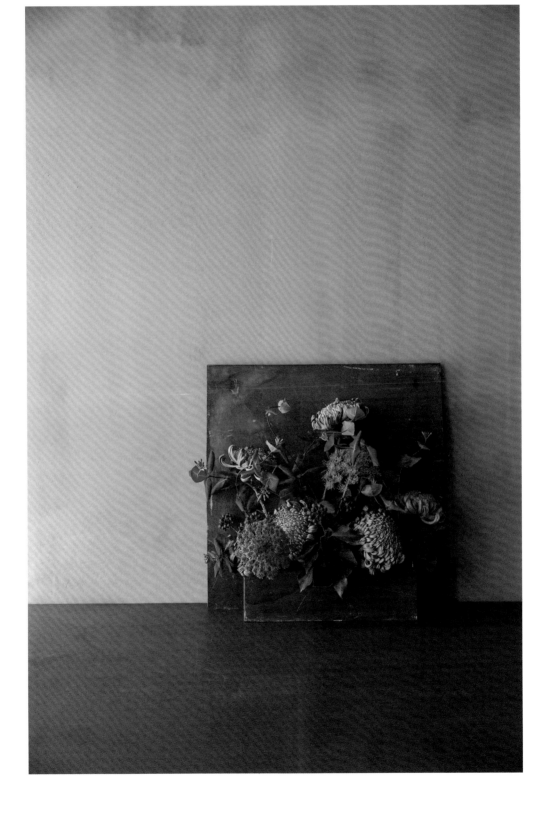

倒挂花束 ｜ 绣球＋鸡矢藤＋蓟序木

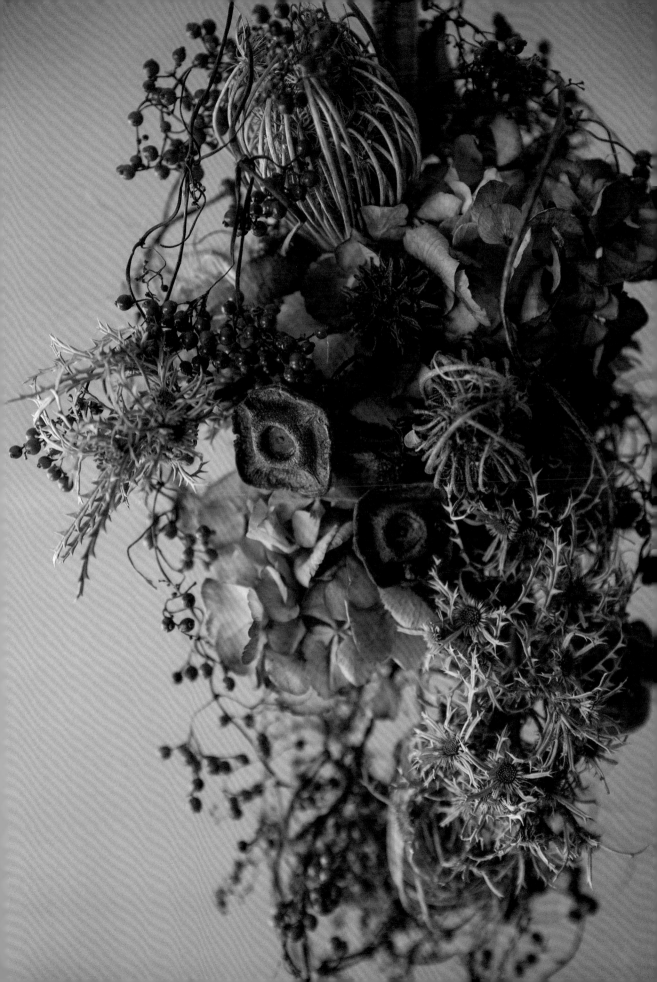

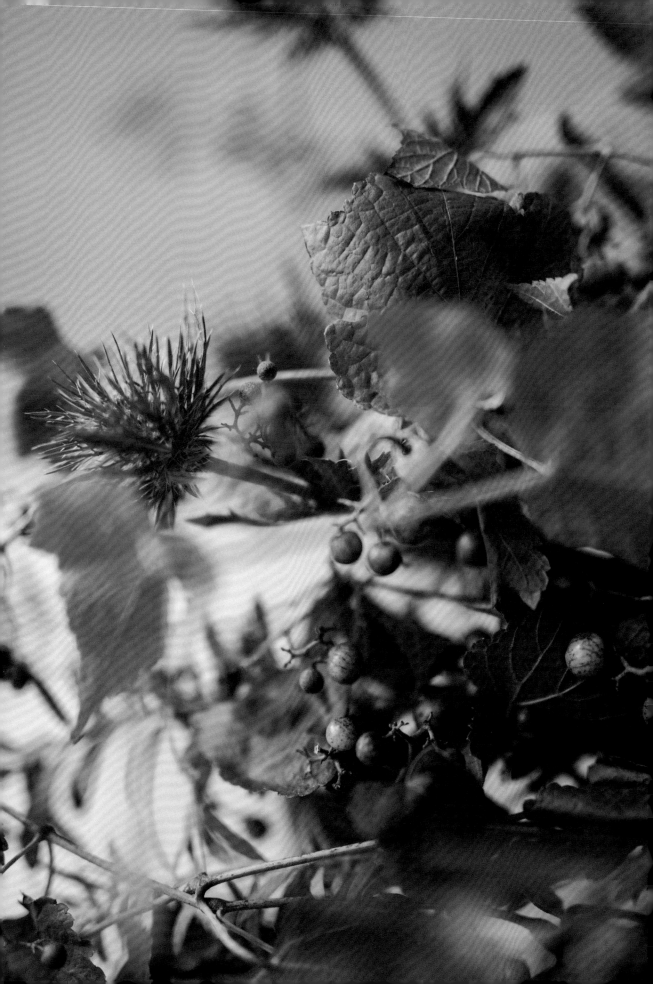

日式花艺 ｜ 异叶蛇葡萄＋刺芹

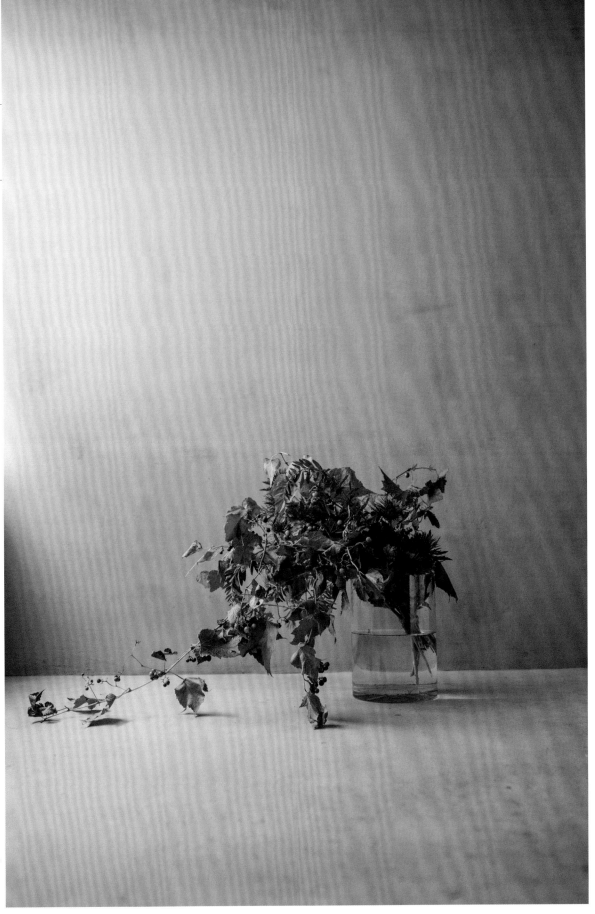

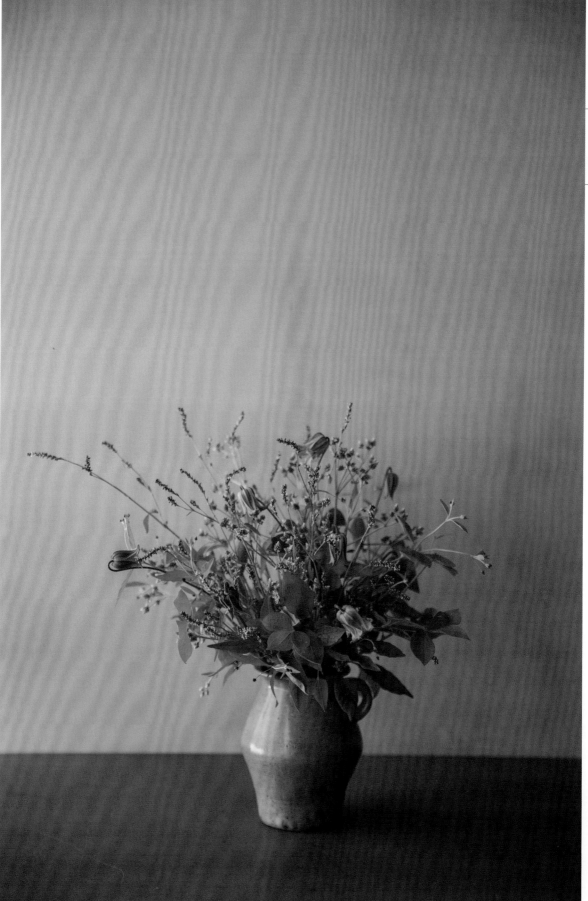

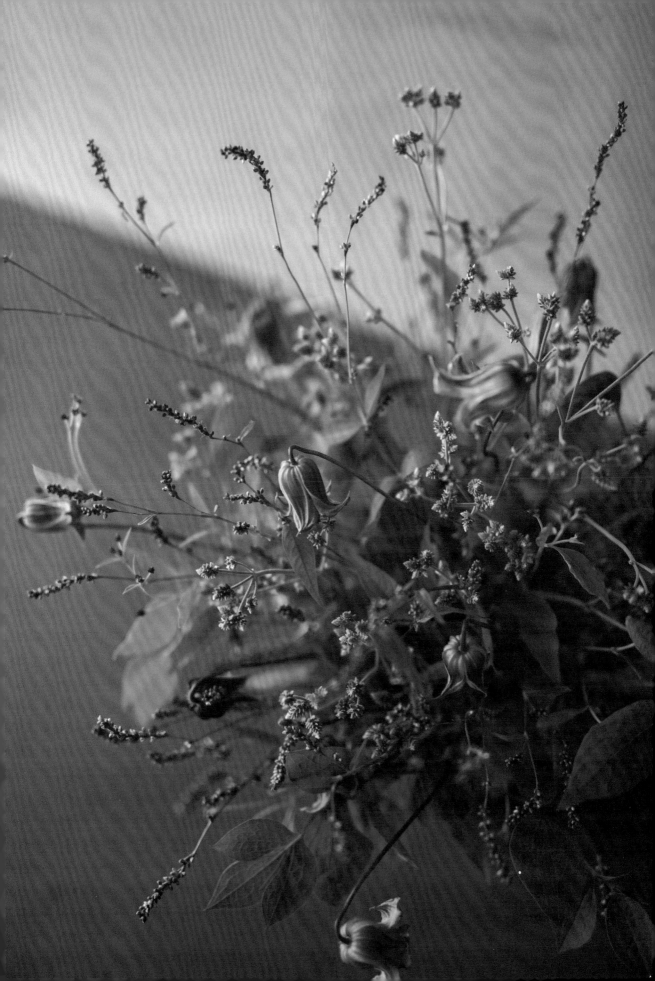

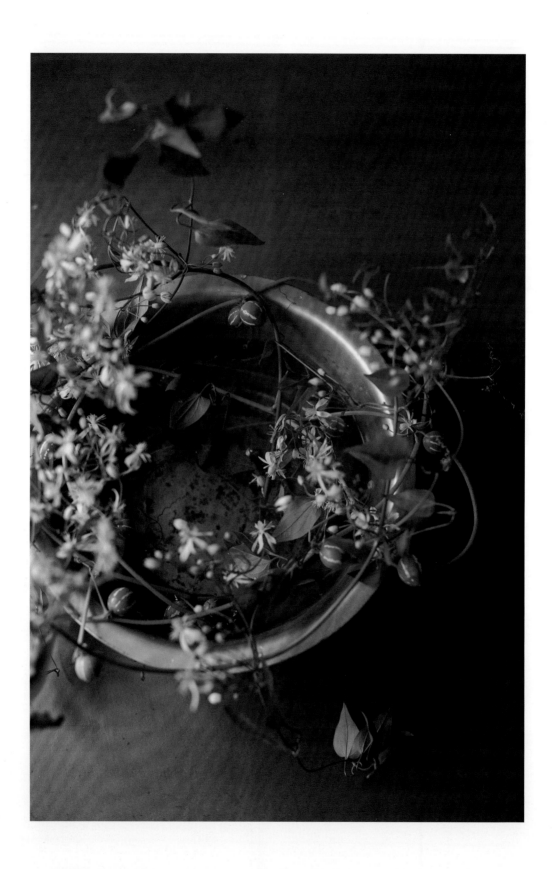

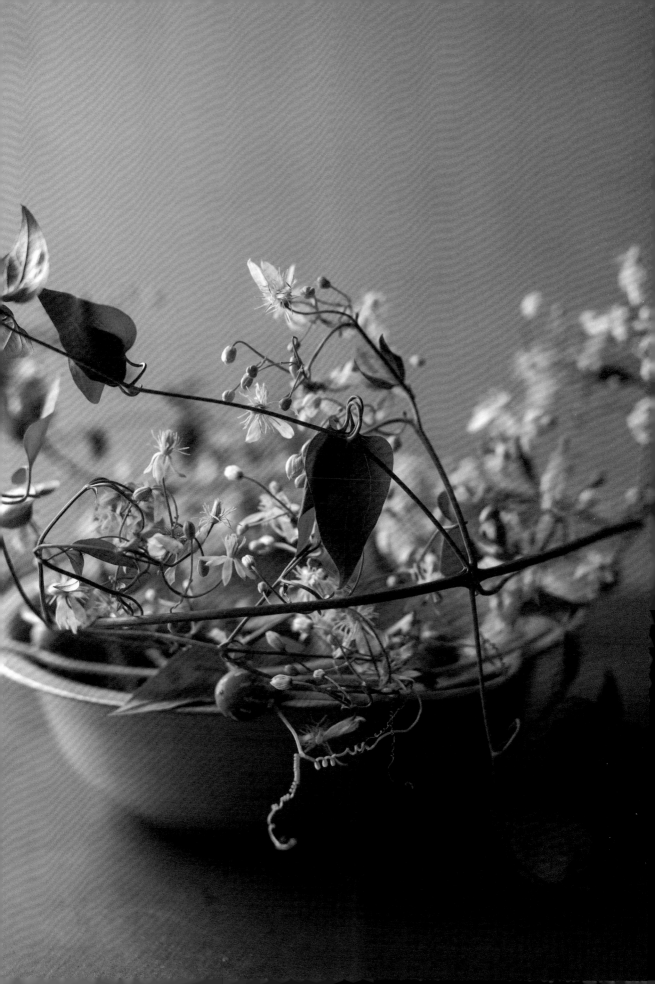

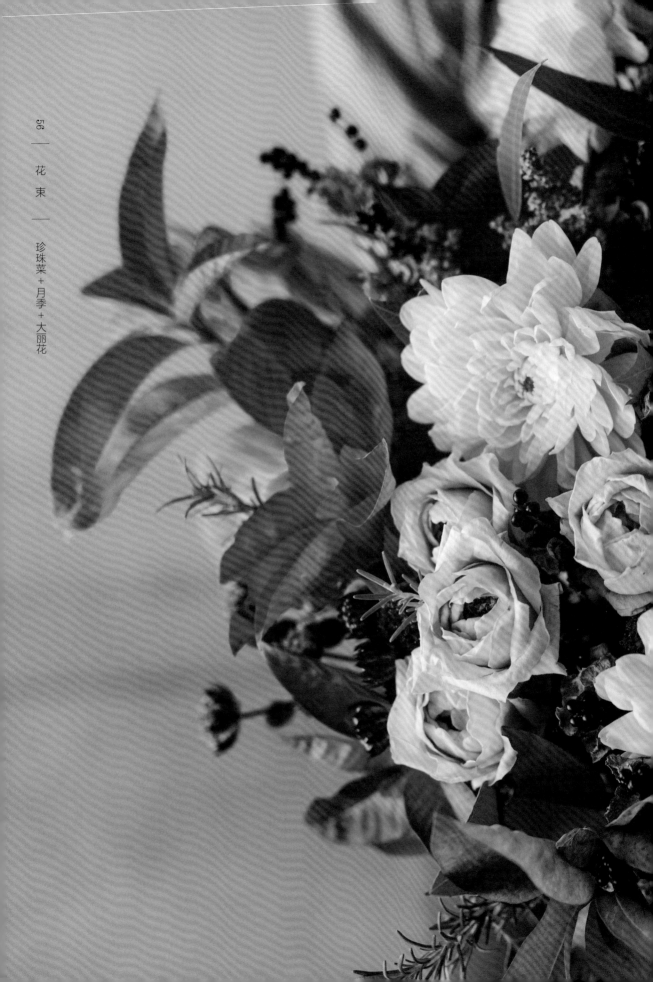

花束

珍珠菜 + 月季 + 大丽花

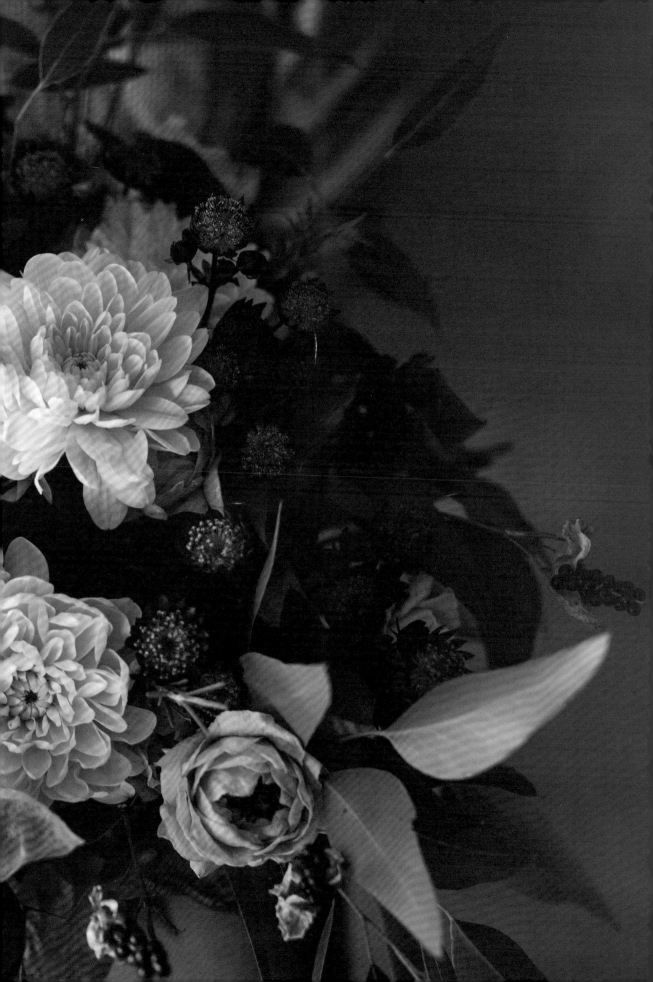

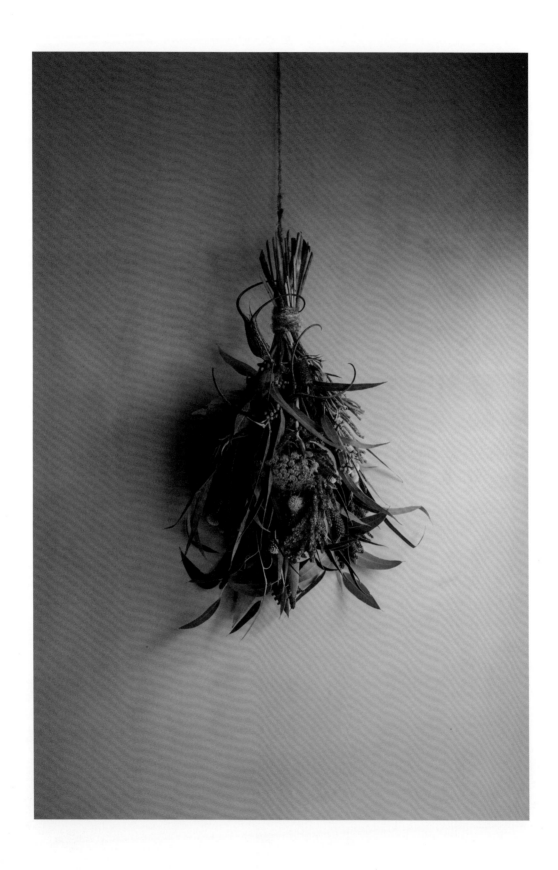

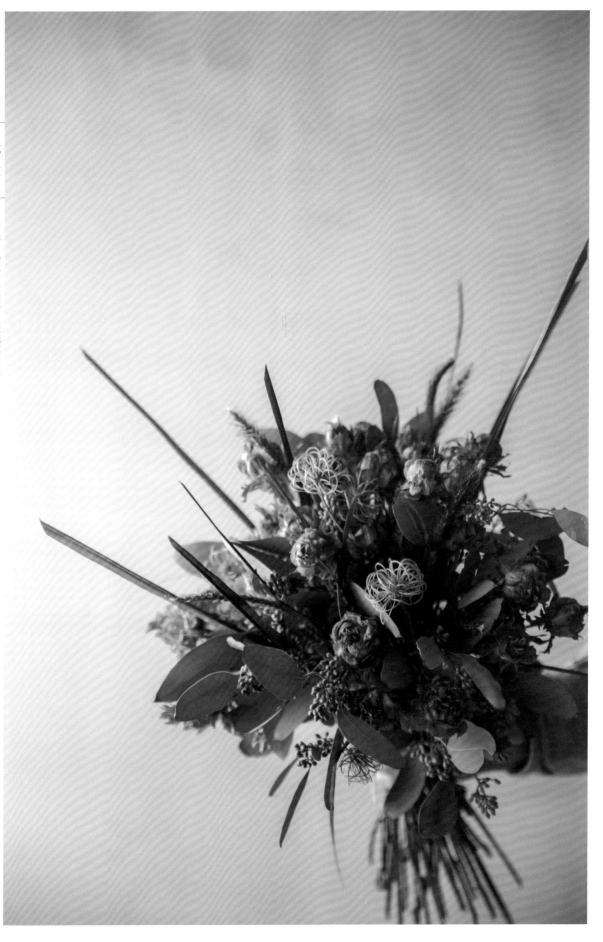

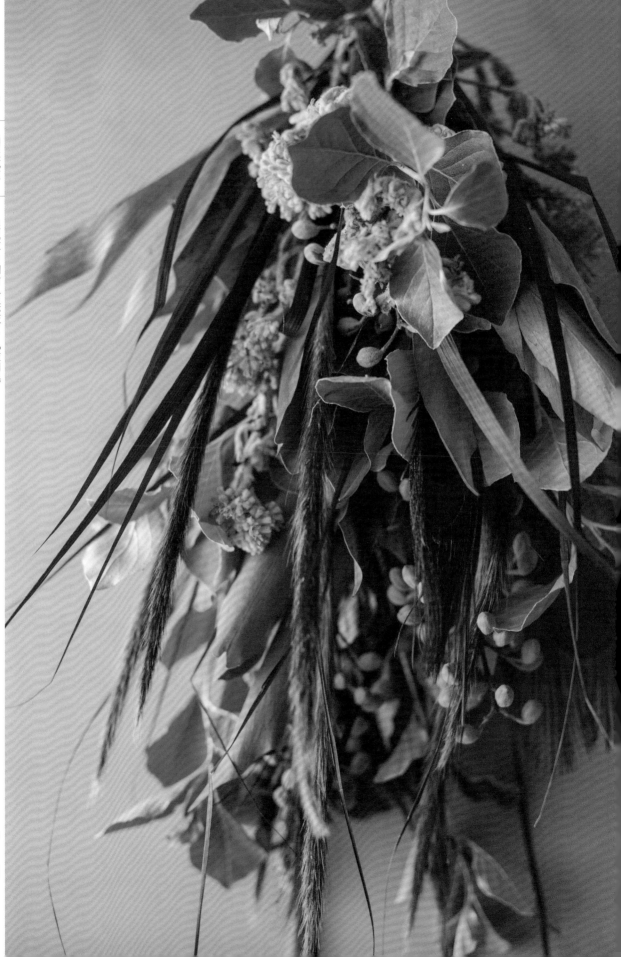

倒挂花束 ｜ 狼尾草＋桐树（果实）＋孔雀羽毛

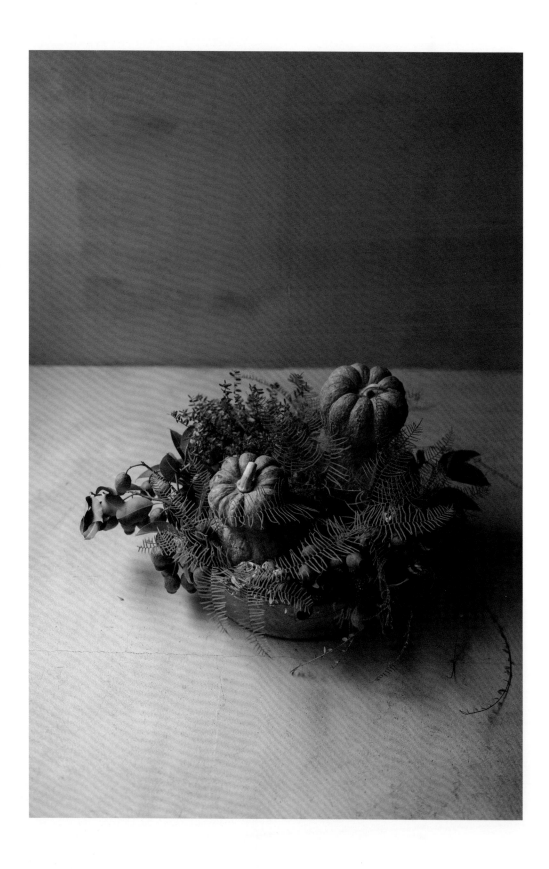

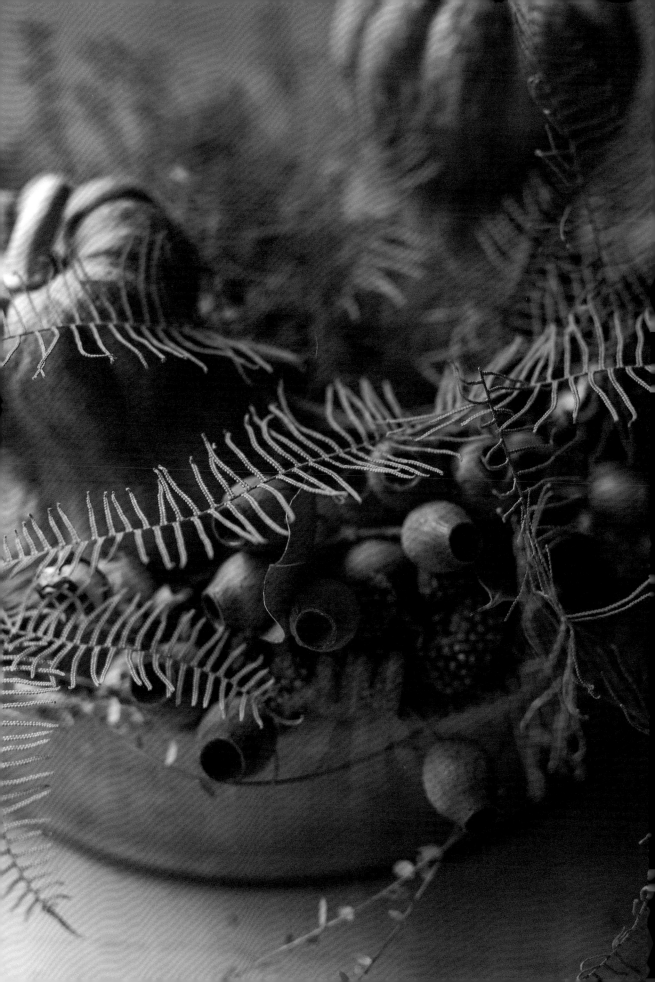

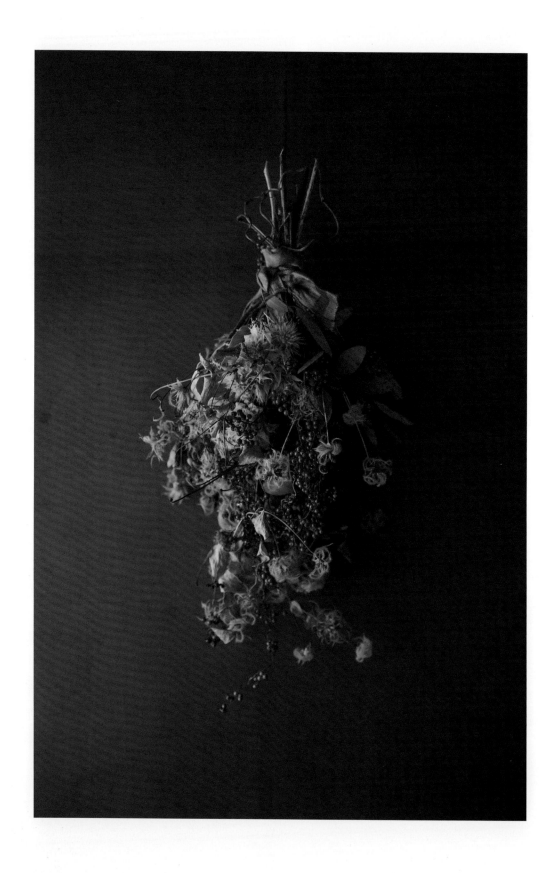

62 倒挂花束 ——— 铁线莲种荚 + 鸡矢藤 + 娇娘花

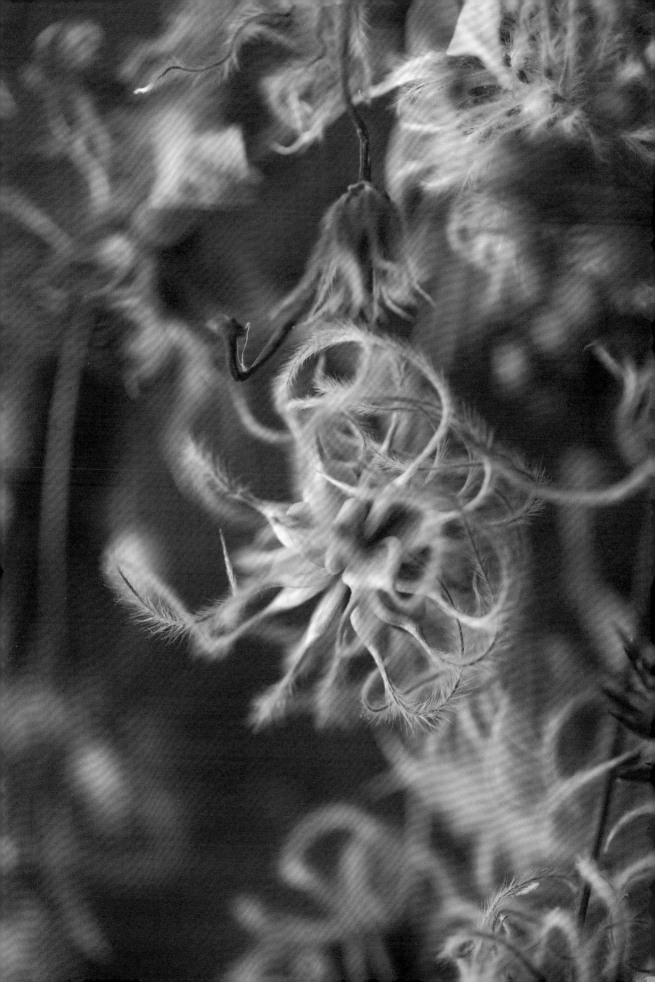

倒挂花束 ｜ 饰球花 + 醉鱼豆 + 四楞青锁龙

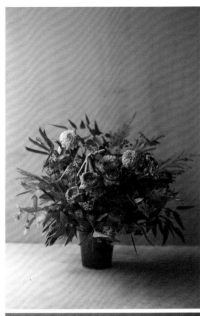

36

黑色的花器让人很想搭配成熟的粉色花卉，再加入一些形状各异的褐色果实（醉鱼豆、铁线莲），给人一种充满力量的感觉。用月季与大丽花围出外在轮廓，但尽量压低高度，以免太过抢眼，再加入朝鲜当归。上部是白千层和细叶尤加利，增加了轻盈感。

月季"花瓶（Vase）"/ 醉鱼豆 / 朝鲜当归 /
大丽花 / 阔叶银桦 / 白千层 / 尤加利（细叶）/
铁线莲

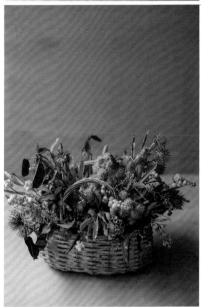

37

我很喜欢这个灰色调的篮子，以此为基准来选择花材。首先选了正当季的蓖麻，其次是无刺的红色扁豆和毛核木，与蓖麻的刺形成了反差。最后，在花叶与果实之间，还加入了色彩独具韵味的鸡冠花。秋天是成熟的季节，制作这个花艺作品，就像是将果实收入篮子一般。

蓖麻 / 毛核木 / 扁豆"红宝石"/ 尤加利 / 饰
球花 / 鸡冠花 / 车桑子

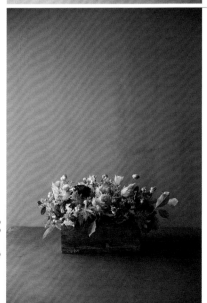

38

为了搭配娇艳动人的娇娘花，此次我选了许多形状不同的白色花卉。略带粉色的娇娘花、珍珠一样光滑的毛核木、以黑色神秘花朵为主的虎眼万年青……为了再增加一点神秘气息，又加入了尖尖的斑鸠菊和妖艳的大丽花。插入毛核木的时候，可以露出花茎部分。

娇娘花"红粉新娘"/ 虎眼万年青 / 毛核木 /
大丽花 / 刺芹 / 斑鸠菊 / 景天 / 胡颓子 / 福
禄考

39

秋天的乌桕，还挂着果壳，再选一些深绿色的叶子，凸显其白色。制作倒挂花束的时候，常常要用心设计那些弯弯曲曲的花材，这里选择了略显安静的澳洲米花，花朵覆盖面较大又很有存在感，花叶与乌桕也起到了互相衬托的作用。这些白色的花，变成干花后依然会保持其原有颜色。最后在捆绑点加入一些铁兰，低调而又纯洁。

乌桕 / 尤加利（长叶）/ 澳洲米花 / 铁兰

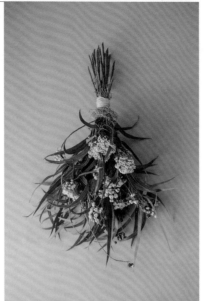

40

每一种植物都各不相同，如果没有非常珍稀的花材，不妨发挥植物自身的特点。由两种尤加利组成的颇具动感的花串挂饰此时已经是半干燥状态，完全干燥后颜色会褪去，逐渐发白，叶子也会卷起来。这样观察着花串的变化，期待着未来的样子，非常有趣。而正是因为这款花串挂饰非常简约，所以马飑儿的成熟程度对整体效果有着关键性影响。

尤加利（两种）/ 马飑儿

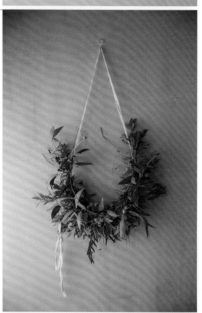

41

大丽花能令人感知到夏天的离去，恣意开放的翠菊耐人寻味。这两种不同的紫色形成渐变，互相映衬，令人心动。同时又加入紫色的墨西哥鼠尾草，使花束整体在形状上保持平衡。如何能够中和色调呢？这里选择了大阿米芹，无论是花朵覆盖面、形状还是颜色都无可挑剔，充满质感的绿色让人眼前一亮。最后将所有花材捆绑在一起时，注意要让它们都完全露出。

翠菊 / 大丽花 / 墨西哥鼠尾草 / 罗勒 / 大阿米芹 / 尤加利（长叶）

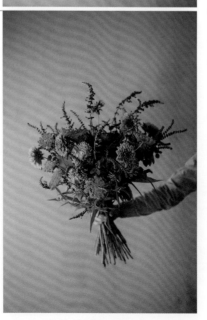

42

利用干燥后裂开、种子凋落的荣桦，制作一个果实主题的倒挂花束。荣桦质感干燥，与之相对加入比较平滑的尤加利果实。尤加利果实略带红褐色，因此搭配的花叶也非常讲究，这里加入了平整的细叶尤加利、茂密的曲秆莎、齿状的银桦，不会遮住尤加利果实的颜色，也让花束整体搭配和谐平衡。

荣桦 / 尤加利（果实，细叶）/ 银桦"艾凡赫" / 曲秆莎 / 绒球花

43

利用手中的黑色兜兰和巴西莲子草制作了一把黑色主题的花束。花朵的黑色与颜料的黑色不同，一般黑中透着一点红，妖艳又神秘。这个作品使用的都是暗色系花材，突出了"黑色花朵"的主题。另外加入绿色的罗勒，可以更加凸显其他花朵的黑色，同时将花茎衬托得非常水嫩鲜艳。

兜兰 / 巴西莲子草 / 瓶子草"龙（Dragon）" / 罗勒 / 巧克力波斯菊

44

秋天是收获的季节，这个花环便是以果实为主题。将叶片内侧外翻，形成深浅不一的绿色，构成大体轮廓。有的尤加利果尖端太红，有的像青春痘一样疙里疙瘩，这种在花市上一般无人问津，但我却觉得它们更加充满自然的魅力，于是特意买了回来。饰球花的尖端带一点红色，颇具野性，我非常喜欢。这种不加入花朵，主要以绿色植物组成的花环一年四季均可以用来作为装饰。

尤加利（果实）/ 四楞青锁龙 / 山牛蒡 / 饰球花 / 胡颓子

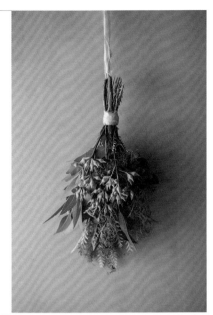

45

制作一个充满野趣的花束，先使用三枝绣球撑起花束骨架，然后有意识地选择不同蓝色的其他花材。蛇根泽兰褐色的花茎上绽放着白花，具有一种独特的美感。再加入同为褐色的山牛蒡，进一步衬托出绣球的蓝色和大丽花的粉色。

绣球/大丽花/大星芹"十亿星光（Star of Billion）"/山牛蒡/铁线莲"百惠小姐"/蛇根泽兰"巧克力（Chocolate）"/尤加利（细叶）

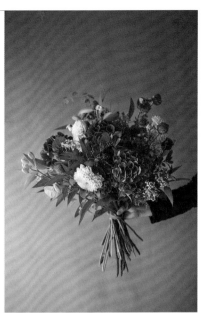

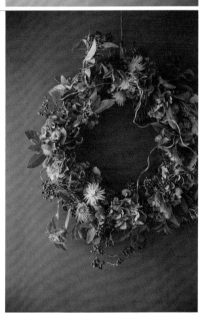

46

鸡矢藤的深色果实进一步凸显了蜿蜒的藤蔓。这些弯弯曲曲的藤蔓一般都会被扔掉，而在这里则将它们重新利用，制作了一个"狂野风"的花环。一般来说，制作花环时，各种花材的弯曲力道、方向要保持一致，不然花环很容易粗细不一，不过这里我们则是根据心情和感觉围出了大体形状。美丽的菲利卡，悠然开放的绣球，让整个花环美丽多姿。

鸡矢藤/菲利卡/绣球/地中海荚蒾

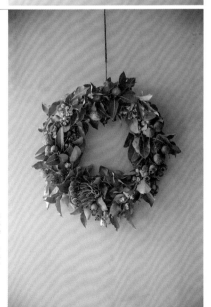

47

这一花束以叶子变红、结果的过程为主题。为了凸显花瓣纹路非常美丽的马蹄莲，用软分组（Soft grouping）的方式将其围成一个圆形。我此前不常使用红色与粉色的色彩搭配，不过时间久了，也想要一试这种组合（感觉就像用黑色搭配藏蓝色一样）。

马蹄莲/珍珠菜/山牛蒡/娇娘花/尤加利（果实）

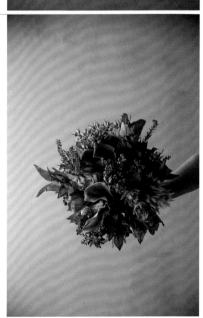

48

万圣节、圣诞节的时候，点蜡烛的机会增多，这个花艺作品正是为这些节日而创作的。制作时，将蜡烛嵌入中间的花泥里固定，同时想象将其置于光线较暗的房间里，投在桌上的剪影，将其制作成一个不规则的形状。日本栗青色的外壳之后会慢慢变成褐色。除此之外，将花泥底座垫高，可以让花藤蜿蜒到桌子上，让花与桌子融为一体。

日本栗 / 松果菊 / 四楞青锁龙 / 地中海荚蒾 /
饰球花 / 鸡矢藤

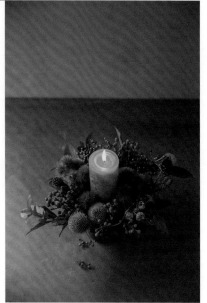

51

这是一个使用了多年的古董风容器，其微微生锈的质感与菊花非常契合。菊花在日本被认为是佛家花卉，但在欧洲，菊花也常被用在婚礼上。把古董风容器当作画框，将菊花插入，注意要特别凸显菊花的魅力，以及其花瓣内外不同色、开花时花瓣从外侧开始张开的特点。

菊花 / 贯月忍冬 / 大阿米芹 / 常春藤

49

颜色妖艳的百日草引人注目，选择其他花材时也尽量与百日草的颜色相呼应。蓝盆花"星之球"、厚叶石斑木等花材与其颜色太过相近，因此又加入了巴西莲子草进行中和。最后还悄悄放入了一些粉色月季，为妖艳神秘的气氛增添一点不同。

百日草"青柠红皇后" / 蓝盆花"星之球" /
巴西莲子草 / 厚叶石斑木 / 月季"另一个天空
（Another sky）"

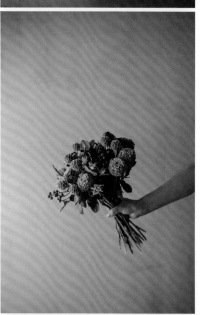

52

这款花艺作品从严格意义上讲不能算作倒挂花束，它更像是一个干花装饰品。用鸡笼网包住花泥，用铁丝捆绑长花材，然后插在花泥上，并使用胶枪固定果实。挂在天花板上的时候，由于重力，花束会头部朝下，形状如泪滴一般。这个作品想要表现出在自然力量下植物略带层次的干枯色彩。而在一众花材的暖色调中，绣球则增添了一抹冷色。

绣球 / 鸡矢藤 / 蓟序木 / 铁兰 / 大阿米芹 / 尤
加利（果实）/ 北美枫香（果实）

50

陶土花器略显古旧，为了营造反差，这里选择了比较艳丽的花材。有的白色花朵会带着一些红色元素，这款月季则是花心白中透红，非常明丽，其花瓣凌乱的样子也很美。另外，还选择了一款花瓣形状也很凌乱的娇娘花，以及零散的铁线莲种荚，为整个作品带来了律动感。

月季"白石（White La Rock）" / 娇娘花 / 日
本石竹 / 四楞青锁龙 / 胡颓子 / 铁线莲种荚

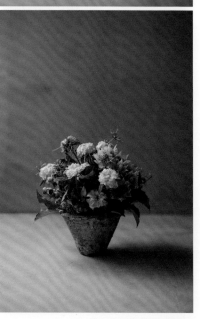

53

异叶蛇葡萄切枝不易吸水，也很难彻底干燥。但其果实的颜色非常美丽，于是我用它制作了这款自由式插花。摇曳的叶片是异叶蛇葡萄的一大特点，同时为了不破坏其藤蔓的动感，插花时特意保留了一定长度。深色的刺芹更凸显出了异叶蛇葡萄叶片的野趣，最后加入了金合欢叶子，与蓝色的刺芹和异叶蛇葡萄非常搭。

异叶蛇葡萄 / 刺芹"磁星" / 金合欢（叶）

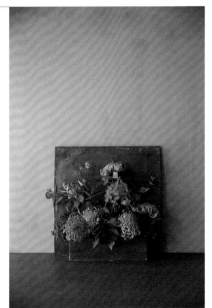

54

紫色的莲子草，花茎是灰绿色的，令人心动不已。为了体现出花材的"区域特点"，这里我专门挑选了与其相近的花材（蓼），将它们组合在一起，进行自由式插花。我脑海中想到的主题是"迎风欲折的花儿们"。同时加入一些其他形状的花，例如铁线莲。花茎弯曲的铁线莲刚好处于结种前，给人一种纤细柔美的感觉。

莲子草（两种）/ 蓼 / 铁线莲"麻理"

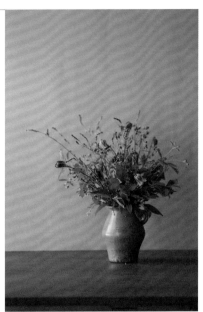

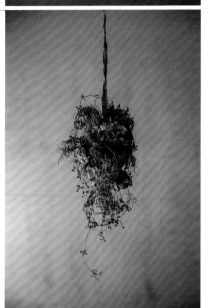

55

开花的圆锥铁线莲长着长长的藤蔓。考虑果实更有秋天的感觉，这里选择了同为藤蔓植物的马爬儿进行搭配。弯曲的藤蔓像是恶作剧一般，令人浮想联翩，于是我创作了一款具有立体感的自由式插花作品，仿佛会有小精灵从花藤上跃入水中。花材切口插入水中，利用花器边缘，将花藤缠绕。可先从更有重量的马爬儿开始插，并将其作为整个插花作品的固定点。

圆锥铁线莲 / 马爬儿

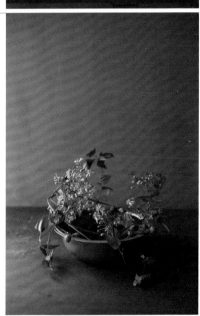

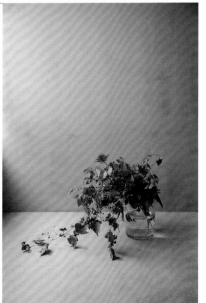

56

秋天才会变红的珍珠菜令人兴奋不已，与越看越美的月季、大丽花一起，用颇具韵味的褐色表达秋天。加入一点绿叶，进一步凸显红色；再加入黑色果实，避免整体太过艳丽。这个花束的捆绑点较低，能够更加凸显花材的色彩，同时捆绑得松一点，也可以让色彩在视觉上略显分散，不那么集中。

珍珠菜 / 月季"贝壳花瓶（Shell Vase）"/ 大丽花"花瓶（Vase）"/ 大星芹"星火（Star of Fire）"/ 迷迭香 / 尤加利 / 射干（果实）/ 蓼

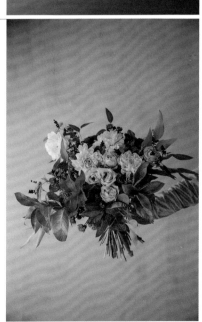

57

尾穗苋充满秋日风情，颜色亮丽，样子非常特别。为了避免太过俗气，加入一些充满野趣的叶子，进行中和。同时加入大阿米芹，让花头自然下垂，将所有花材松散地绑在一起。金槌花将花束整体提亮，刺芹则再次平衡色调和明暗。最后加入像小虫子一样的长角胡麻，打乱过度的"和谐"。

尾穗苋 / 尤加利（长叶）/ 长角胡麻 / 大阿米芹 / 金槌花 / 刺芹 / 绒球花

58

想要寻找一款花头没有那么大的月季，于是我发现了这种绿粉相间的多头小月季。这里我依据月季的气质，制作了一束"野花"花束。紫叶狼尾草像是生长在田野里的芒草一般，叶子带有紫色，然后加入尤加利，最后加入铁线莲种荚，非常具有秋天的气息。

月季"雷格草（Erba Renge）"/ 紫叶狼尾草 / 铁线莲种荚 / 尤加利

59

马蹄莲的纹路仿佛是颜料褪色的绘画图案，非常迷人。为了增加动感，除了笔直的马蹄莲以外，又选择了有些许低垂的帝王花属花材。制作这个花束，绿叶的选择非常关键，既要呼应整体的红酒色调，还要凸显各种花朵不同的形状。

帝王花"娜娜（nana）"/ 马蹄莲 / 大星芹"星火"/ 胡颓子

60

狼尾草叶子细长，还有毛茸茸的穗子。保留一定的长度，利用其独特的形状、质感与穗子的渐变色彩，制作一束倒挂花束。银桦与天鹅绒质地的桐树果实颜色呼应，孔雀羽毛增添了一丝神秘色彩。大胆加入羊尾花，成团的花朵让整个花束变得轻柔。再加入沙枣叶子，使花束外围更加突出。

狼尾草"红狐狸（Red Fox）"/ 桐树（果实）/ 孔雀羽毛 / 银桦 / 胡颓子 / 羊尾花

61

这是一款成熟大人风的万圣节花艺作品。皱巴巴的南瓜形状很特别，刚好是半绿半黄的状态。为了凸显南瓜，这里选择了一个小托盘作为花器。南瓜比较引人注目，所以稍稍覆盖了一些花叶。洋桔梗花蕾的侧面很美，这里只选用了带有花蕾的花枝。最后还加入了盆栽越橘。

南瓜 / 芒萁 / 越橘 / 尤加利（果实）/ 洋桔梗 / 饰球花

62

种荚裂开的铁线莲颇具复古感，将干花与半枯萎的花材混搭在一起，随意捆绑，制作一束倒挂花束。实际制作的时候，需要层层叠加花材，但要让其整体显得不造作。铁线莲和鸡矢藤的花茎与藤蔓充满动感，随意叠加就能看起来很有高级感。鸡矢藤如果缠绕在一起，不用刻意解开，将其巧妙利用，可以让花束更加充满趣味。

铁线莲种荚 / 鸡矢藤 / 娇娘花 / 胡颓子 / 山牛蒡

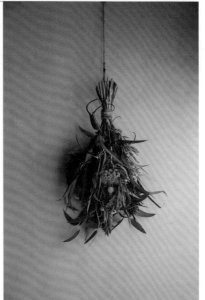

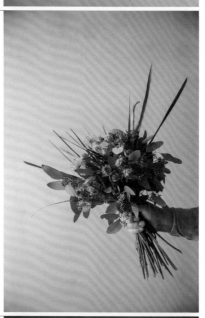

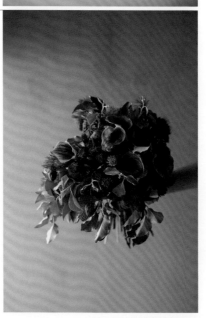

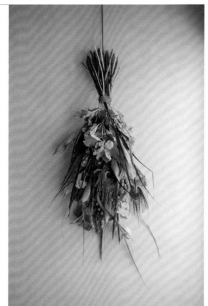

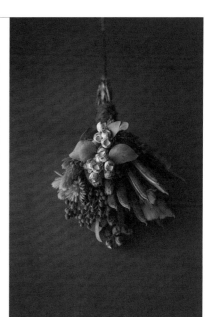

63

收集一些秋日果实，制作一束像小森林一样的花束，因此在挑选花材的时候，我比较注意每种花材的质感。饰球花红色的花茎神秘妖冶，另外搭配一些有茸毛的或是表面带有颗粒状的柔软蓬松的花材。捆绑时要显露每一种花材的特点，并且突出分量感。打结的绳子是从纱丽上撕下的布条，多重颜色也起到了点缀的作用。

饰球花"红色蝴蝶结（Rea Ribbon）"/ 醉鱼豆 / 四楞青锁龙 / 菲利卡 / 帝王花"娜娜"

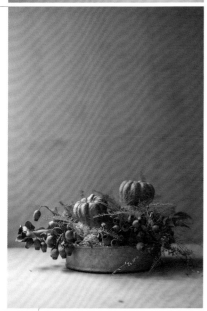

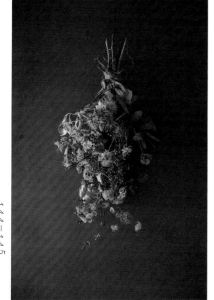

工作中，我总是想要"用花施展魔法"。为展示活动或拍摄现场进行花艺装饰，都是用花装点空间的好机会。确定一个主题，然后随意想象，尽情发挥。

例如，在某年"CLASKA Gallery & Shop'DO'"的活动中，我曾制作了一场以"魔女圣诞节"为主题的花艺展示。即使是令人生畏的魔女，也很期待圣诞节吧？以此为契机，我将店中央用黑色板子围起来，作为"魔女的家"，也为到场观众讲述了一个小故事：走进森林深处，来到魔女的家，偶遇了满心期盼圣诞节到来的魔女……在"魔女的家"周围装点着圣诞绿植，走近还可以感受到雪松"蓝冰"带来的森林

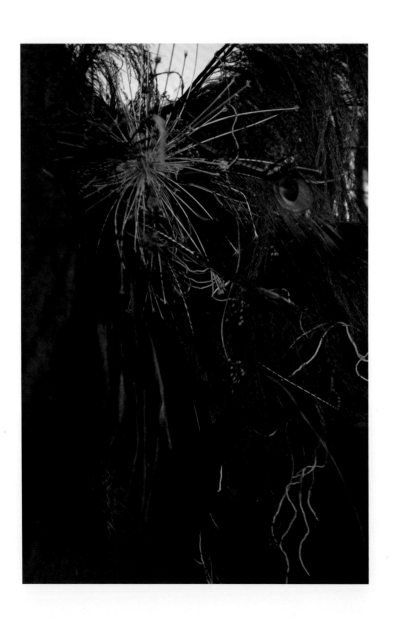

用花装点空间

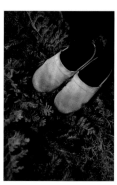
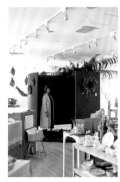
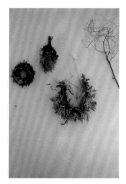

气息——这香气也是来自魔女的礼物。走进小屋，抬头仰望黑暗的空间里的装饰物：神秘的大花葱，模仿魔女眼睛的孔雀羽毛，魔幻色彩十足。

在用花装点空间时，我最看重的就是"如何让观众有身临其境的感受"。首先，我们应当自己沉浸其中，享受其中，才能打造出一个像主题乐园一样的"魔法空间"。

如何抓住一瞬的灵感，让其变为现实？在用花装点空间时，利用各种花材，自由延展花材的表现力。

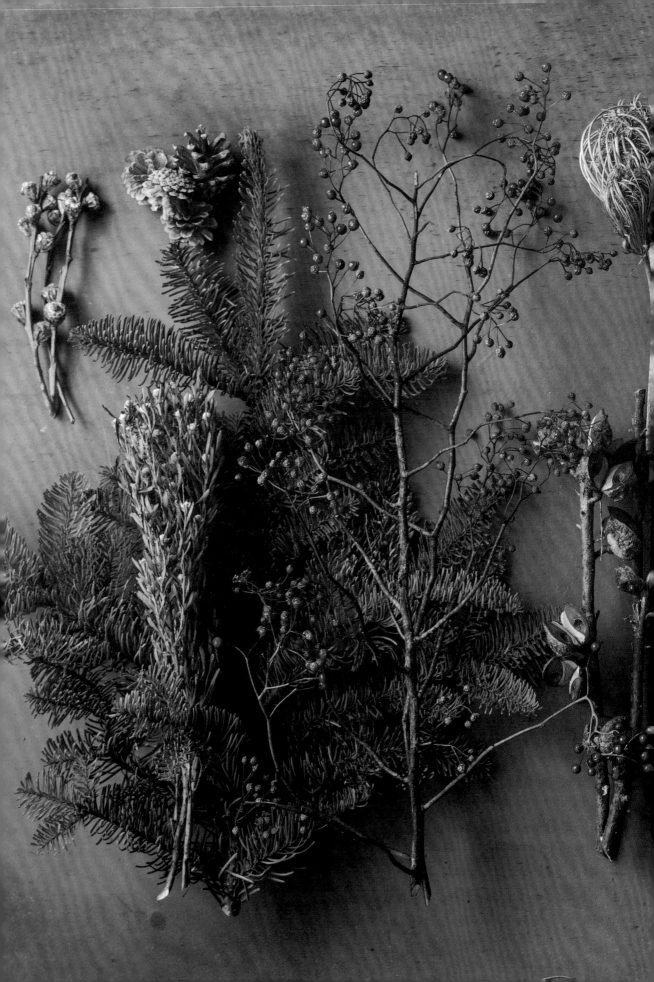

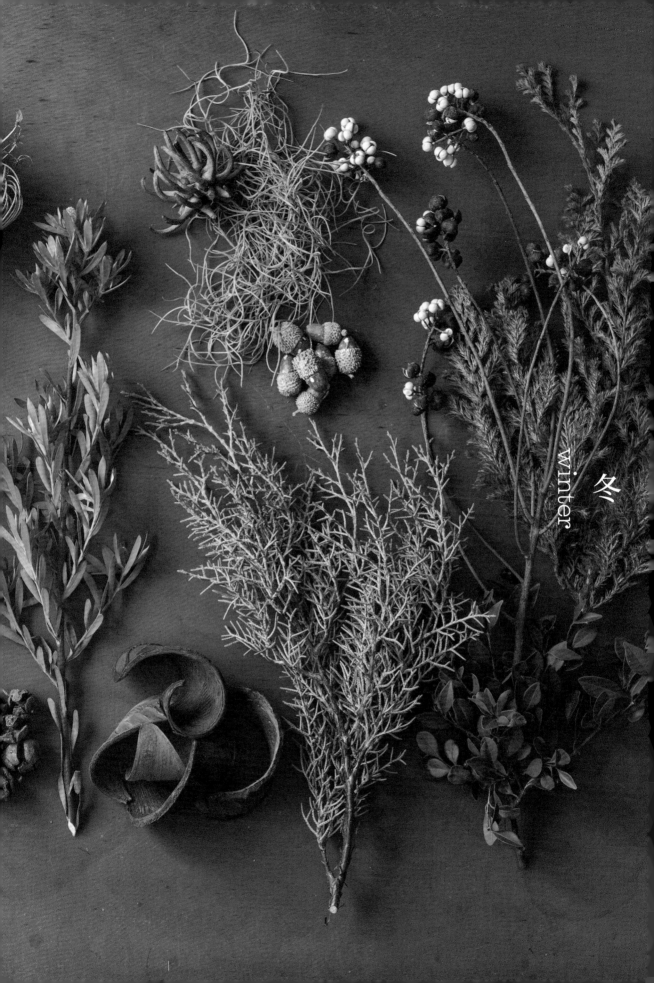

winter 冬

1. 日本花柏

2. 乌桕

3. 赤楠

4. 铁兰

5. 橡树坚果

6. 雪松"蓝冰（Blue Ice）"

7. 莱曼桉

8. 某种干果

9. 木百合属

10. 日本扁柏种子

11. 大阿米芹种荚

12. 荣桦

13. 野蔷薇果

14. 松果

15. 木百合属

16. 蓝桉

17. 日本冷杉

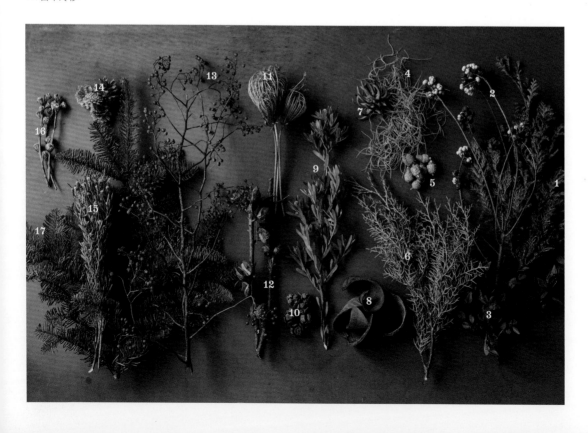

受母亲影响，我从小就很重视圣诞节。小时候，我总是会做很多有关圣诞老人的梦。提起圣诞节，我的脑海中总会浮现出与驯鹿一同驰骋在空中的圣诞老人和夜空下的美丽街景：路灯闪烁，雪花纷飞，落在树下，让人内心感到温暖。

长大后，每当冬季到来，制作花环、小花束的订单就会增多，进货采购时想的也全是与圣诞节相关的。在花艺造型中，一般会使用日本冷杉模仿雪后银白的圣诞树。我常使用的是绒柏、日本花柏和雪松"蓝冰"。其中绒柏绿色浓郁，雪松"蓝冰"银色最重，日本花柏带有些许蓝色，颜色的搭配上也时常不同。

如果只选择一种叶材，考虑到色彩搭配，我最常使用的是日本花柏，而且这种植物干燥后，质感也不会发生太大变化。但为了凸显植物的绿色，我一般还是会加入绒柏，而雪松"蓝冰"既可以平衡色彩，同时还能带来香气。这种圣诞节的标志性香气，也能让人的"五感"都进入节日氛围。没有什么比植物本身散发的味道更加美妙了，即使是做成干花，花材脱水枯萎，具有独特香气的雪松"蓝冰"也非常迷人。

除了这些圣诞节经典叶材，还可以加入蓝桉、厚叶石斑木等的果实。冬季空气干燥，因此可以多多使用干燥花材。

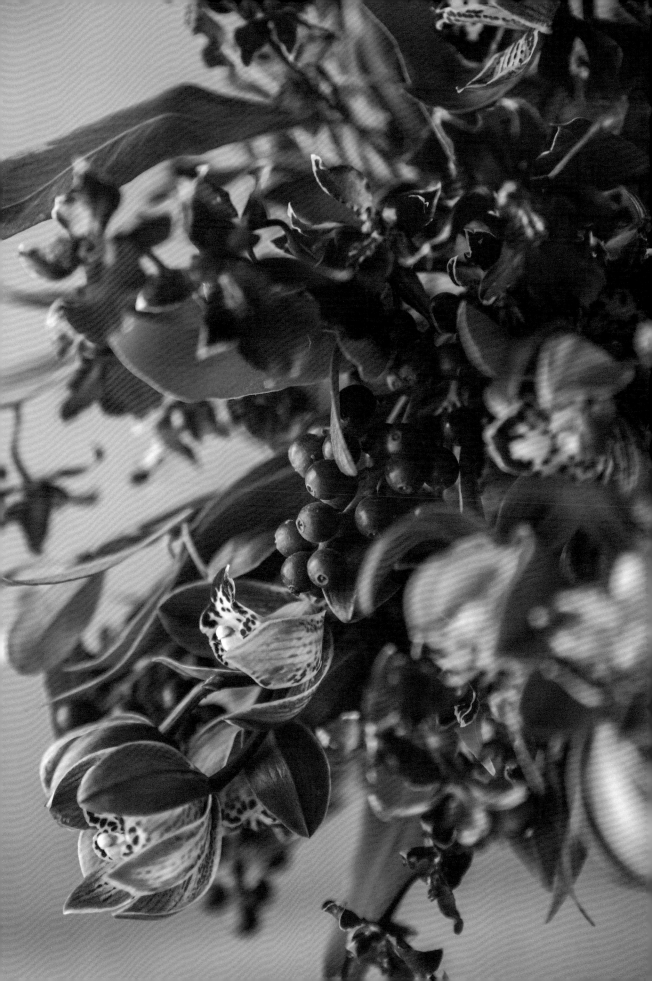

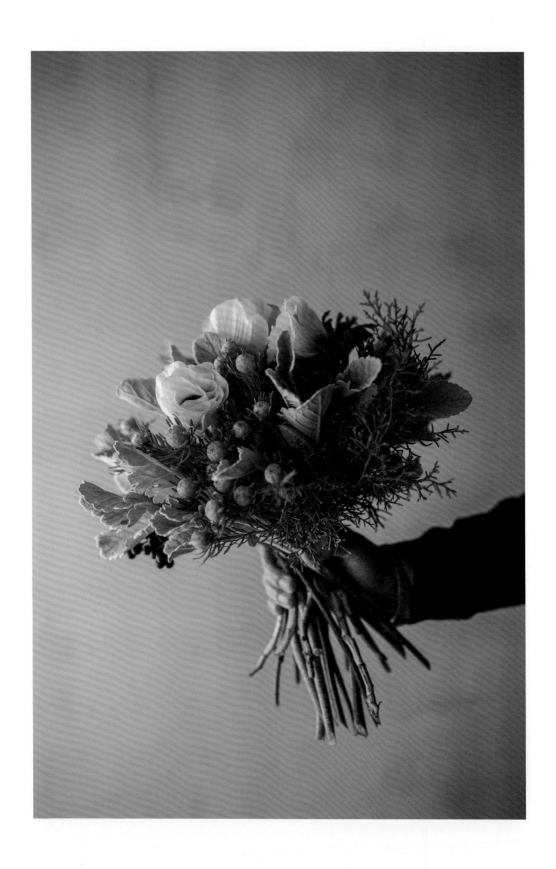

花束 —— 欧洲银莲花 + 木百合属 + 银叶菊『卷云』

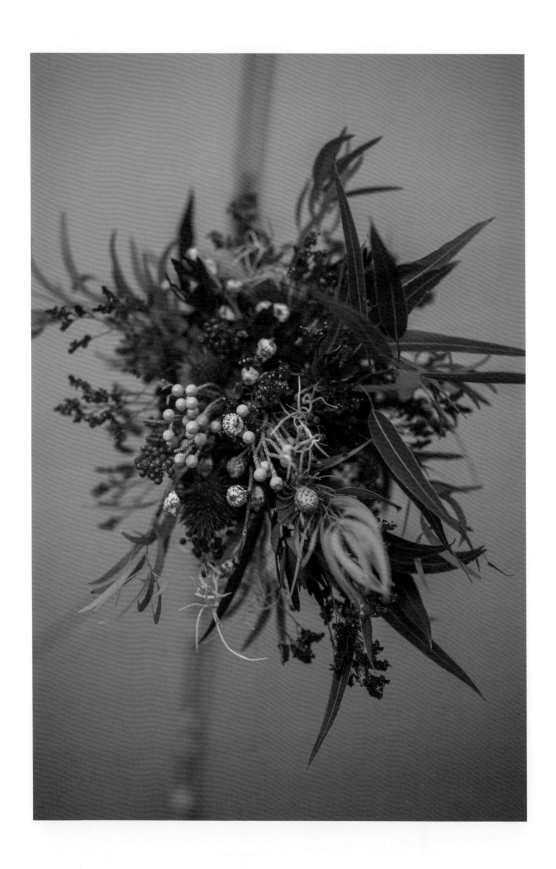

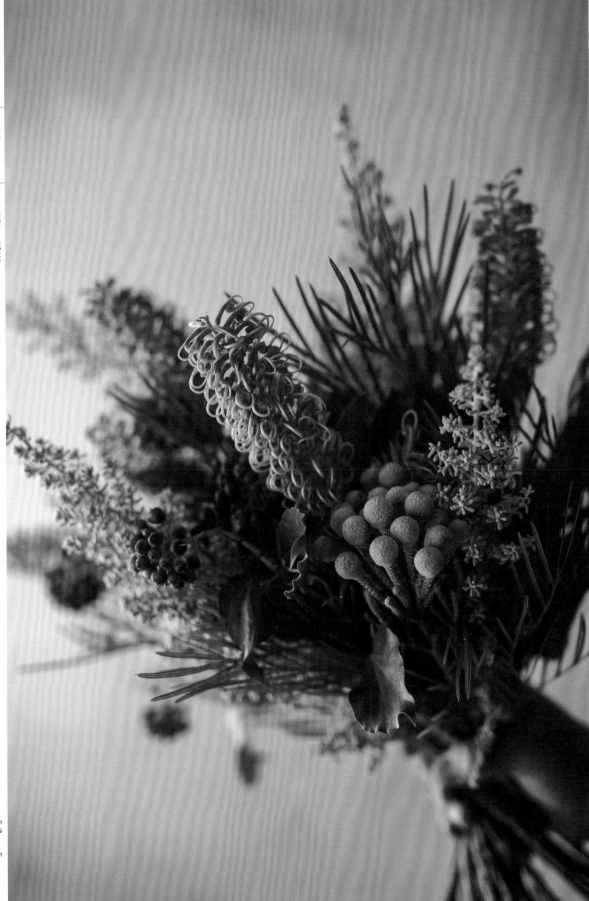

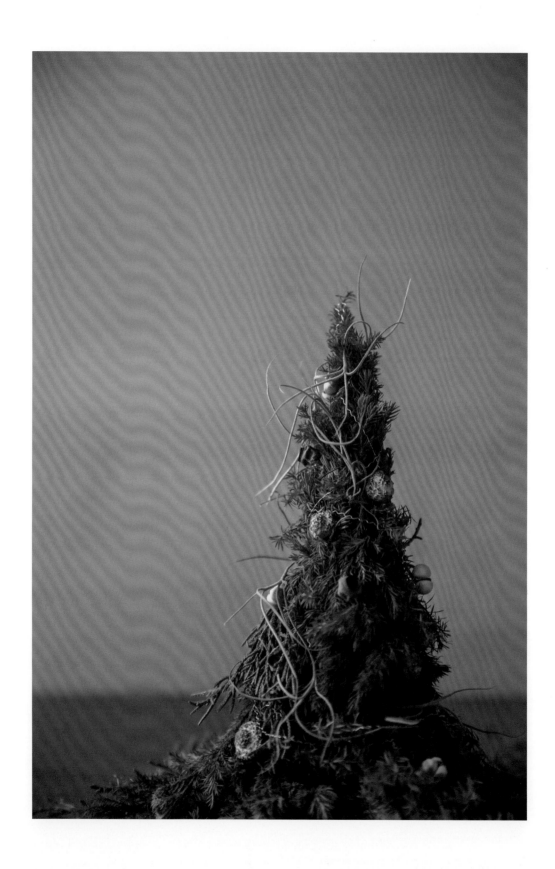

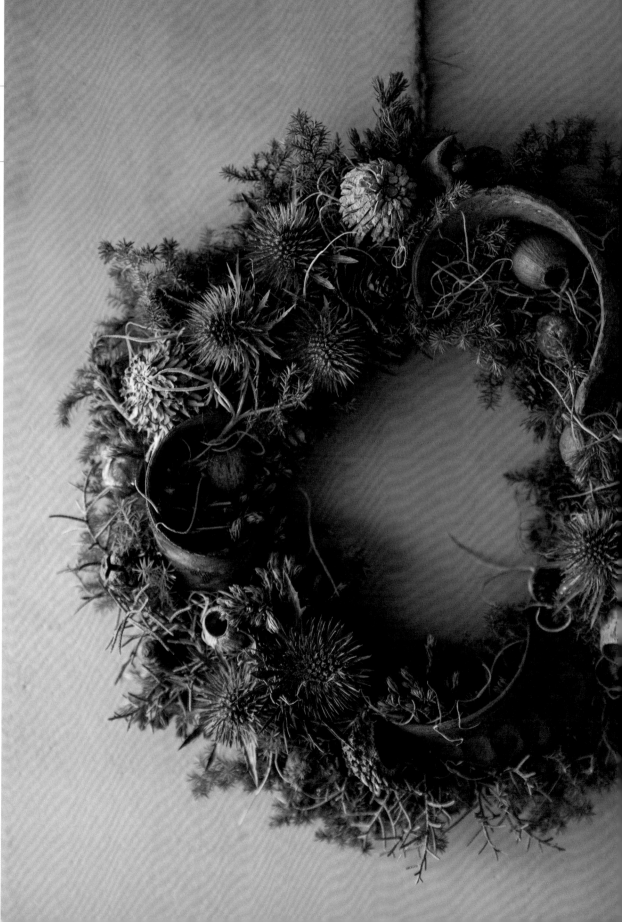

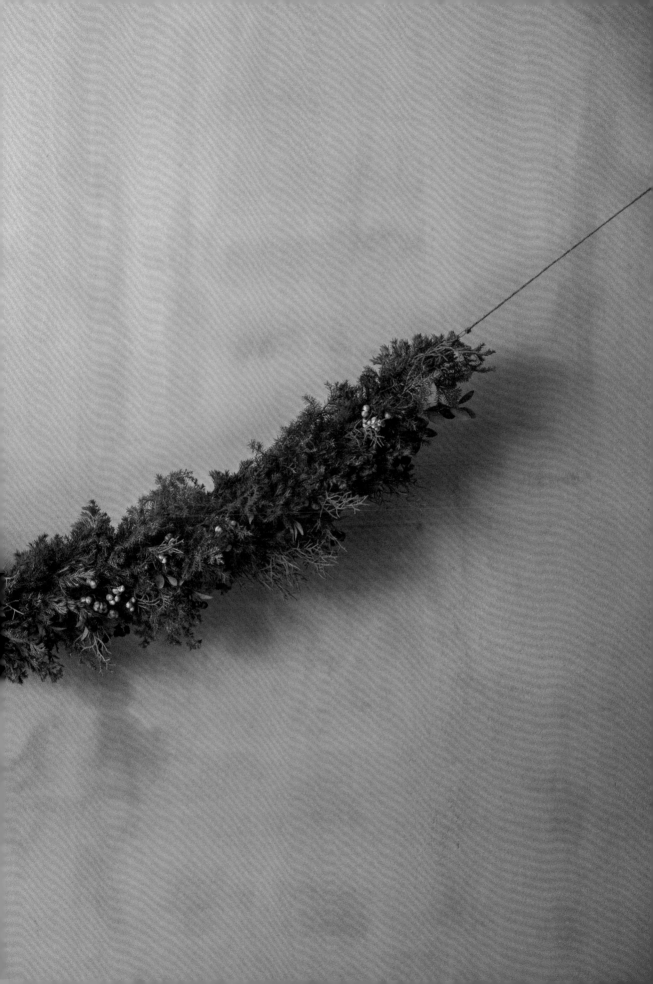

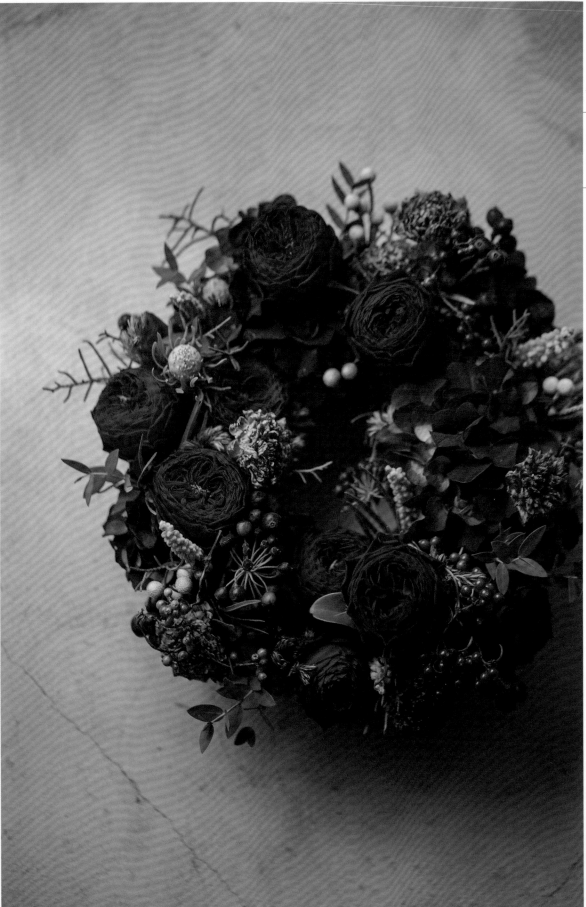

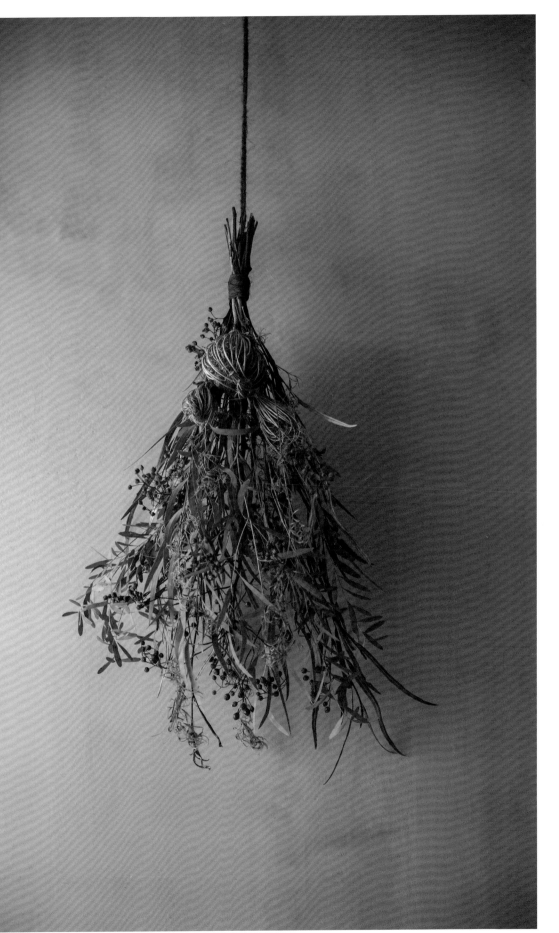

73

倒挂花束

野蔷薇果 + 大阿米芹种荚

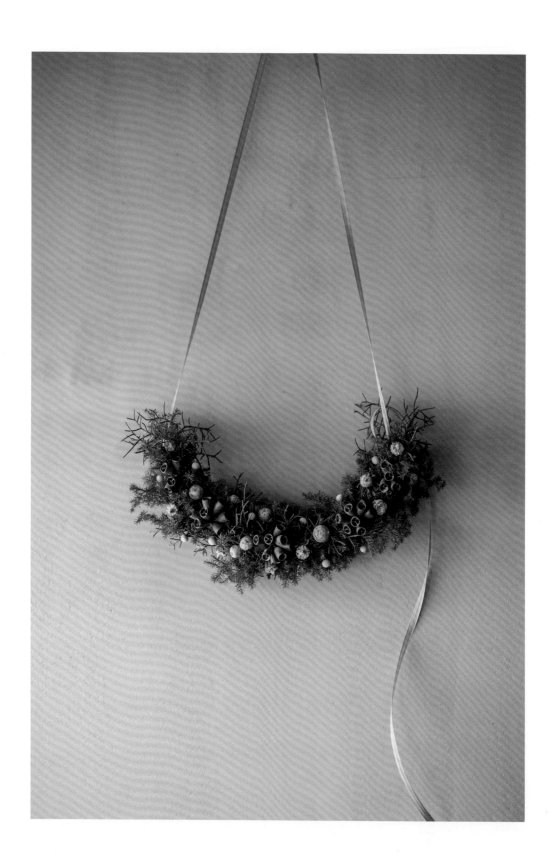

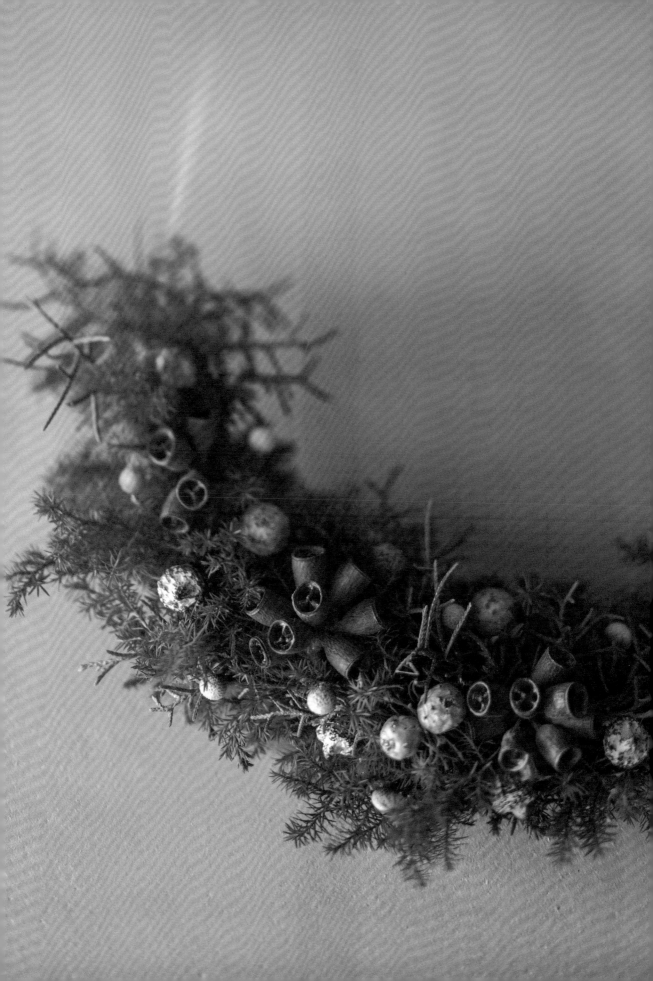

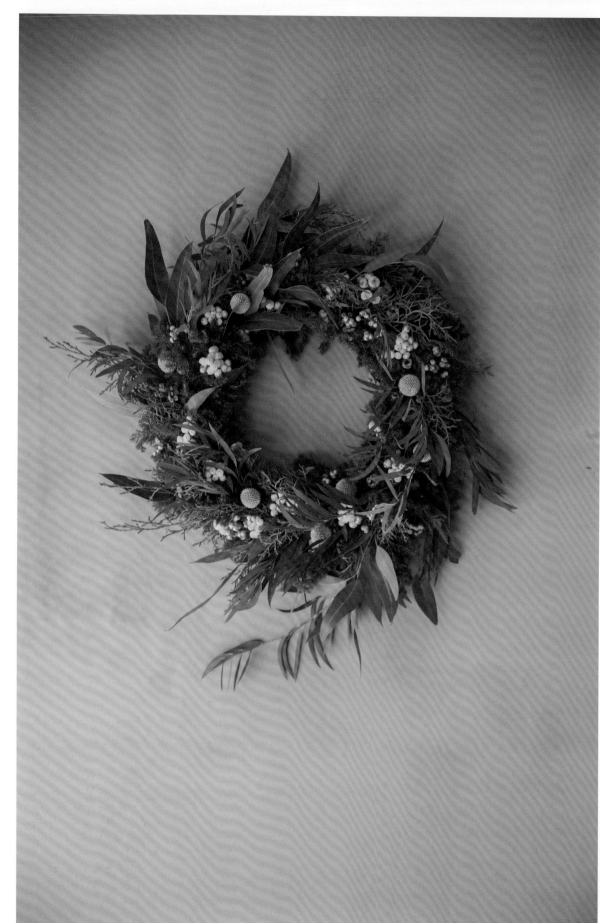

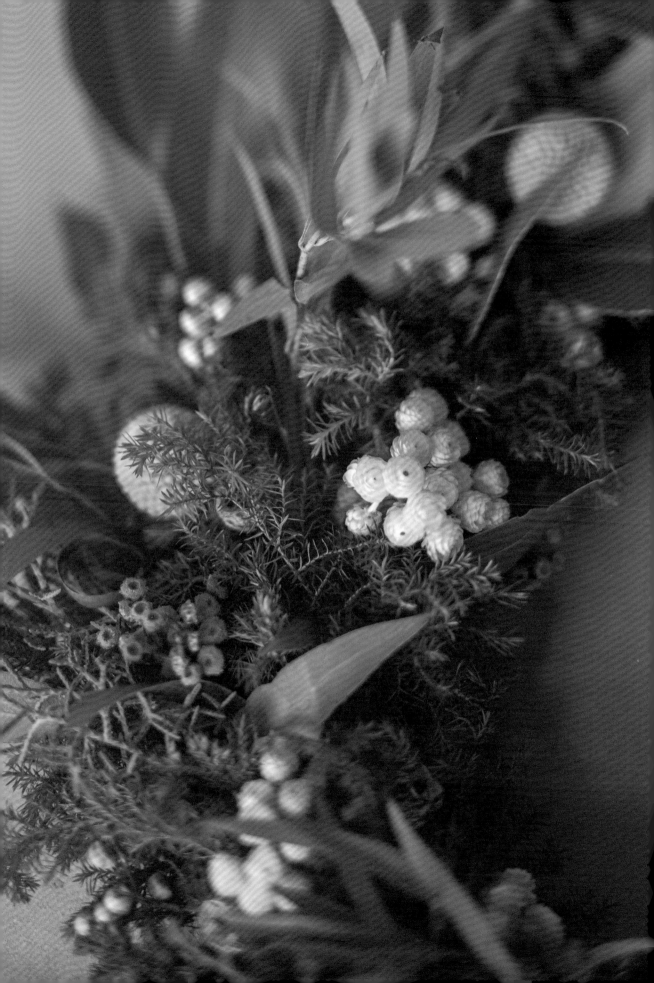

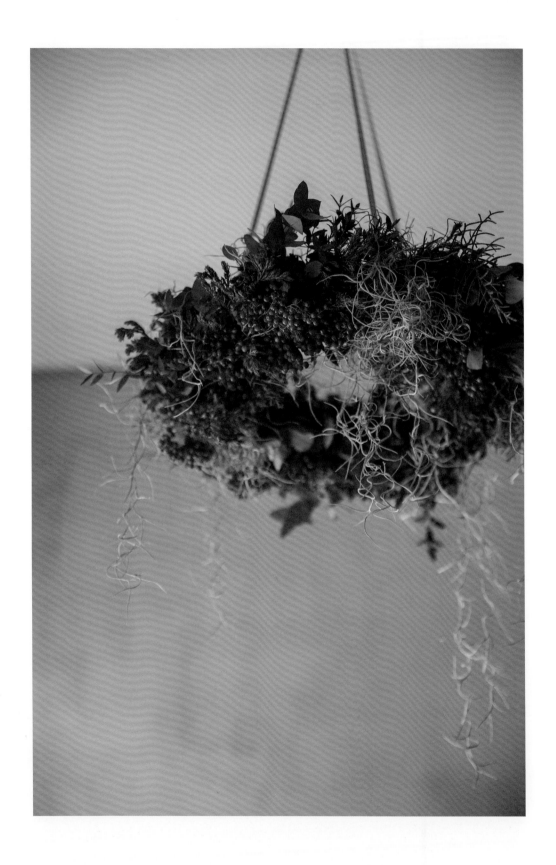

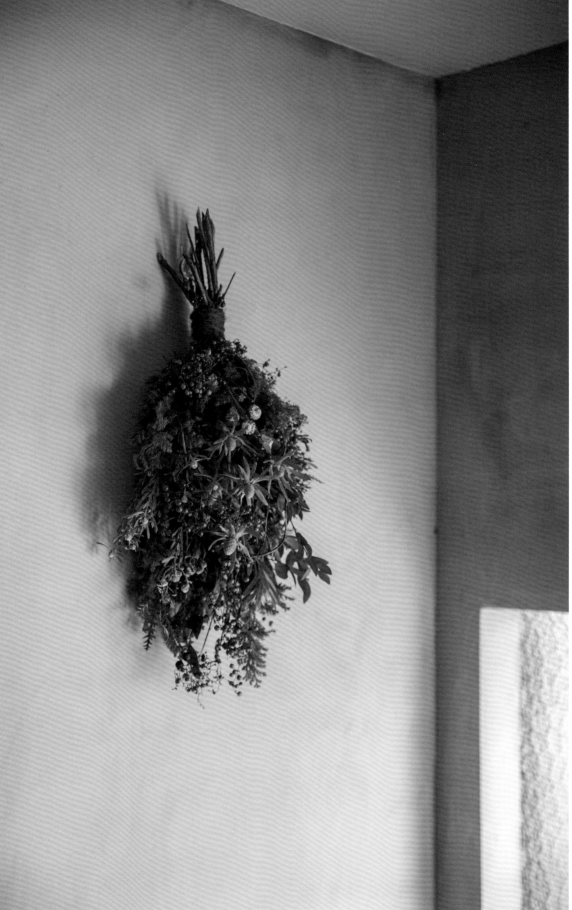

木百合属＋鸡矢藤＋日本花柏

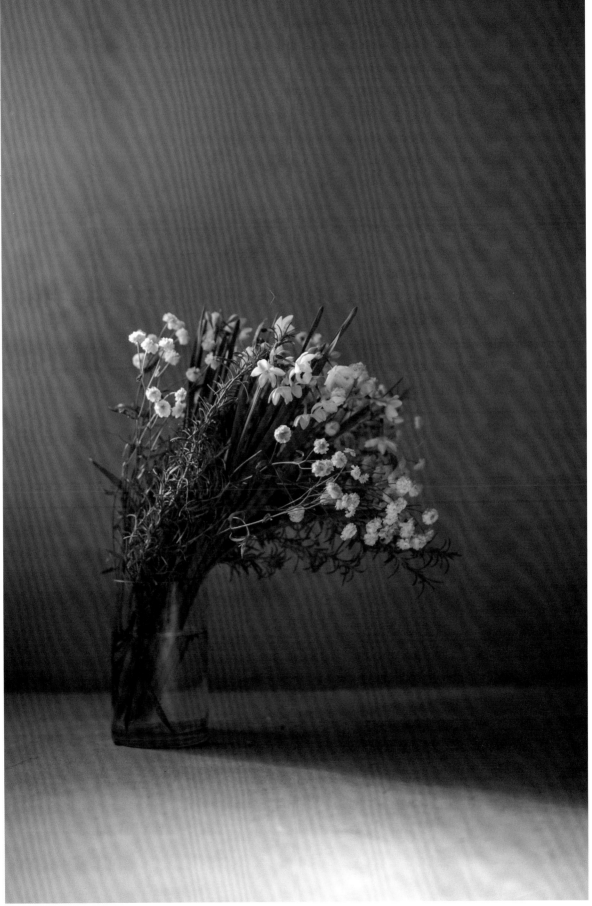

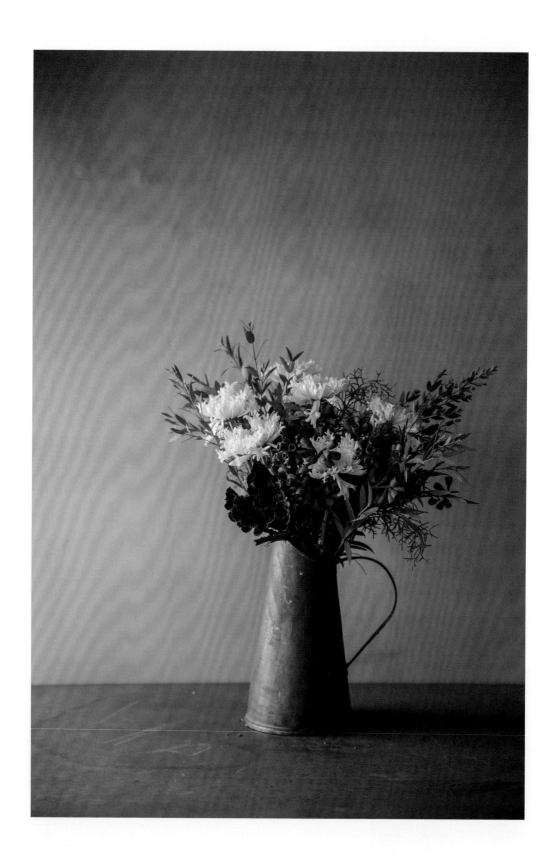

日式花艺

白晶菊 + 尤加利 + 羽衣甘蓝

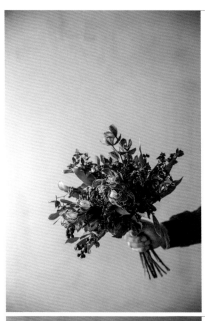

64

兰花总是给人华丽、庄重的印象，但其实它也非常性感迷人。这个花束使用了大花蕙兰和文心兰，奠定了神秘、妖冶的基调。如果再搭配暗色花叶就太过重复，于是这里选择了带有黄绿双色叶片的银桦，制造出了层次感。这时，花束整体颜色虽然不够沉稳，但这样更能凸显植物的质感。最后剪掉较大的叶子，保持视觉上的平衡。

大花蕙兰"巧克力蛋糕（Gateau Chocolat）"/
文心兰"短尾猫（Bobcat）"/ 银桦 / 厚叶石斑木

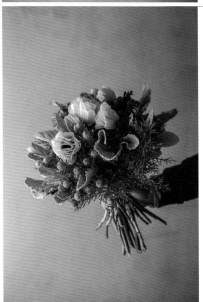

65

我很喜欢欧洲银莲花快要开败时的样子，不过它尚未开放时，花瓣外侧的纹路以及根部的颜色更加迷人。加入木百合属花材，在颜色上与之呼应，两种花略带粉色的样子让人觉得春天将至，而灰绿色圆鼓鼓的花叶又显露着冬日的寒冷气息。欧洲银莲花的花苞像是在等待春天的到来。

欧洲银莲花 / 木百合属 / 银叶菊"卷云"/ 雪松"蓝冰"/ 厚叶石斑木

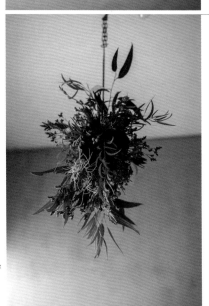

66

这是一个 3D 立体造型的花艺作品，像活动雕像一样，各个方向都可以观赏。低处是绣球、刺芹等面积较大的花，补血草等轻分量的花插在高处，同时加入大大小小的叶子，让整体风格充满了凌乱美。我还曾在自己的花艺教室里尝试过这种题材，大家插得毫无规则，反而很有美感，受到了好评。

肖乳香 / 蓝桉 / 绒球花 / 绣球 / 补血草 / 刺芹 /
铁兰 / 木百合属 / 尤加利（细叶、长叶）

67

银桦的橘色中带有一点褐色和黄色，丰富的色彩令人欲罢不能。澳地肤凸显出花束的修长纤细，低处加入圆形的绒球花，中和了花束有些尖细突出的外形。银桦总给人一种南国风情的印象，这里则通过将两种银色植物不同的风格和质感混搭在一起，凸显花束整体的动人配色。

银桦 / 澳地肤 / 常春藤果实 / 绒球花

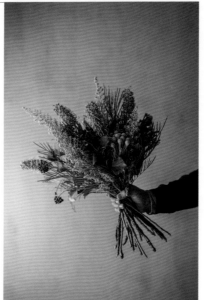

68

圣诞节，森林里，雪花飘落……这束倒挂花束展现的就是这样一幅场景。这里仅使用了日本花柏进行插花，之后加入了一些干花，在白色中又点缀了些许银白色。此外，绿色与白色的配比决定着整个花束的风格。这里使用的绿色较多，作为背景，把白色的元素衬托得更加清晰鲜明。

日本花柏 / 小麦秆菊（两种）/ 肖乳香 / 铁兰

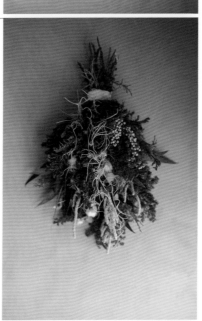

69

这是一棵原创设计的小圣诞树，使用了三种叶材。虽然树的尺寸很小，但一样可以用心装饰，而且充满新鲜的木质香气。详细制作方法请参考第 193 页。

绒柏 / 雪松"蓝冰" / 日本花柏 / 铁兰 / 乌桕 / 蓝桉 / 尤加利（果实）

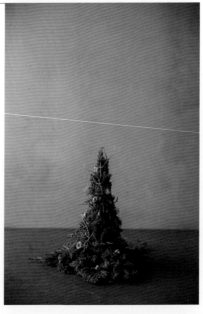

70

装饰有巨大果实的花环，即使圣诞节结束，依旧可以当作挂饰。这里选用的叶子和果实颜色稳重，其中加入蓝色系的刺芹，使整体风格更显成熟。详细制作方法请参考第 190 页。

雪松"蓝冰" / 刺芹 / 铁兰 / 日本花柏 / 绒柏 / 蓝桉 / 胡桃 / 其他干果

71

圣诞节经典花饰，上面挂着小小的白色果实，像是一个小小的萌趣森林。把它挂在镜子、暖炉、窗框边，立刻变为童话故事里的场景。区别于一般的圣诞花饰，这里没有使用红色的果实以及松果，风格焕然一新。虽然所使用的花材非常简单，但混合了三种绿色叶材，也很有层次感。

乌桕 / 赤楠 / 绒柏 / 雪松"蓝冰" / 日本花柏

72

使用花环专用花器制作的花艺作品，以红色为主色调，加入了一些略带粉色的花毛茛，色彩上制造出了微妙变化。月季、花毛茛的花瓣飘飘洒洒，为了凸显这一特点，加入了独具律动感的小叶植物。这些叶子和果实对于整体的氛围起着决定性作用。此外，为月季制造高低差，让整体显得更加休闲随性。

月季"朱比利（Grand Jubilee）" / 花毛茛 / 绣球 / 常春藤果实 / 绒球花 / 尤加利 / 雪松"蓝冰" / 日本花柏 / 银桦

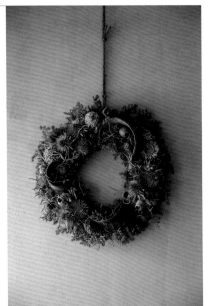

73

圣诞季，街上满是节日氛围，这束倒挂花束则与众不同，风格朴素而轻快。详细制作方法请参考第 188 页。

野蔷薇果 / 大阿米芹种荚 / 银桦 / 尤加利（柳叶）/ 曲杆莎

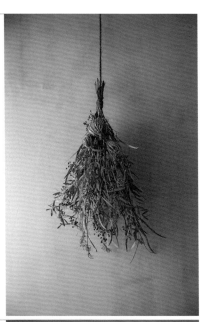

74

花串的式样很多（比如有时会把很多串叠在一起，中央比较突出等），而这个花串只是单纯一串，以丝带的颜色和光泽为基准，选择了与之搭配的各种果实作为装饰。用时尚或是饰品行业的话来说，就是"简约而不失性感"。详细制作方法请参考第 192 页。

木百合属 / 尤加利（果实）/ 绒球花 / 绒柏 / 雪松"蓝冰"

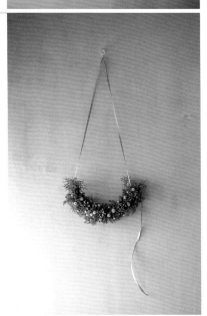

75

顺时针带有律动感的花环，乍一看形状有些凌乱，但凌乱中却又整齐对称。各种绿色植物深浅不同的颜色和形状的差异让整个花环更显跃动，此外还选用了很多圣诞季不常见的颜色，例如褐色、白色等，风格素雅。虽然花环以圣诞叶材为基础，但有意挑选了其他花材进行搭配，以保证花环一年四季都可使用。

金槌花 / 麦秆菊 / 西洋蓍草 / 尤加利（柳叶）/ 四楞青锁龙 / 绒柏 / 雪松"蓝冰" / 日本花柏 / 乌桕

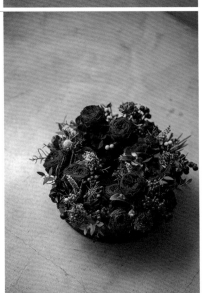

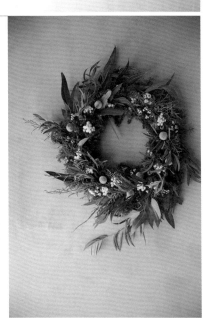

76

肖乳香果实成簇，颜色鲜艳，以其为主花材展开创作。为了增强装饰效果，这里选择把它做成吊篮花环，从天花板上垂下，可以从下向上仰视观赏。这种吊篮的关键在于下面的造型，但远远看过去的侧面造型也很重要。铁兰的藤蔓垂下，宛如水晶吊灯一般。制作这种不挂在墙上的花环，非常有趣。

肖乳香 / 铁兰 / 日本花柏 / 尤加利

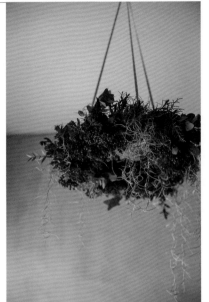

79

每次看到菊花，我都会想：能不能打破菊花固有的印象，将其扎成花束呢？图中的花器材质厚重，很有复古感，非常适合菊花。羽衣甘蓝叶片饱满，质地结实，但比较短，适合放在花器边缘用来固定。同时加入尤加利，纤细的叶片更凸显了菊花花瓣。而银色的花器与白色的菊花相映成趣，静谧而充满美感。

白晶菊 / 尤加利（叶子、果实）/ 羽衣甘蓝

77

将有些杂乱生长的木百合属花材随意扎成一束，凸显出律动感。同时，因为重力，花束整体倾泻而下。这个作品里没有太多的透视感和高低差。在灰蓝色的日本花柏的衬托下，其他花材的枝叶和果实上的红色元素更加醒目。

木百合属（两种）/ 鸡矢藤 / 日本花柏 / 赤楠 / 绒柏 / 银桦 / 蓝桉

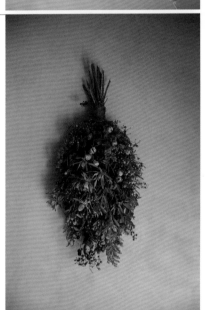

78

这里使用了两种白色小花，不仔细看甚至看不出区别。水仙的香味使其非常吸引人，此外还混入了迷迭香的香气。虽然花材整体为白色，但这里特意保留了水仙的褐色部分（感觉很像吃水果的时候不去皮）。迷迭香花茎为木质化，西洋蓍草的花茎也充满野趣，这些与自然不作修整的水仙非常搭。

水仙 / 西洋蓍草 / 迷迭香

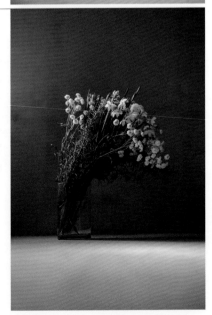

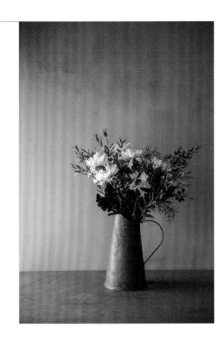

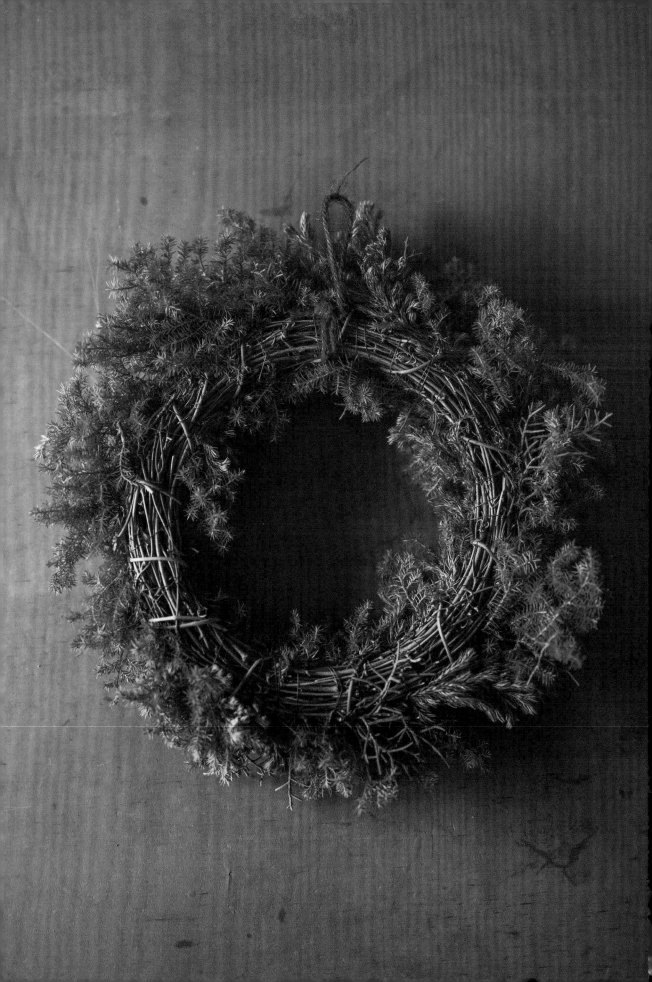

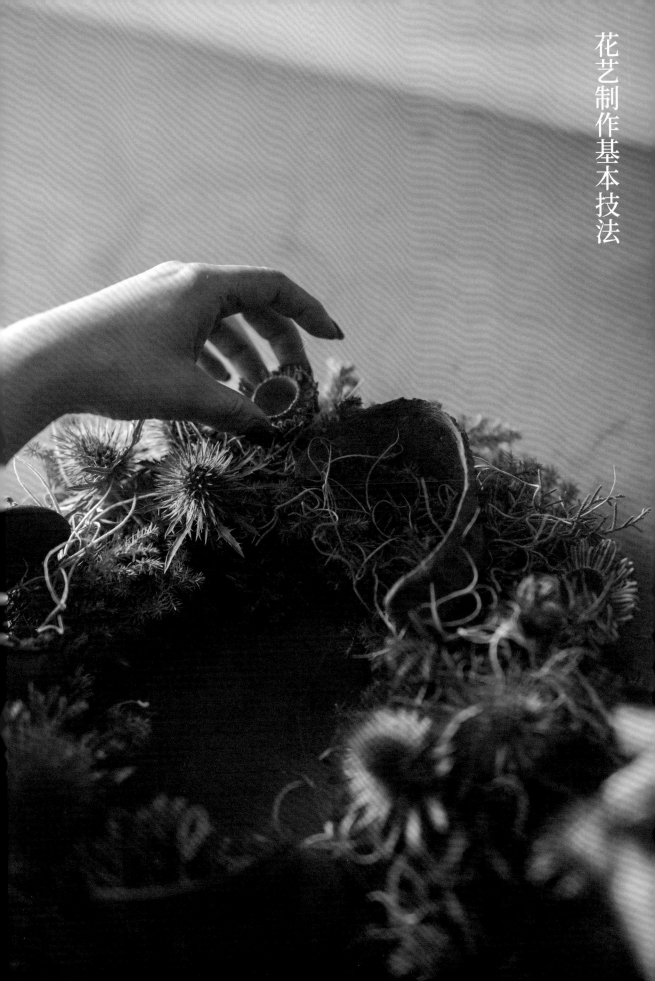

3

左手握住捆绑点，一边顺时针转动花束，一边叠加花材。

4

在脑海中想象花束的样子，例如想让上面看起来比较轻盈，分别再叠加一枝尤加利、深粉色铁线莲和欧丁香。

5

露出花头向下生长的白玉草，同时加入一些形状异于尤加利的迷迭香，增添一分绿意。

6

加入一些白色小花，但不要遮住欧丁香的颜色。

7

这个花束以粉色为主，添加其他花材时也要充分考虑这一点。

8

加入黑种草，但并不过分凸显其花叶。

9

想象着花束侧面的样子，一边叠加花材，一边保持平衡。

10

加入小花、铁线莲等花茎纤细的花材，逐渐打造出轻盈的感觉。

花束

将花茎拧成螺旋状的『螺旋花束（Spiral bouquet）』。

事先将花材剪切成方便处理的长度，然后去掉下面的叶子（可参考第08号作品）。

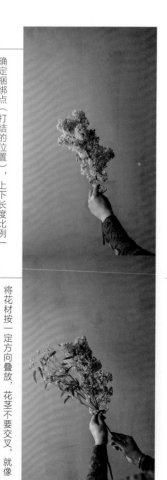

1

确定捆绑点（打结的位置）上下长度比例一般为1.2~1.3比1。

2

将花材按一定方向叠放，花茎不要交叉，就像小提琴弓一样。先放比较结实的花材，然后再叠放聚伞花序的花材。

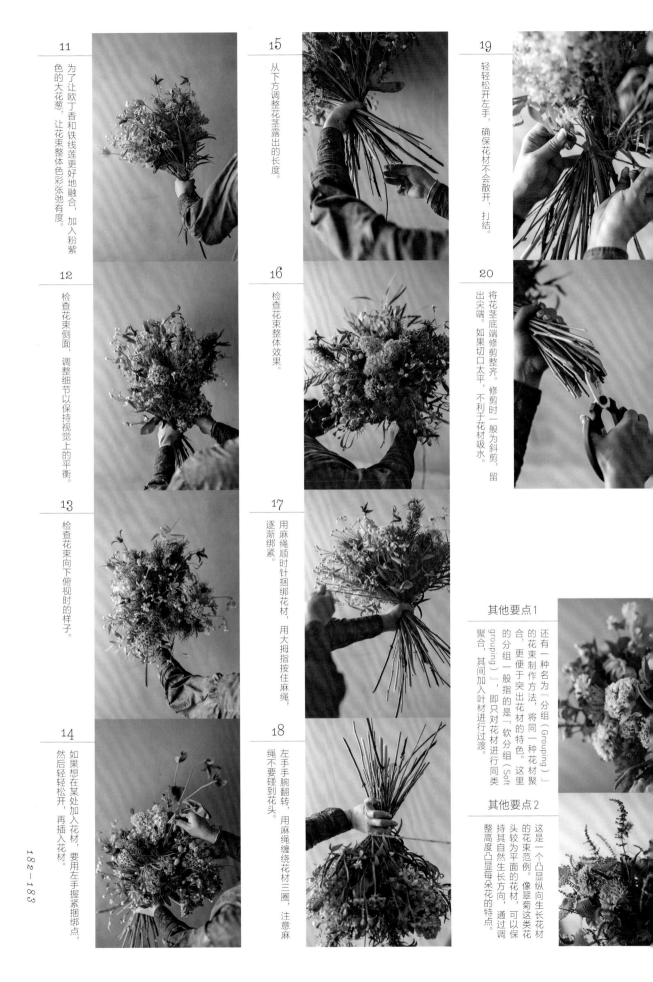

11 为了让欧丁香和铁线莲更好地融合，加入粉紫色的大花葱，让花束整体色彩张弛有度。

12 检查花束侧面，调整细节以保持视觉上的平衡。

13 检查花束向下俯视时的样子。

14 如果想在某处加入花材，要用左手握紧捆绑点，然后轻轻松开，再插入花材。

15 从下方调整花茎露出的长度。

16 检查花束整体效果。

17 用麻绳顺时针捆绑花材，逐渐绑紧。用大拇指按住麻绳，

18 左手手腕翻转，用麻绳缠绕花材三圈，注意麻绳不要碰到花头。

19 轻轻松开左手，确保花材不会散开，扎结。

20 将花茎底端修剪整齐。如果切口太平，不利于花材吸水。修剪时一般为斜剪，留出尖端。

其他要点1 还有一种名为『分组（Grouping）』的花束制作方法，将同一种花材聚合，更便于突出花材的特色。这里的分组一般指的是「软分组（Soft grouping）」，即只对花材进行同类聚合，其间加入叶材进行过渡。

其他要点2 这是一个凸显纵向生长花材的花束范例。像翠菊这类花头较为平面的花材，可以保持其自然生长方向，通过调整高度凸显每朵花的特点。

插花

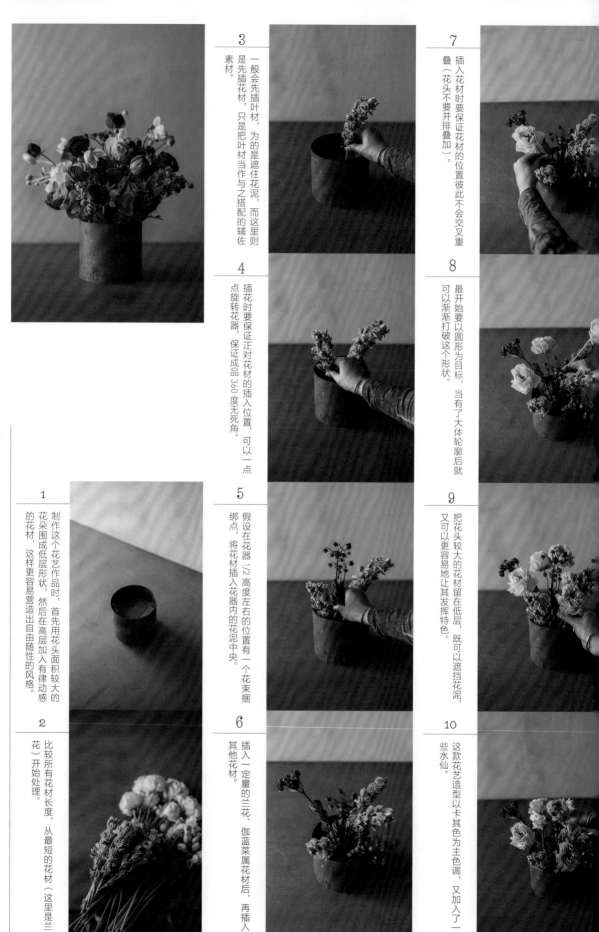

利用花器的锈迹进行花艺造型，以圆形为基础，充满不对称的随性感（请参考第13号作品）。

1 制作这个花艺作品时，首先用花头面积较大的花朵围成低层形状，然后在高层加入有律动感的花材，这样更容易营造出自由随性的风格。

2 比较所有花材长度，从最短的花材（这里是兰花）开始处理。

3 一般会先插叶材，为的是遮住花泥，而这里则是先插花材，只是把叶材当作与之搭配的辅佐素材。

4 插花时要保证正对花材的插入位置，可以一点点旋转花器，保证成品360度无死角。

5 假设在花器1/2高度左右的位置有一个花束捆绑点，将花材插入花器内的花泥中央。

6 插入一定量的兰花、伽蓝菜属花材后，再插入其他花材。

7 插入花材时要保证花材的位置彼此不会交叉重叠（花头不要并排叠加）。

8 最开始要以圆形为目标，当有了大体轮廓后就可以渐渐打破这个形状。

9 把花头较大的花材留在低层，既可以遮挡花泥，又可以更容易地让其发挥特色。

10 这款花艺造型以卡其色为主色调，又加入了一些水仙。

11

将低层插满，营造出圆形轮廓后，开始在高层插入花材。这里选择了郁金香，细长的花茎能够增添一分动感。

12

花头较小的花材更加自由伸展。

13

有了大体轮廓后，再逐渐打破这个形状，凸显出个性。

14

检查整体形状，为避免审美疲劳，可以用手机拍照记录下来，便于对作品进行客观判断。

15

从色彩、形状、动感等方面综合考虑，从不同角度对其进行调整。

16

随意插入郁金香，制造高低差和凌乱美。

17

加入兰花，花的部分就完成了。虽然还想继续添加花材，但为了避免装饰过多，要适可而止。

18

最后加入尤加利，对整体进行点缀。因为花器为红锈色，所以不适合加入太多绿色，这样才会在视觉上保持平衡。

其他要点1

花艺造型的创作思路可以更为开阔。图中就是一个巧用篮子和叶材的范例，绿色从篮子中溢出，颇具趣味性。

其他要点2

除了花器上面的部分以外，花艺造型还可以延伸到花器之外。例如，让藤蔓从花器自然垂下，也将花器与桌面连接了起来。

其他要点3

使用球根植物进行花艺造型时，可以用青苔遮盖花泥，然后将球根置于花器上。选择较平整的花器，巧妙铺上青苔，可以营造出不一样的氛围。

其他要点4

如果想要打造一款绿色主题的花艺作品，可以和插花一样插入花材。另外，像图中这种有花枝垂下的造型，一般需要使用略微高出花器的花泥。

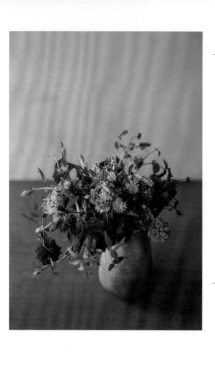

自由式插花

根据不同的摆放场合，预想作品造型以及如何利用花瓶进行固定，同时挑选花材。以下是一个单面观赏的自由式插花的范例（请参考第18号作品）。

1 挑选花材的时候，要预想一下成品的高低尺寸。这个插花作品里，花瓶较大，相比之下风信子花材高度较短，也可据此确定整个插花作品的大小。

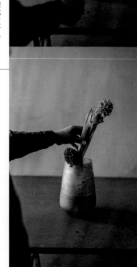

2 固定第一枝风信子，让其挂在瓶口，然后继续插入其他花材。

3 插完近处一侧后再转向对侧继续插花，注意保持平衡。

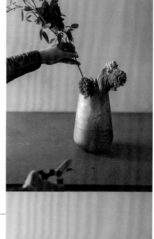

4 加入盛开的多头月季，杂乱的叶片充满律动感。

5 让右侧花材较低，利用低垂的月季花枝，营造出向左侧流动的感觉。

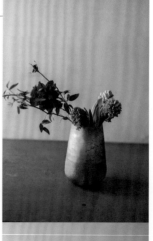

6 插入较多分枝的月季，同时也能起到固定作用，方便后续插入其他花材。

7 剪短月季花枝，以便控制中间花材的高度，凸显向左侧流动的感觉。

8 保留向上生长的枝叶和花蕾，加以巧用。

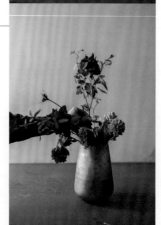

9 为了让月季和风信子两种花材更好地融合在一起，加入了颜色艳丽的花毛茛。

10 虽然是单面观赏的插花作品，但同时也要顾及背面。适当在背面添加花材，保证在正面观赏时具有一定的纵深感。

11

再加入一些花毛茛。

12

在空的地方插入花枝杂乱的月季，增添一分随意的氛围。

13

保留车轴草「粉红豹」较长的花枝，像野花一样，同时也为高处带来动感。

14

插花过程中，不时退后从远处观赏，然后进行补足。

15

再营造一些律动感。

16

注意色彩的平衡。

17

利用弯弯曲曲的车轴草「草莓蜡烛」增添生机。

18

从各个角度确认无误后才可算是完成。插花过程中，最关键的是要时刻想象着自己想要的插花的样子，并保持整体风格自然，不刻意造作。

其他要点1

自由式插花没有什么限制，不过如果花束的花茎颜色丰富，也会赏心悦目。如果使用的是玻璃花瓶，那么花茎的色彩也是一个观赏点。

其他要点2

还有一种巧妙利用玻璃花瓶的方法，那就是以容器水培的方式，将球根植物整个插入瓶中，根部也清晰可见。此外，插入猪笼草等不规则花材的时候也常使用这个方法。

其他要点3

自由式插花的另一个乐趣在于可以随意搭配藤蔓花枝。例如，可以将无法直立起来的异叶蛇葡萄枝叶靠在花瓶边缘，让其蜿蜒至地面。

其他要点4

无论是自由式插花，还是制作花束，我在处理花材的时候一般都不使用花剪，而是使用小刀。小刀切割的花材，切口断面积更大，有助于帮助花材吸收更多的水分。

倒挂花束

倒挂花束，通常是装点在墙壁上的花饰，有的是让鲜切花挂在墙上，慢慢变成干花，也有的是使用干花花材特意制作的（请参考第73号作品）。

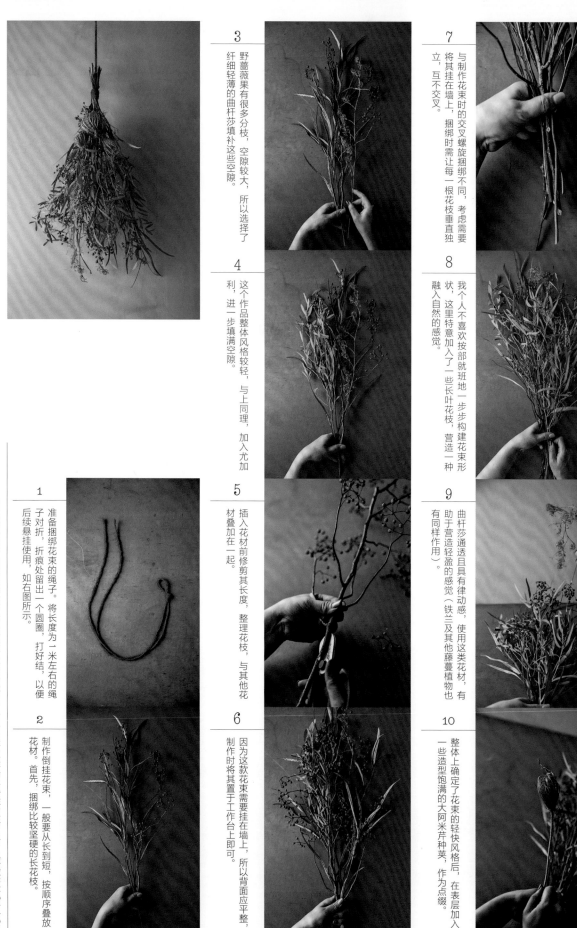

1 准备捆绑花束的绳子。将长度为一米左右的绳子对折，折痕处留出一个圆圈，打好结，以便后续悬挂使用，如右图所示。

2 制作倒挂花束，一般要从长到短，按顺序叠放花材。首先，捆绑比较坚硬的长花枝。

3 野蔷薇果有很多分枝，空隙较大，所以选择了纤细轻薄的曲杆莎填补这些空隙。

4 这个作品整体风格较轻，与上同理，加入尤加利，进一步填满空隙。

5 插入花材前修剪其长度，整理花枝，与其他花材叠加在一起。

6 因为这款花束需要挂在墙上，所以背面应平整，制作时将其置于工作台上即可。

7 与制作花束时的交叉螺旋捆绑不同，考虑需要将其挂在墙上，捆绑时需让每一根花枝垂直独立，互不交叉。

8 我个人不喜欢按部就班地一步步构建花束形状，这里特意加入了一些长叶花枝，营造一种融入自然的感觉。

9 曲杆莎通透且具有律动感，使用这类花材，有助于营造轻盈的感觉（铁兰及其他藤蔓植物也有同样作用）。

10 整体上确定了花束的轻快风格后，在表层加入一些造型饱满的大阿米芹种英，作为点缀。

11

最后再加入一些曲杆莎，让大阿米芹种荚不要太抢眼，保证整体风格轻柔。到这里，花材的组合已经全部完成。

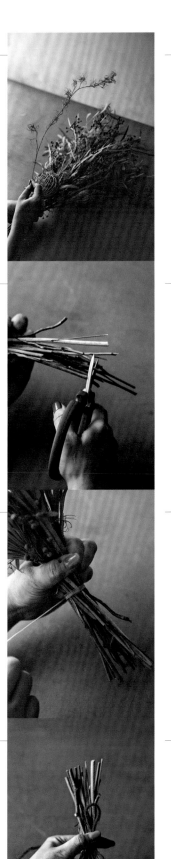

12

简单修剪花枝长度。以绳结为基准，上下比例应大概为3:1。不过这个作品上部需稍短一点。

13

花枝干燥后，花茎会逐渐变细，所以用橡皮筋固定的时候要系紧，之后尽量将橡皮筋遮住。

14

用准备好的线绳捆绑打结，将悬挂用的圆圈留在花束背面。

15

将花束正面朝上，用绳子捆绑在橡皮筋上。

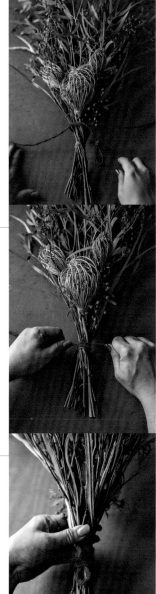

16

将绳子缠绕三圈以上，然后系紧，可根据个人喜好调整绳结粗细。

17

将绳子绕到背面，固定悬挂用的圆圈，缠绕三圈，然后系紧。所留圆圈可伸入一根手指即可，这样的尺寸悬挂时比较稳固。

18

最后斜剪花茎。因为花材并不整齐对称，如果切口平直统一，反而显得不自然，于是这里选择斜剪，刻意制造不规则的感觉。

其他要点1

将鲜切花捆扎成束，制作成倒挂花束，随着花束一点点变干，花束整体轮廓会有所萎缩，花叶也会卷曲。挑选花材时，应当提前考虑这些变化。

其他要点2

选择不同的线绳或丝带也会影响花束的风格。例如，使用毛边布带可以更好地融入房屋内饰，再加入一些藤蔓植物，也是一种装点办法。

其他要点3

黄色的珍珠相思充满活力，在花束上下都加入一些，让上下基调保持一致。此外，下部的花叶也重叠在一起，视觉上更加平衡。

其他要点4

如何营造出动感，是所有花艺作品都必须考虑的问题。倒挂花束花头向下，有时会在花叶上有意制造折痕，以凸显动感。

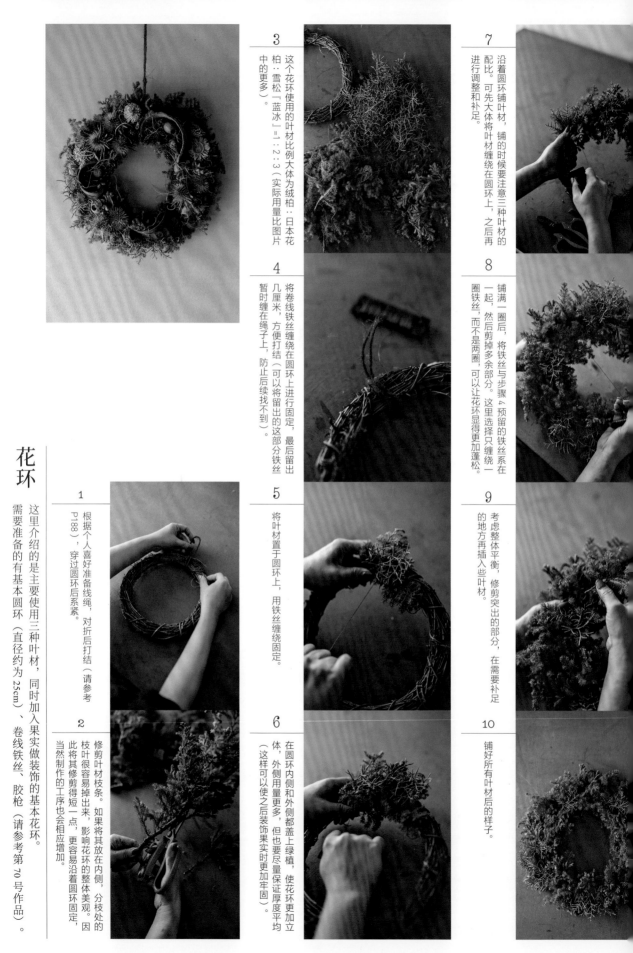

花环

这里介绍的是主要使用三种叶材，同时加入果实做装饰的基本花环。

需要准备的有基本圆环（直径约为25cm）、卷线铁丝、胶枪（请参考第70号作品）。

1

根据个人喜好准备线绳，对折后打结（请参考P188），穿过圆环后系紧。

2

修剪叶材枝条。如果将其放在内侧，分枝处的枝叶很容易掉出来，影响花环的整体美观。因此将其修剪得短一点，更容易沿着圆环固定。当然制作的工序也会相应增加。

3

这个花环使用的叶材比例大体为绒柏∶日本花柏∶雪松『蓝冰』=1∶2∶3（实际用量比图片中的更多）。

4

将卷线铁丝缠绕在圆环上进行固定，最后留出几厘米，方便打结（可以将留出的这部分铁丝暂时缠在绳子上，防止后续找不到）。

5

将叶材置于圆环上，用铁丝缠绕固定。

6

在圆环内侧和外侧都盖上绿植，使花环更加立体，外侧用量更多，但也要尽量保证厚度平均（这样可以使之后装饰果实时更加牢固）。

7

沿着圆环铺叶材，铺的时候要注意三种叶材的配比。可先大体将叶材缠绕在圆环上，之后再进行调整和补足。

8

铺满一圈后，将铁丝与步骤4预留的铁丝系在一起，然后剪掉多余部分。这里选择只缠绕一圈铁丝，而不是两圈，可以让花环显得更加蓬松。

9

考虑整体平衡，修剪突出的部分，在需要补足的地方再插入些叶材。

10

铺好所有叶材后的样子。

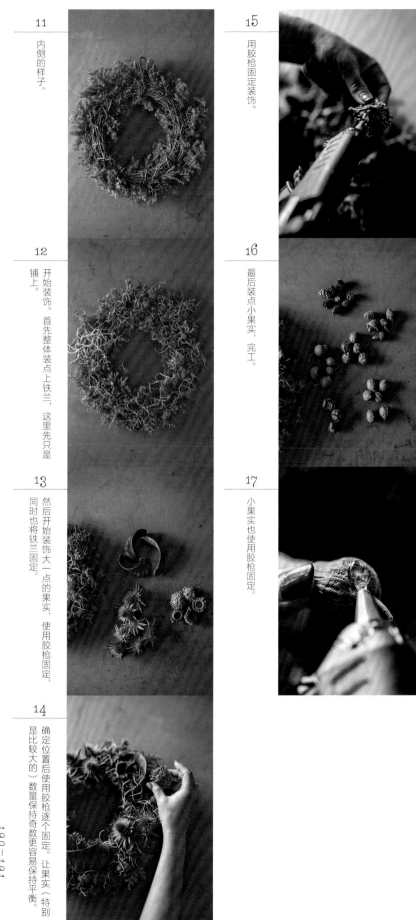

11
内侧的样子。

12
开始装饰。首先整体装点上铁兰，这里先只是铺上。

13
然后开始装饰大一点的果实，使用胶枪固定，同时也将铁兰固定。

14
确定位置后使用胶枪逐个固定。让果实（特别是比较大的）数量保持奇数更容易保持平衡。

15
用胶枪固定装饰。

16
最后装点小果实，完工。

17
小果实也使用胶枪固定。

3

然后如图所示，将铁丝弯折，固定住丝带。

4

和制作花环（请参考P190）一样，取一些小树枝，用卷线铁丝固定在框架上。

7

从左向右，顺着一个方向固定小树枝。如图所示，目前右侧花饰不够饱满，于是调整右侧以达到平衡。

8

与刚才的方向不同，顺着相反方向再插入一些小树枝（大概占总体的五分之一到三分之一左右），使左右达到平衡。

5

小树枝要顺着一定方向排列（切口统一在右侧）。

6

除了正面，在背面也绑一些绿色树枝。由于带有果实，这类花串挂在墙上很容易受重力影响而倾斜，如果背面太平，花串会不牢靠，所以要在背面也平均摆放树枝。

9

树枝部分已完成。

10

用胶枪将果实固定在花饰上（请参考P191）。如果不太熟悉制作流程，可以先尽量选择较轻的果实，这样更容易使花串在重量上保持平衡。

花串

像项链一样的花串可以用来装饰室内，制作方法和花环相似，需要准备丝带、较粗的铁丝、卷线铁丝（请参考第74号作品）。

1

在粗铁丝两端绑上丝带，制作基本框架。所选的丝带也影响着花串的风格。

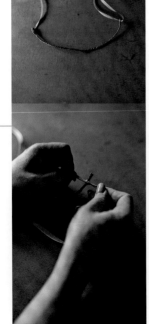

2

首先将两端的丝带系在一起，打结。

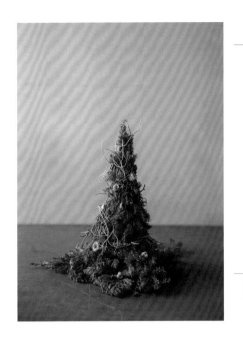

使用铁丝在步骤2里的树枝接口处缠绕1~2圈固定。先向上缠绕，然后再向下缠绕。

4

在用铁丝向下缠绕的时候，在铁丝下面加入一些小树枝，根据个人喜好进行调整，使其形状饱满。

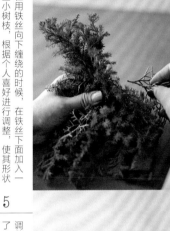

5

调整形状，剪断铁丝，将其隐藏在树枝里（为了不让铁丝的两端露出，可以将其缠在铁丝里）。

6

圣诞树底座已制作完成。之后，和制作花环一样，使用胶枪，在树枝上粘贴一些果实和铁兰，作为装饰。

圣诞树

使用三种圣诞树材料制作而成的迷你圣诞树，高度仅为20cm左右，也更加便于制作（请参考第69号作品）。

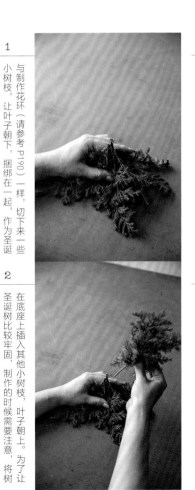

1

与制作花环（请参考P190）一样，切下来一些小树枝，让叶子朝下，捆绑在一起，作为圣诞树的底座。

2

在底座上插入其他小树枝，叶子朝上。为了让圣诞树比较牢固，制作的时候需要注意，将树枝插成一个圆锥形。

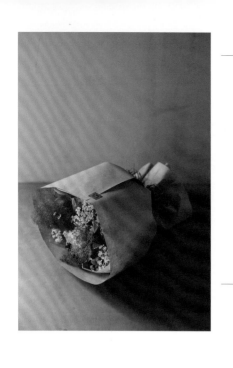

3

如图所示，用剩余的拉菲草围出一个圆环，左手握住中心点固定。

4

用右手拉起圆环，寻找到中心点。

5

将中心点移入左手，形成一个左右对称的蝴蝶结。

6

使用刚刚留作备用的那根拉菲草，在中央打结。

7

将蝴蝶结两端剪齐（步骤6中在中央打结固定的拉菲草无须剪断）。

8

为花束做保水。用保水纸包住花茎，特别是要覆盖花茎切口。

9

用保水纸包裹花茎时要尽量小心，不要破坏花茎的螺旋排列。如果一张纸不够，再拿一张从正面开始包裹，但不要包太紧。

10

将包裹在花束底部的保水纸塞进去，保证所有花材的水分不会流失。

包装

一般的花束都是『螺旋花束』。包装时也要做好保水，防止花束在移动途中缺水。

1

花束包装的基本材料：薄纸、手工纸、拉菲草、绳子、保水纸、塑料袋，同时准备剪刀、水壶等工具。

2

用拉菲草做蝴蝶结。准备一把拉菲草，大概10~12根，从中选取比较结实的1根，备用。

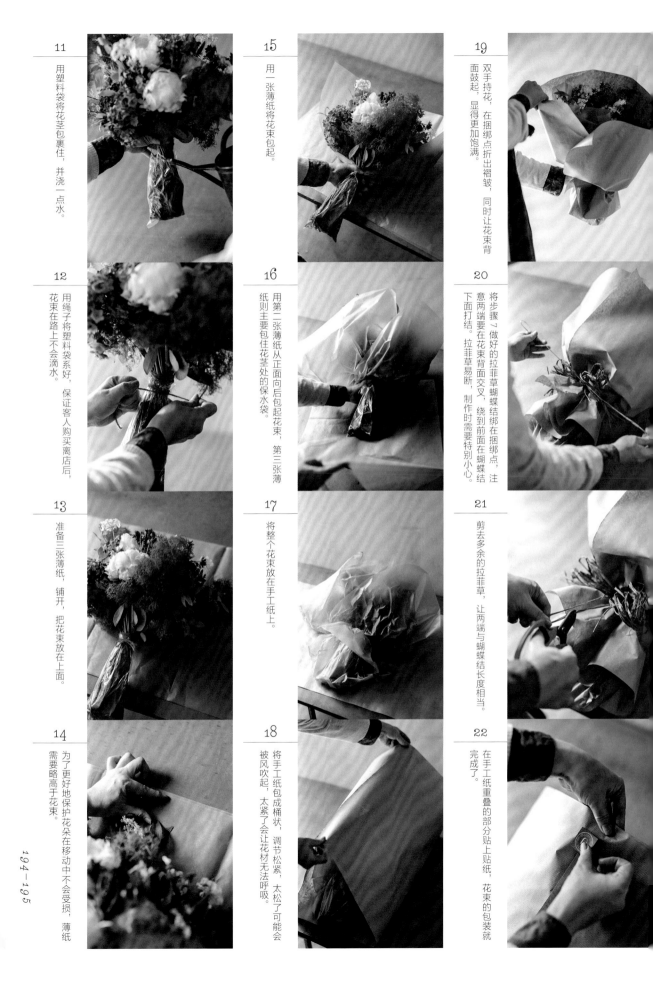

11
用塑料袋将花茎包裹住，并浇一点水。

12
用绳子将塑料袋系好，花束在路上不会滴水。保证客人购买离店后，

13
准备三张薄纸，铺开，把花束放在上面。

14
为了更好地保护花朵在移动中不会受损，薄纸需要略高于花束。

15
用一张薄纸将花束包起。

16
用第二张薄纸从正面向后包起花束，第三张薄纸则主要包住花茎处的保水袋。

17
将整个花束放在手工纸上。

18
将手工纸包成桶状，调节松紧，太紧了会让花材无法呼吸，太松了可能会被风吹起。

19
双手持花，在捆绑点折出褶皱，同时让花束背面鼓起，显得更加饱满。

20
将步骤7做好的拉菲草蝴蝶结绑在捆绑点，注意两端要在花束背面交叉，绕到前面在蝴蝶结下面打结。拉菲草易断，制作时需要特别小心。

21
剪去多余的拉菲草，让两端与蝴蝶结长度相当。

22
在手工纸重叠的部分贴上贴纸，花束的包装就完成了。

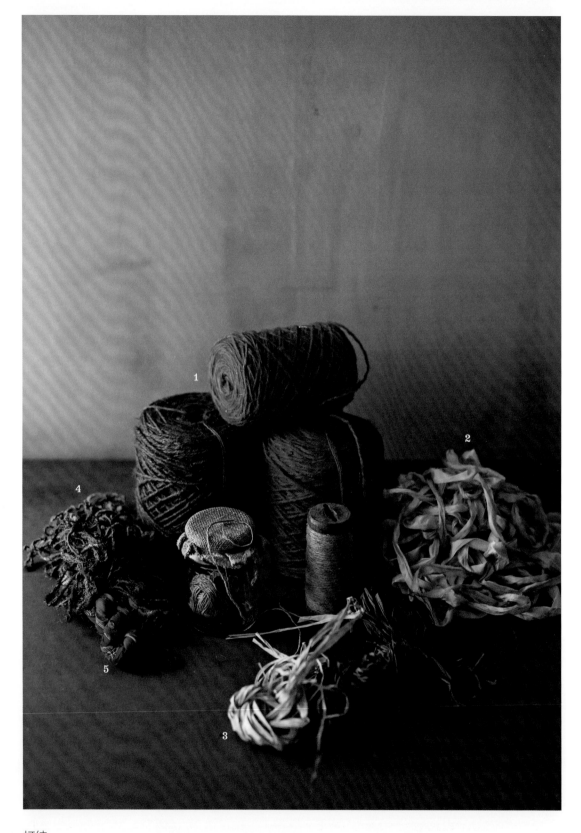

打结

1 麻绳，上图的三种麻绳都比较结实，用途广泛，可以用来制作倒挂花束和花环等。小瓶中的卷线麻绳比较细软，大多用作装饰。

2 从印度纱丽服上撕下的布条，一般在制作倒挂花束时使用。如果想要使用与植物质感相似的自然材料时，可以考虑使用这种布条。

3 拉菲草，一般在包装花束时用来作蝴蝶结，可根据花束的分量调整蝴蝶结的饱满程度。

4 用纱丽服材料拧成的绳子，比较粗，且带有纹路，色彩也有细微变化，质感粗糙，我个人非常喜欢。一般在制作倒挂花束时使用。

5 彩色纱丽服上撕下来的布条，与2一样，都在制作倒挂花束时使用，不过色彩更加丰富，更具有装饰性。

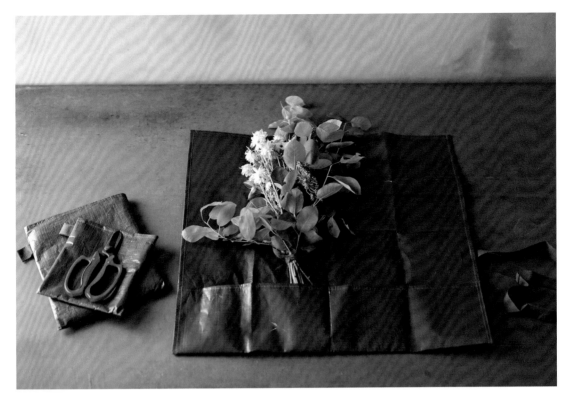

原创设计"花包袱"

我自己开店的时候，曾创作了一款"花包袱"。就像环保购物袋一样，顾客在店里买花后，可以将花放在里面直接背走，回家后打开"花包袱"就可以直接对花材进行处理。

"花包袱"上有口袋设计，还可以收纳花剪。我自己也经常使用这款包，有时候把花材装在里面，把它背到工作现场，进行自由式插花。

蜡纸（薄纸）

我尝试过各种颜色的蜡纸，最后选出了这三个常用颜色：1 号酒红色，2 号暗金色，3 号银灰色。随性的花材不宜搭配太过整齐的包装，因此特意使用这种有些褶皱的蜡纸。

便于在花店以外的地方工作的各种工具

有时候我会为活动或是拍摄进行花艺装饰，我把它视作一种表演，带上自己心仪的工具，会让自己更容易进入状态。1 是清洁用的笤帚和簸箕；2 是可以收纳花剪，同时可以背在身上的小包；3 是蜡纸挂钩和清洁用的亚麻布。

原创设计的胸花盒

这是一个在二子玉川一家专卖装饰盒子的店铺定做的胸花盒，上面贴有复古图案。此外，我还专门定做了比胸花盒尺寸小一半的礼物盒，用来盛放球根植物。

不拘泥于基本套路，就是自己最大的特色

我在短期大学读的是园艺生活专业，享受校园生活之余，每天沉醉于花卉栽培，而这也是我开始从事花艺工作的起点。生长在土里的植物具有惊人的力量，它们美丽、茁壮，这一切都深深地吸引着我，令我沉迷。

毕业以后，我想要去外国生活，于是前往英国留学，学习的也是与花艺相关的专业。我进入了一所拥有国家级花卉设计能力资格培训课程的大学，读了四年，完成了高级课程。不过，我当时觉得"和别人一样太没意思了"，并不满足于学校教授的基本知识。

于是，我觉得自己必须要行动起来。我报名参加了面向学生的花艺比赛，第一次参赛就获奖了。虽然很开心，但我并不知道自己为什么能获奖。为了解开心中的疑问，我一次又一次地参加比赛，基本都能得奖。我想，可能有一部分原因在于，当时在英国的日本人比较少，所以我这种日本人独具的认真、细致很受欢迎。从第二次参赛开始，我就有了自己的打算，那就是希望自己能够"继续获奖"。

"想要参赛获奖，就必须做出改变。"明确这一目标后，我开始专注于收集不同素材，甚至尝试剪下一些珍贵观叶植物的枝叶，把它们加入自己的作品中。原本是想要突破自我，却渐渐偏离了正确方向。

获奖七八次后，我开始重新审视自己本来的想法和喜好：在读短期大学的时候，校园花田里最吸引我的，是那些充满生命力的花朵呀……当时我实习打工的一家花店对我的影响很大。虽然花店不大，但店主发自内心热爱花卉，常常边唱歌边开心地工作。在学校里读书，自然要遵守规矩，考试达标。不过花店店主曾对我说："在这里工作的时候，暂时忘了学校里学的知识吧。"这些话宽慰了我。在花店近距离接触各种花卉，也让我重拾起了那份纯粹的热

爱之情。

另一方面，我也受到了美术馆的影响。留学的时候，每到假期我都会去法国、比利时、德国、荷兰等地旅行，这也是非常重要的学习经历。在西班牙的时候，我见到了毕加索的真迹，非常震撼。感受画作魅力之余，我也惊叹于曾在美院系统学习传统绘画的毕加索，竟然可以画出《格尔尼卡》这样的画作。而就我个人而言：我既希望能够在留学期间有所成就，又不想只是在学校学习那些"基本操作"。正是美术馆的观展经历让我茅塞顿开，看到希望。

这些伟大的画作深深打动了我，也让我明白：只有脱离那些"基本操作"，人才能更加直面自己的内心。

在有限的成本内，实现梦想

回到日本后，我第一份与花艺有关的工作是在六本木的"GOTO FLORIST"花店做短期打包装箱。虽说这是一份很难得的工作，但起初我还挺失望的："我可是留学归来的，竟然来做打包装箱？"不过我的朋友鼓励了我，"不妨利用这个机会，了解一下老店背后的运营机制"。我被朋友劝服，开始在"GOTO FLORIST"工作。那段时间很难熬，我发现这里对花材的处理非常严格，自己也常常做错事惹别人生气。两个月后，我学到了很多，而店铺也向我发出邀请，于是我开始作为正式员工在店里工作。

我从给花卉给水、养护干起，逐渐开始接触店面的工作，例如花艺造型、海外物资采购等，后来终于被分配到了负责活动对接的部门。我做了一段时间的婚礼花艺设计，就是在婚礼会场从零开始自由组合，这也是一件非常有意义的工作。刚刚入行的我，对上司的话印象深刻："特意拜托花店为自己的婚礼进行花艺设计的顾客，一定会对最终的呈现效果抱有很高的期待。

我们的工作，就是要用花实现他们的梦想。"

要帮顾客实现他们的梦想，聆听十分重要。如何在有限的预算内尽量营造想要的效果，这非常考验设计师。一般人自然对这类工作没有概念：陈列鲜花而已，花不了多少钱吧？我们会反复推敲方案，尽量不让顾客感到自己做了妥协，或是梦想破灭。向顾客演示方案的时候，为了充分调动他们的情绪，我们也会花心思让方案更加"吸睛"。这个工作非常锻炼洞察和设计能力，与此同时，我也借机实践了自己在"空间营造"方面的很多创意。

有时，顾客见到成品时会发出"哇"的惊叹声，令我非常有成就感，而制作小花束也是一样的。让顾客惊喜，这也会是我在今后花艺道路上的目标。

致力于用花装点生活

后来，我参与了生活方式商店"I+STYLERS"的创立，甚至幸运地在其一层开了一家花店，这真是千载难逢的机会。东京青山一带优秀的花店很多，为什么我还要开一家新店呢？思考之余，我想起了留学时代的积累，在巴黎旅行时，我曾经感慨于店铺的精良，同时也在观察着，"为什么一个普普通通的大叔，手里拿一束花，立刻就变得很洋气了？"后来我意识到，"花可以营造空间"。想要用鲜切花来装饰空间，一两朵是不够的。不同的背景下，与不同素材搭配，都会产生不同效果。既然是开在生活方式商店一层的花店，那顾客应该是对家装感兴趣的人。人们一般都会买花束送人，如果买花送给自己、用来装点自己的空间呢？于是我提出了店铺的广告语——"买一枝花，装点生活吧"。

正是从那时起，我开始自己进购花材。制作花艺作品时，亲自挑选花材更便于实现造型。其实，哪怕仅靠一枝花也能够独立成型，所以有时我甚至会进购一些花茎曲折的花材，令花材市场

的人大为吃惊。如果说，我在英国留学的那段时间是"寻找个人花艺风格的第一阶段"，那么这个时候就是"第二阶段"了。可以说，比起建立所谓的自己的风格，我更加热衷于寻找适合不同风格的花。我下定决心，挑选花材，绝不能凑合，我只会选择令我十二分热爱的花，摆放在自己店里。只有这样，我才能够更好地表达我想要的风格。

可能是因为区位优势，也可能是因为接受了不少杂志采访，渐渐地，周围很多同行前来造访，我的店铺也接到了很多现场插花的订单以及拍摄的需求。

花艺工作有着无限可能

离开"I+STYLERS"后，经人介绍，我在东京二子玉川的一座小房子里开了一家真正属于自己的店铺，取名"Tiny N"。Tiny是"小"的意思，选择这个词，也有一种"积少成多最为重要"的意思。小，意味着更容易建立世界观。因为是自己的店铺，所以我可以尽情发挥个人喜好，也拓宽了业务范围，尝试了很多创意，比如原创花箱、环保花包（请参考P197）。而且，个人店铺能够更直接地收到顾客的反馈，每当他们对我选的花表示满意时，我都会很有成就感。

"Tiny N"在经营第六年的时候闭店，之后我的工作方式也发生了转变。我成了自由职业者，也实现了新的目标——在不同地方进行花艺展示。我在家装商店"H.P.DECO"举办过"花之马戏团"展，在"Orne de Feuilles"举办过"把花穿在身上"展，除此之外还参与过"CLASKA Gallery & Shop 'DO'"每年举办的圣诞展（请参考P146）。目前，我主要从事现场插花、活动策展、举办工作坊，也会配合杂志、广告、电视广告进行拍摄，为展览会进行花艺装饰设计等。这些工作都需要为现场"量身定制"，并不是机械重复，所以对我来说，充满挑战和刺

激。2015年，我在东京三轩茶屋开设了自己的工作室"Tiny N Abri"，也开办了花艺课程班，吸引了许多老顾客。每当上课的时候，和大家一起享受花艺，看着大家的笑脸，我都感到非常温暖。

花艺工作有着无限可能。我喜欢以"花"为元素，挑战不同的新鲜事物。幸运的是，我的每一次挑战，都会为自己带来新的机会。也许这样说非常"老生常谈"，如果有人问我，哪方面的经验对我从事现在的花艺工作起到帮助作用，我会回答是"所有经验"。除了花艺相关工作的积累外，对家装及时尚行业的接触，甚至在自然中的一次露营都会令我有所收获。通过这份工作，我可以将自己的细腻感知以及对花卉的热爱与他人分享，这是花艺工作带给我的最大的乐趣。

履历
— 在祖父的花园和母亲的花园里长大。
— 在惠泉女学园短期大学读园艺生活专业，校园生活就是在悠闲宁静的花田里翻土铲土。
— 前往英国留学，学习花艺。
— 留学期间，参加过多次花艺比赛，并多次获奖。
— 考取了英国国家技能资格（最高级别），是当时考取该资格最年轻的外国人。
— 在花店"GOTO FLORIST"工作。
— 参与生活方式店铺"I+STYLERS"的创立，并在其花艺工坊担任主理人。
— 开始以"花艺师 冈本典子"的名义开展业务。
— 在二子玉川开设了自己的店铺"Tiny N"。
— 转为自由职业者，在三轩茶屋开设工作室"Tiny N Abri"。

本书作者在花艺造型工作中的设计灵感大多源自于记忆里残存的美好片段：绘本里的茂密森林、走访英国遇见的庭院风光，时装店里五颜六色的服饰……这些记忆也并不局限于视觉：秋天在公园里踩踏落叶发出的声响，随风拂面的香草气味……所有对五官的刺激，都可以成为花艺创作的契机。虽然并非刻意而为，但如果用语言来概括，她认为花艺造型工作其实就是在将"体感"具象化。

　　本书介绍了配合四季的各式花艺作品，同时对每个作品的创作意图进行了阐述，并分享了她独到的选花、配色经验和创意巧思，希望大家在阅读时也能有个人的解读。

Original Japanese title: HANAIKESHI OKAMOTO NORIKO NO HANASHIGOTO
Copyright © 2020 Noriko Okamoto
Original Japanese edition published by Seibundo Shinkosha Publishing Co., Ltd.
Simplified Chinese translation rights arranged with Seibundo Shinkosha Publishing Co., Ltd.
through The English Agency (Japan) Ltd. and Shanghai To-Asia Culture Co., Ltd.

本书由诚文堂新光社授权机械工业出版社在中国大陆地区（不包括香港、澳门特别行政区及台湾地区）出版与发行。
未经许可之出口，视为违反著作权法，将受法律之制裁。

北京市版权局著作权合同登记　图字：01-2021-2972 号。

日文版工作人员：

设计	三木俊一（文京图案室）
照片	砺波周平、朝比奈由里子（P146）
结构、执笔	石川理惠
模特	成田玄太（P86）、田中 kotori（P89）
印制	山内明（大日本印刷）
编辑	至田玲子
协助	CLASKA Gallery & Shop "DO" https://do.claska.com

图书在版编目（CIP）数据

花艺师的80个选花与设计提案 /（日）冈本典子著；袁蒙译. — 北京：
机械工业出版社，2022.11
（花草巡礼·世界花艺名师书系）
ISBN 978-7-111-71462-0

Ⅰ.①花…　Ⅱ.①冈…　②袁…　Ⅲ.①花卉装饰 – 装饰美术　Ⅳ.①J535.12

中国版本图书馆CIP数据核字（2022）第153791号

机械工业出版社（北京市百万庄大街22号　邮政编码100037）
策划编辑：马　晋　　　　　　责任编辑：马　晋
责任校对：史静怡　张　薇　　责任印制：常天培
北京宝隆世纪印刷有限公司印刷

2022年11月第1版·第1次印刷
187mm×260mm·12.75印张·1插页·182千字
标准书号：ISBN 978-7-111-71462-0
定价：98.00元

电话服务　　　　　　　　　网络服务
客服电话：010–88361066　　机 工 官 网：www.cmpbook.com
　　　　　010–88379833　　机 工 官 博：weibo.com/cmp1952
　　　　　010–68326294　　金 书 网：www.golden-book.com
封底无防伪标均为盗版　　　机工教育服务网：www.cmpedu.com

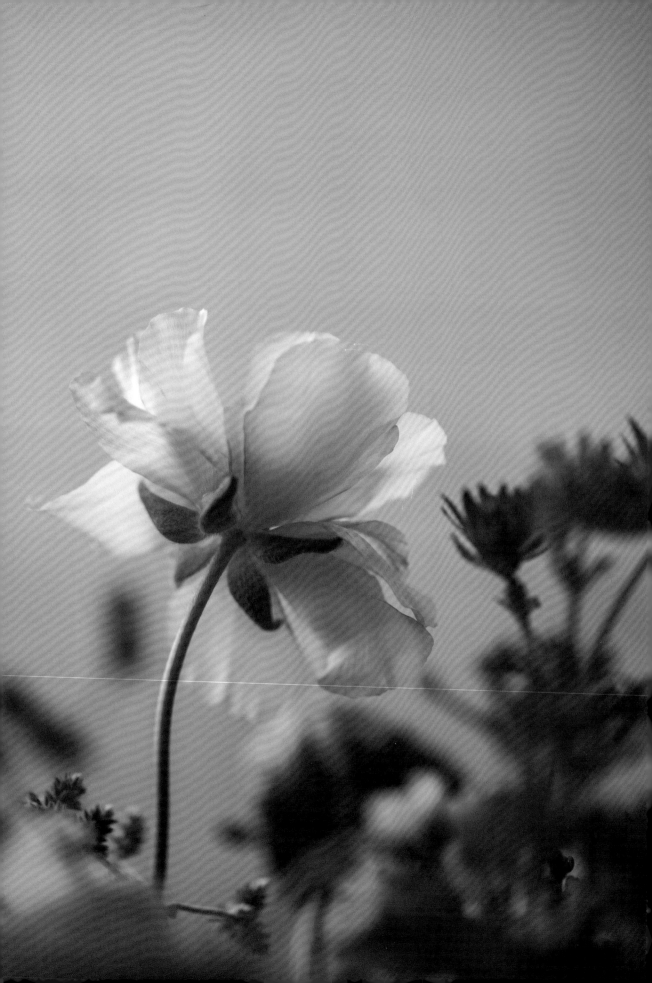